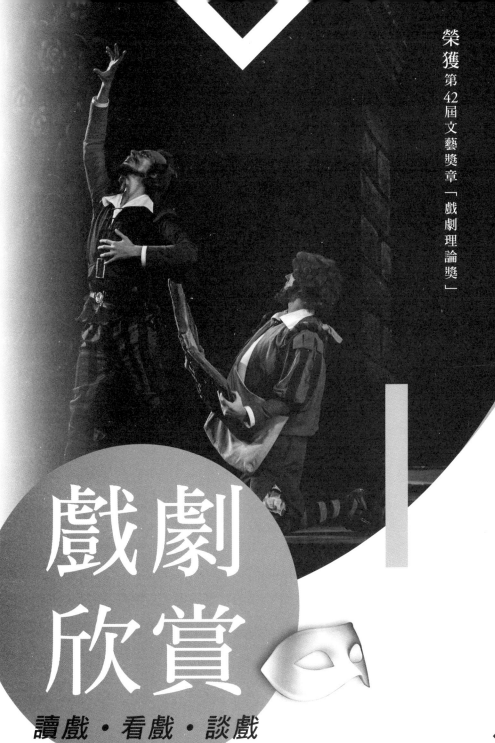

榮獲第42屆文藝獎章「戲劇理論獎」

# 戲劇欣賞
## 讀戲・看戲・談戲

黃美序——著

三民書局

國家圖書館出版品預行編目資料

戲劇欣賞：讀戲・看戲・談戲／黃美序著.－－五版
一刷.－－臺北市: 三民, 2018
　　面；公分
　　含索引
　　ISBN 978-957-14-6484-8　(平裝)

　　1.戲劇

980                                          107016385

© 　戲劇欣賞
　　——讀戲・看戲・談戲

| | |
|---|---|
| 著 作 人 | 黃美序 |
| 發 行 人 | 劉振強 |
| 著作財產權人 | 三民書局股份有限公司 |
| 發 行 所 | 三民書局股份有限公司 |
| | 地址　臺北市復興北路386號 |
| | 電話　(02)25006600 |
| | 郵撥帳號　0009998-5 |
| 門 市 部 | (復北店)臺北市復興北路386號 |
| | (重南店)臺北市重慶南路一段61號 |
| 出版日期 | 初版一刷　1995年9月 |
| | 五版一刷　2018年10月 |
| 編　　　號 | S 980040 |

行政院新聞局登記證局版臺業字第○二○○號

有著作權　不准侵害

ISBN　978-957-14-6484-8　(平裝)

http://www.sanmin.com.tw　三民網路書店

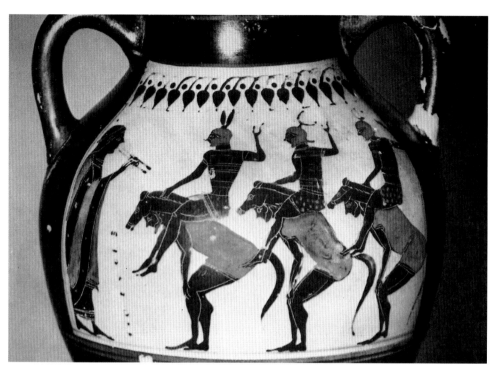

▲彩圖 1 半人、半馬的歌舞隊表演，
左立者為伴奏吹笛手。繪於
紀六世紀瓶上。

◀彩圖 2 希臘悲劇人物造型：悲劇人
物常較常人偉大，所以演員
要穿很高的厚底鞋，看起來
比一般人高大。注意其面具
和頭飾和下圖的喜劇人物完
全不同。

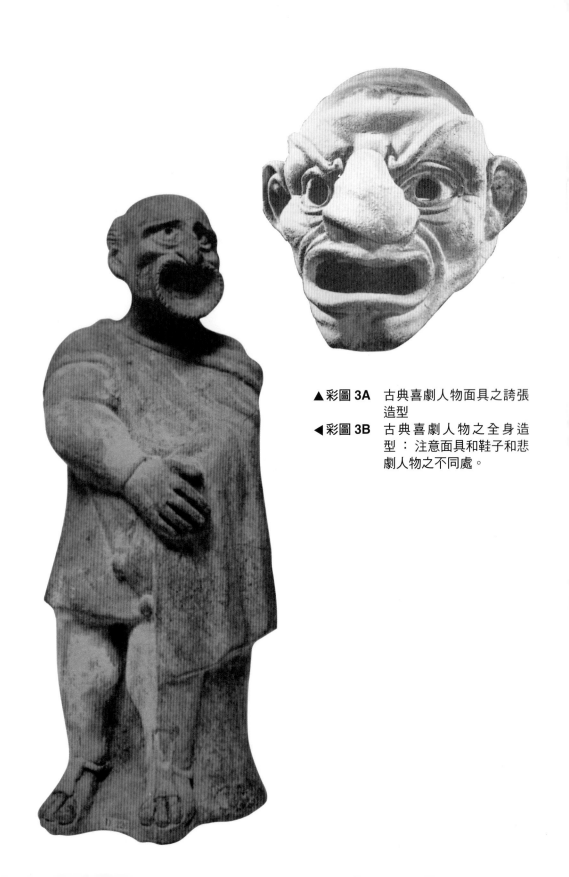

▲彩圖 **3A** 古典喜劇人物面具之誇張
造型

◀彩圖 **3B** 古典喜劇人物之全身造
型：注意面具和鞋子和悲
劇人物之不同處。

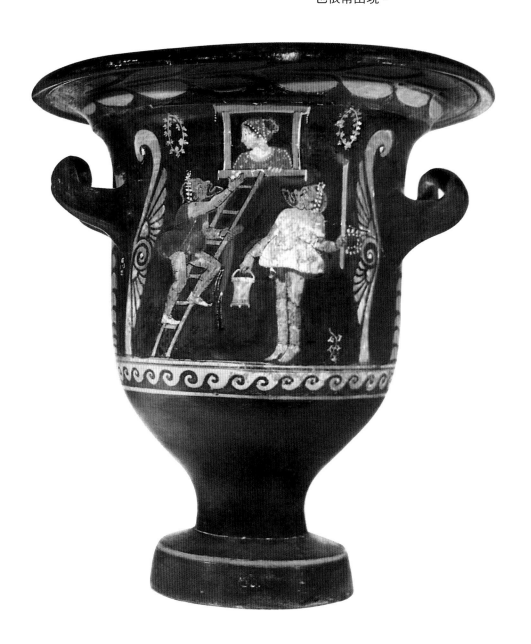

▼彩圖 4 紀元前 Phlyax 瓶上所繪之新喜劇中常見的情人幽會景象。類似的場景在十六世紀義大利喜劇中也很常出現。

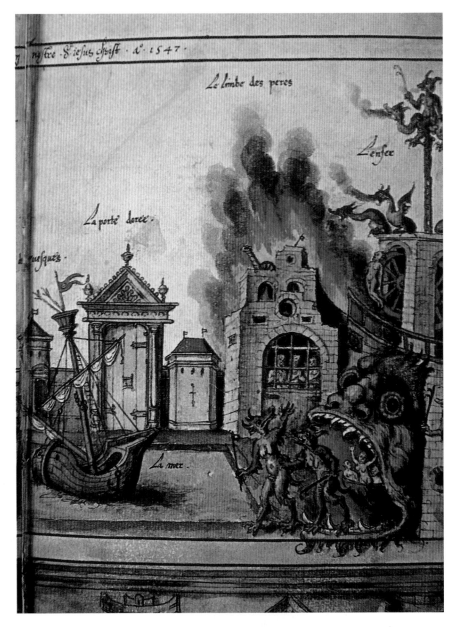

▲彩圖 5　此為「神祕劇」演出之一部分，右方為地獄之門，可以開啟，魔鬼可從口中出來，後方城堡上有火焰，隨魔鬼王出現。前方中為一水池，中有船，可能為演出「諾亞方舟」時用的。

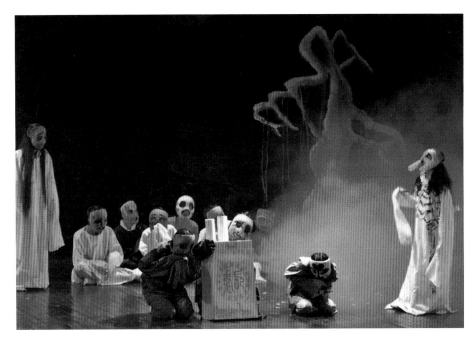

▲彩圖 6　此為改寫《塵世人》的現代
劇《楊世人的喜劇》中的無
常審判菸死鬼的場景。（作者
攝）

▲彩圖 7A　鏡框式舞臺的寫實式大廳場景。（作者攝）

▲彩圖 7B 「選擇式寫實」的佈景之一：
僅以幾根大柱及上方掛燈表
示大廳。（作者攝）

▲彩圖 7C 「選擇式寫實」的佈景之二：
僅以兩把座椅及一個茶几，
並由演員之對白交代場景地
點，有點近似我國傳統戲劇
中的舞臺。（作者攝）

◀彩圖 8　北平清宮中的三層舞臺之一，另一為頤和園中之暢音閣。據記載下有五口井，可從井中昇起寶塔、蓮花。（作者攝）

▼彩圖 9　臺灣兒童劇場：《老鼠娶親》中的場景之一。（作者攝）

▲彩圖 10A　西方中世紀臨時搭建之戶外
舞臺，有點類似我國之市集。

▲彩圖 10B 〈清明上河圖〉中之舞臺

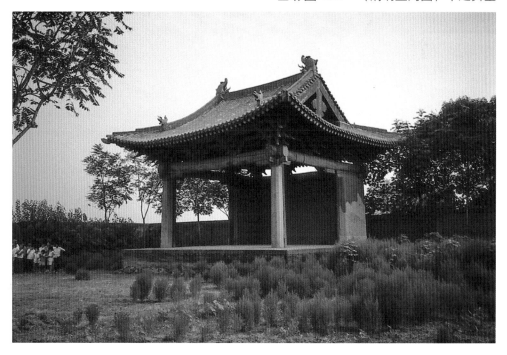

▲彩圖 10C 大陸明代舞臺之遺蹟（作者攝）

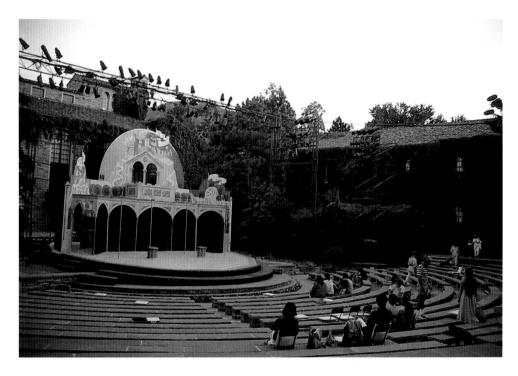

▲彩圖 10D　西方現代之露天劇場
（作者攝）

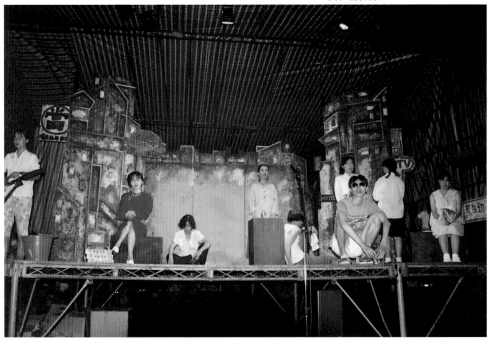

▲彩圖 10E　臺灣現代臨時搭建之戶外舞臺（作者攝）

▲彩圖 10F　利用破屋演出之前衛性實驗劇（注意：牆上中間窗口坐的為演員）（作者攝）

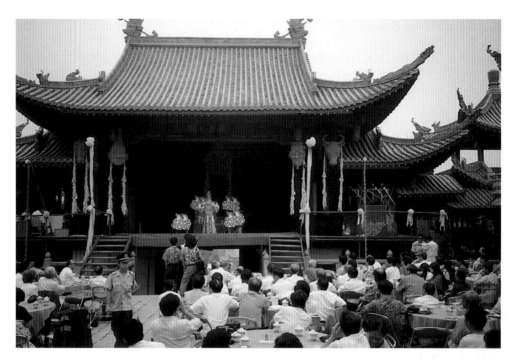

▲彩圖 10G　廟宇中固定戲臺及庭院的演
出情形（作者攝）

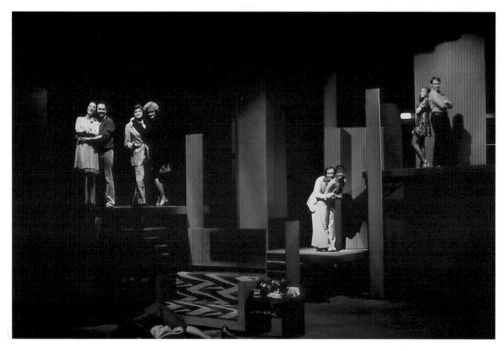

▲彩圖 11　鏡框式舞臺：圖為非寫實式的設計。
（請參見彩圖 7A）（作者攝）

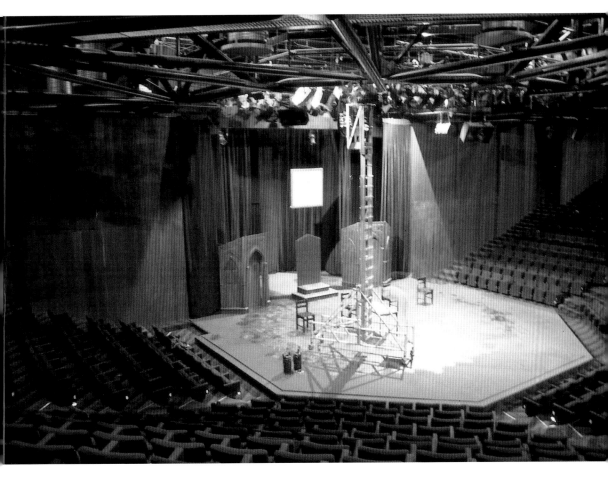

▲彩圖 **12**　半島式舞臺（中間高梯為工
　　　　　作人員調燈時所用，後方陳
　　　　　設為佈景）（作者攝）

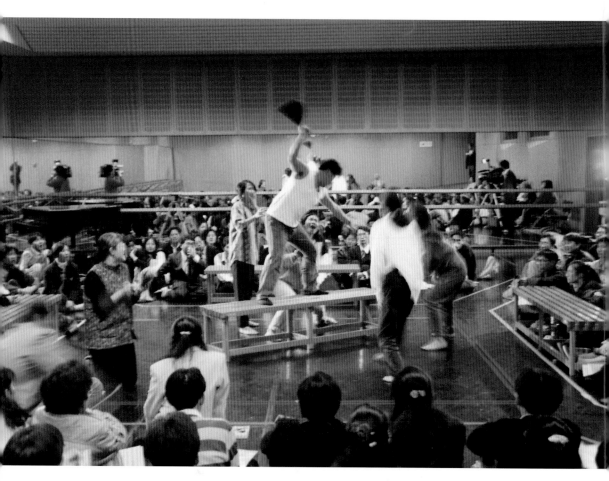

▲彩圖 13　圓形劇場：任何室內、室外
之大小適中的地方均可做
為圓形劇場使用。圖為室內
演出之教育劇場。（作者攝）

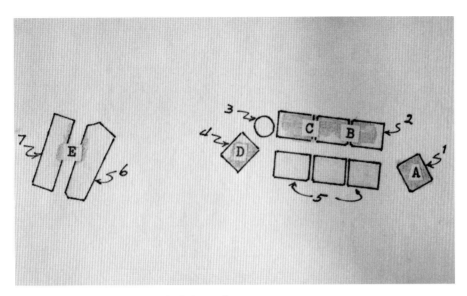

**A** 平面圖：1、2、4 為大小沙發，3 為
小茶几，5 為長茶几，由三方塊合
成，6 為櫃檯，7 為酒檯；A、B、
C、D、E 為標示演員區位用的符號

▲▼彩圖 14　最簡單的舞臺平面及透視圖，
本圖為《楊世人的喜劇》第二
場舞臺佈置。(作者攝)

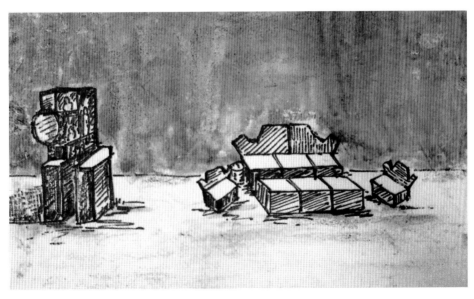

**B** 上景之透視圖

▲彩圖 15　此二圖均顯示燈光變化對氣
▼彩圖 16　氛之影響（作者攝）

# 增訂版導言

　　《戲劇欣賞——讀戲・看戲・談戲》自中華民國 84 年初版以來，聽說在很多非戲劇學系中被採用做教材或課外讀物。這個「修訂版」在組織上做了一些調整，在內容上有一部分的增補——如對中國古代戲劇史料的看法，兒童劇場與教育劇場的介紹，希望它更適合於非戲劇學系學生和一般想了解戲劇與劇場的入門者使用。如有讀者想進一步對戲劇了解，請參考拙作《戲劇的味／道》（有臺灣出版的繁體字版與大陸出版的簡體字版）。

　　我覺得我們去劇場看戲有點像是上館子吃東西，希望每樣菜都是色、香、味俱佳。當然，要菜好必須具備兩個基本條件：技術高超的廚師和素材的新鮮。換句話說，要一個戲好看要有新鮮的素材（戲的題材）和高超的廚藝（好的編劇與舞臺藝術家）。

　　一般人比較不會把餐館菜餚的營養價值列在第一位，只要色、香、味俱佳就可以了。當然，將一道菜做得色、香、味俱全（一齣戲寫得熱鬧、有趣）也就不容易了。也即是說：大部分觀眾不太關心戲的內容是否言之有物、耐人尋味、啟人深思，情節的安排是否是「柳暗花明又一村」。不過，我想沒有人會反對好吃、好看，又富營養的好菜或好戲吧？我們要做一個會看「門道」的觀眾還是只想「殺時間」的顧客？這本小書只是希望能帶給你一點點戲劇的技術與藝術的「門道」。

　　雖然，我自己認為現在的安排比原來的較為理想，但是讀者也沒有必要照這個次序去閱讀。仍然可以依各人自己的興趣去選擇從那裡開始，看那些部分。

# 再版序文

　　《戲劇欣賞——讀戲‧看戲‧談戲》是我第一本、也是到現在為止唯一先與書局簽約再開始寫的一本書，因為當時要趕寫，同時由於篇幅的限制，很多地方沒有說得很周詳、明白。

　　當時寫《戲劇欣賞》時由於一些複雜的客觀原因，在建構上我刻意不要將這本書寫成「教科書」。但是這書自 1995 年的第一版以來，卻被很多大專院校的戲劇學系和類似科系採用為課本。這似乎是我應該預料得到的事，因此對自己當初的決定是否得當，頗感不妥。

　　歷年來我也曾直接、間接聽到一些老師與讀者對這本書的批評。有的較注重戲劇源流的讀者認為第一部分「戲劇的根、枝、花、葉」太簡單了。有的老師說：「學生對第三部分『舞臺的形、質、技、藝』最感興趣。」一位非戲劇學系的老師對他的學生說：「第四部分『戲劇的觀、賞、評、比』不是給你們看的；那是給我看的。」……這些話都在暗示這本書的不足與做為「教科書」的缺點。不過，令我感到欣慰的是：大家都認為我的文字還易讀、易懂。

　　曾有人問我：如果有機會將《戲劇欣賞》改寫成「教科書」，我會做些什麼修改？我想我最應該修改的是第四部分——那的確不是為戲劇入門者準備的「點心」。次之是調整各章節的分量和安排，使它更適宜於學校戲劇課程之用。

　　也曾有朋友勸我另寫一本。我努力試了好幾年，最後產生了《戲劇的味／道》，因為沒有任何合約或其他限制，信手寫來，又長又雜。雖然在初稿後也曾一刪再刪，在篇幅上還是增加太多，不受出版社歡迎。幸好得到

朋友的幫助，最後才得在臺灣和大陸面世。對我自己說，《戲劇的味／道》的完成使我覺得終於放手將自己在戲劇、劇場的所知、所感，比較完整地說出來與同道者分享了。但是感到慚愧的是，與十多年前的《戲劇欣賞》比較，雖然對某些現象的觀察稍微深入、廣泛，自覺在基本上沒有什麼長進。不過，對《戲劇欣賞》的讀者來說，我反而有點安心，因為自覺十多年前對戲劇藝術本質說的話，並沒有可能會產生誤導的內容。

　　最後，謝謝三民書局，更謝謝過去與將來的諸位讀者朋友。

# 致 讀 者

　　大家知道，在所有的藝術中創作者藉他們的作品來表達他們的思想與感情，欣賞者將作品與自己的經驗結合來完成觀賞的心靈活動。讀戲、看戲也是一樣。

　　戲劇一詞包括文學性的劇本 (drama) 和劇場中的演出 (theatre)，所以廣義地說戲劇可指傳統戲曲、現代的話劇、舞臺劇，甚至電影和電視等等；就創作（編劇和演出）來說，它常比寫詩、小說等文學作品要複雜一點。戲劇中有一種只宜閱讀、不宜（或不能）上演的劇本，稱為「書齋劇」(closet drama) 或「案頭劇」。現在很多戲劇工作者認為：一個戲必須在觀眾面前加以呈現（演出），整個創作過程才算完成。演出是一個相當繁複困難的工作，因為它除了需要演員將文字聲音化外，還要結合動作、佈景、服裝、音樂、音效、燈光等劇場要素。因之許多人說劇場是文學、美術、音樂、肢體藝術……等多方面的結合；觀眾有越多方面的興趣與修養，越能欣賞一次高水準的演出。反之，成功的戲劇也有助我們興趣的拓展和培養。

　　常聽人說：「劇本為戲劇之本。」表示舞臺上的演出必須先有劇本，並且必須有好劇本才會有成功的演出。這話對，也不全對。在現代中、西劇場中，曾有不少成功的戲是沒有劇作家事先寫好的劇本的。不過，我們也不能忽視另一面的事實：世界上讀過劇本的人，絕對比看過演出的人多很多——即使包括由名劇改編的電影在內。換句話說：一個好的劇本非但可做為成功演出的基本條件，還可以做為文學來獨立欣賞。

　　所以，這本小書擬在簡單地介紹中、西戲劇的發展和形式後，分三部分來談我的戲劇經驗——讀劇本、觀賞演出和談戲，與有興趣想去接觸戲

劇的青少年分享。我將盡量避免使用專門性的術語和理論，努力以日常生活中的常情、常理來描敘我多年來讀戲、看戲、以及和朋友、書本交換心得的心得。

　　雖然這本小書不擬成為學術性的著作，但為了方便有興趣做進一步探討的讀者，重要的引述將註明來源，並在不同章節中提到同一重要的人名、劇作時，都加註原文。我採用這個不合一般論文寫作規範的做法是為了一些只想選看部分章節讀者的方便。

　　最後，希望讀者發現有任何錯誤、疏漏和詞意不清的地方，能抽空告訴我。

# 戲劇欣賞
## ——讀戲‧看戲‧談戲

## 目　次

# 第二部　戲劇的常見類型

 # 第三部　編、導、演的門徑

第一部

什麼是戲劇？
什麼是劇場？

# 遊戲、戲劇、劇本、劇場

首先，讓我們了解一下「**遊戲、戲劇、劇本、劇場**」四者的基本意義：

1. **遊戲**——有人認為遊戲是戲劇之母　（也有人認為戲劇源於祭典儀式），但是遊戲和祭典並不是戲劇，二者之間最大的差異：就是遊戲與祭典只是「參與的人為表達他們自己的興趣、祈求願望的活動，不是為滿足旁觀者的活動」。而戲劇是為娛樂觀眾的表演，由臺上的表演者和臺下的觀賞者共同完成。

2. **戲劇**——這是一個包括**劇本與劇場**的普通名詞。可以指劇作家寫的劇本、也可以指舞臺上的演出。通常指這個類型的文學作品和劇場活動。

3. **劇本**——專指用對話形式來表達劇作家思想的文學性作品，有人稱只適宜「閱讀」的劇本為「案頭劇」，認為可讀、可演的作品才是真正的戲劇作品。它的書寫形式將在下一節中舉例說明。

4. **劇場**——這個名詞可以指劇場建築（演戲的場所）和整個演出活動，包括導演、演員、舞臺設計、服裝造型設計等等。即是現在大家最常用的指舞臺演出活動的名詞。

不過，本書的目的在說明劇本與劇場。下面我想先從「劇本的書寫方式」開始。

# 劇本的書寫方式

人類表達自己感情、思想、見聞的方法與方式很多，如繪畫、音樂、戲劇、文學。而且就發明文字後的各民族來說，文字似為最常被用來記錄和表達見聞、思想、感情的工具（或符號）。

我們平常看到的新聞報導、傳記、筆記、詩、散文、小說、劇本等，也都是以文字為傳達的媒體，而這些不同形式的表達成果，叫「文類」。在這些文類中，我們每天在報紙上看到的新聞報導為最客觀的敘事形式；詩、小說、戲劇則屬主觀的呈現——即使某些史詩、敘事詩、歷史小說、歷史劇是根據史實寫的，也必有相當成分的作者感情上和思想上的主觀因素的融入。下面的這幾段文字都是描述一個青年因愛上一個女子而殺死她的事件，但寫法相差甚多。我們先來看新聞記者如何報導：

## 新聞報導：少女被遺棄情人所殺

彭寶菲麗小姐今晨被發現勒死於童約翰的小屋中。童於現場被警察發現時仍緊抱著屍體，神情恍惚，對警察的一再追問只是回答：「我殺了她因為我愛她。」

據彭的家人說童於過去數月中一直對彭小姐鍥而不捨的追求，但均遭拒絕。彭小姐上月和魏羅傑訂婚。彭氏夫婦對女兒之死非常傷心。

被害少女於昨晚十一時左右在為慶祝即將來臨的婚禮而舉行的

宴會中消失，家人遍尋不著後於午夜報警求助，警察於今晨五時搜尋到離彭家五哩的童姓少年小屋時，敲門無人回答，便破門而入，發現死者仍坐在童姓少年膝上，很明顯的已被勒死。法醫檢驗結果認為死亡時間約在午夜。

約翰被控殺人，但他無法提供任何合理的解釋。

這是一則記者對情殺案的客觀報導，它只說明事實或事件的經過情形，不加入報導者個人的看法或情感，是新聞文體的特色（雖然在我們的報紙上不時可看到含有立場或主觀因素的報導，那是某些記者個人的誤失，不是應有的現象）。

這樣的一件情殺案到了一位喜歡以小說形式來處理素材作家的手上，便可能產生一篇這樣的文字：

# 小說：感傷少女的故事

美麗、安詳的死者微張著紅紅的雙唇，好像在向她的愛人低語。深藍色的雙眸像嬰孩似的溫柔而天真無疑。她像一個被搖睡的孩子般躺在兇手的雙臂之中；金黃色的長髮披散在雙肩上，只露出頸部殘酷的紅色傷痕。兇手神情恍惚地緊擁著那一動不動的愛情重荷，像一個母親懷抱嬰兒似的。當警察進入屋內時他起身迎接，手中仍抱著他那珍愛的重荷。警察強迫他放下。他不能回答任何問話——他只是把愛逾自己生命的女友的遺物更緊地擁在胸前，口中低低地訴說：「我愛她，我愛她。」像是在說著夢話。幾小時後到第十派出所時，他仍沒有眼淚，但臉色蒼白，跟在發生愛情悲劇的溫馨小屋中的他完全不同。當我試著向他問話時，發現他在強忍著可怕的壓力，正處在崩潰的邊緣。我試圖尋找這個值得同情的悲劇動機時，

他蒼白的、孩童似的臉上似罩了一層面具，只是說：「我殺了她，但上帝沒有說一句話——一句話。」

最後，他終於哀憐地說：「我殺了她，這樣她才會永遠屬於我一個人！」

這是命運的諷刺！他就因為愛她愛得太深而殺了她。他們被財富、社會地位、以及和此相關的一切所分開，只有死亡能使他們結合。

誰有資格去審判這樣的愛情？

這不算是很優秀的文學作品，但非常明顯的和上面客觀性的新聞報導大不相同。作者投入許多對死者和殺人者的同情，例如把他們比做母親和嬰兒，最後的幾行更透著作者打抱不平的社會衛道者的精神。

在從事文學創作的人中，一般認為詩人更富感性和想像力。看看一位詩人怎樣來描寫這個愛情悲劇：

# 敘事詩：寶菲麗的愛人

今夜的雨來得很早，
　　慍怒的風也很快地醒了，
它忿怒地拉下榆樹的頂，
　　還用力地吹亂那池湖水：
我正用破碎的心在傾聽著。
這時寶菲麗溜了進來，她
　　立即把寒冷和風雨關在門外，
她跪下來升起無歡的爐火
　　以及整個小屋的溫暖；

然後，她站起來，從身上
脫下在滴水的外套和圍巾，

　　把沾滿泥土的手套放在一邊，
解開她的帽子，讓溼溼的頭髮披下來，

　　最後，她坐到我的身邊
呼喚我。當她聽不到回答時，
她把手臂圍著我的腰

　　露出她柔、白的肩膀
散開她金黃的秀髮

　　彎下身子，使我的臉頰偎倚在那裡。
她的秀髮覆蓋著一切，
低低地說她是多麼地愛我──可是

　　她雖然對我有如許的熱情，但無力
掙脫驕傲，拋開更為虛榮的束縛

　　把自己永遠交給我。
但熱情有時候終會勝利；

　　今晚歡樂的宴會也擋不住
一個突然的思念──思念有一個人

　　為愛她而如此憔悴，卻一片徒勞：
於是，她穿過風雨，
讓我看看她的雙眸

　　快樂、驕傲。我終於明白
寶菲麗對我的高貴深情；驚喜

　　令我心潮高漲──不斷地漲……
一邊在辯論著該做什麼。
那時刻她是我的，是我的，美麗而

完全純潔無瑕……，我找到了
一件事可做了。我把她的長髮
　　那長長的金黃的一束，
在她的喉頭繞了三圈。
把她勒死。她沒有感到一點痛苦
　　我肯定她一點點痛苦也沒有感到。
就像是一個花蕾包著一隻蜜蜂，
　　我小心地打開她的眼瞼，
深藍色的雙目又自由自在地笑了。
然後我解開她脖子上的髮束。
　　她的雙頰又再度在
我的熱吻下紅潤發亮。
　　我把她的頭扶回原來的樣子，
只是，這次是她的頭偎倚在
我的肩上。微笑的玫瑰色的小頭
　　低垂在我的肩上，
如此的歡欣，因為它完成了最後的願望，
　　歡欣它曾蔑視的一切都在瞬間消失了。
而我——她的愛——取代了一切！
竇菲麗的愛：她不知如何去訴說
　　她心深處的那個願望。
我們就這樣坐在一起，
　　整個夜晚我們一動也沒有動，
而上帝沒有說一句話！

　　這也是充滿情感的寫法，並且加以風雨的情境描述來烘托悲情，對這對戀

人的動作交代得也很生動，讀來又是另一番滋味吧！

如果把這件情殺案用戲劇的形式來呈現又會怎樣呢？

# 劇本：寶菲麗的情人

人物：寶菲麗——富家少女。

她的愛人——貧窮青年。

時間：十九世紀末，一個夜晚。

場景：一座英國小屋的內部，左邊有一張桌子，桌上堆滿書籍、文件。桌上的一盞小檯燈正亮著，發出暗淡的紅光。靠牆處有兩把普通的直背椅。右邊有一小壁爐，裡面只有幾塊將熄的炭火。背後的窗上正流著雨水。靠火爐邊的椅子上坐著一個年輕人，他衣著樸素，兩眼緊閉，看起來是睡著了或是失神昏迷了。

左邊的門外傳來一聲輕輕的敲門聲。年輕人沒有動。敲門聲又響了。寶菲麗推門進來。她是一位很漂亮的少女，身上穿著宴會服，外披一條圍巾，已被雨打溼。她輕輕地關上門，走向年輕人。

**寶菲麗**：約翰？

（他靜靜地抬頭看她，但沒有起身）

啊，親愛的，我對不起你。

（她丟開圍巾，扯下手套）

你怎麼這樣憂傷！（她發抖）你一定很冷！

（她急忙地走向火爐去生火）

現在好點了。你不能這樣子啊。你使我感到好內疚——比我原來感到的還要內疚。

約　翰：（尖酸而痛苦地）你會感到內疚嗎，寶菲麗？❶

以上只是這齣戲的開始，約相當於上面詩行所寫的前十行的內容。接下去應是由「情人的爭吵」而發展為相互的了解而言歸於好，然後到達愛的高潮。

雖然我們沒有完成這齣戲，但上面的人物、場景佈置、動作、氣氛等各方面的描寫應已足以說明戲劇的基本形式。它除了場景、動作的明確交代外，是以人物的對話（對白）來直接呈現他們的感情和思想，完全是以第一人稱（我）的觀點來說話，和上面的新聞報導、小說、詩的寫法有很大的差異。例如說：雖然〈感傷少女的故事〉（小說）和〈寶菲麗的愛人〉（詩）都是以「我」的觀點來寫，但仍不一樣：小說中的「我」是小說作者；詩中的「我」是故事中的那位青年而不是寫詩的人；戲劇中的「我」指劇中說話的每個人物。綜合這幾段的特點，我們可以說：

新聞報導：第三人稱觀點的客觀事實的描述，不帶任何主觀的說明、
　　　　　評論或情感。

〈感傷少女的故事〉：小說作者第一人稱觀點的描寫，有相當強烈的作
　　　　　者自己感情的投入。

〈寶菲麗的愛人〉：詩人以人物第一人稱的觀點陳述他所經歷的感情
　　　　　和境況。

〈寶菲麗的情人〉：為戲中諸人物的第一人稱的對話；動作和場景的說
　　　　　明則為劇作家（第三人稱）的觀點。

另一點未能在譯文中明白顯示的不同點是：在原文中前三種都是「過去式」的寫法，劇本則為「現在式」，因為劇本在演出時都「假定是正在進行中的事件」。除了極少數的例外（如「啞劇」沒有臺詞），我們可以對劇本做如

---

❶譯自 *An Approach to Literature*, 4th edition, ed. by Cleanth Brooks, etc. (Cleanth Brooks, etc., 1964), pp. 34, 614.

下的界定：

劇本是透過人物的臺詞、配合人物在特定時間與空間中的動作、情境等因素來傳達劇作家思想、感情的文學作品。

# 小 結

得稍加補充的是：臺詞不只是對白，有時還有獨白（monologne 和 soliloquy）、旁白 (aside)、歌唱等；人物也不一定是人類，例如在童話劇或神怪劇中，動物和物件也可以說話。作家必須把它們「擬人化」（又叫「人格化」，英文叫 personification），否則就無法和我們溝通。這情形在類似題材的小說中也很常見，例如《伊索寓言》(*Aesop's Fables*) 中的烏鴉、兔子、烏龜、狐狸，迪士尼卡通《美女與野獸》(*Beauty and the Beast*) 中的大小茶壺、茶杯等，都會說話。

在我多年來的教學與演講中，有一個常被問到的關於戲劇形式（也可以說是結構）上的問題是：幕 (act)、場、景 (scene) 怎樣分法？有什麼標準？

我們在讀劇本或看戲時都可以看到「幕啟」、「幕下」或「開幕」、「幕落」、「閉幕」等情形。從西方的戲劇發展史來說，最早在羅馬時期舞臺上開始有幕的設備。在劇場的功能上說，當戲劇家需要更換臺上的佈景時，便落幕換景，使觀眾看不到換景時的情形，尤其是自然主義和寫實主義等希望舞臺上任何和戲的情節無關的東西和活動不要被觀眾看到，以免中斷對情節的一致或破壞觀眾對戲的美感。所以這些戲劇家便設法把戲的情節和場景做相關的安排，即是當下場戲需要改變佈景時，這一場戲要先做一個結束（可能是某一階段的暫時結束）。至於結得好結得不好，那就要看劇作家的才華了。在原則上說，一幕戲的結束除了安排換景的時機外，還應在情緒的發展上有所考慮：例如第一幕戲發展到某一高潮時劇作家認為需

給觀眾一個喘息的時間、一個回味或思考問題的時間時,便會在那個時刻分幕——所以有些戲不一定要換景才會分幕。因此我們也常會看到「三幕一景」、「四幕一景」的戲。

# 幕、場、景的分法

　　一般而言，「幕」(act) 是一齣戲的大段落，像是小說中的一「回」或一「章」。「場」是一幕戲中的小段落，有時候「幕」與「幕」或「場」與「場」間會出現一個片段（有時不一定與主戲的情節有關）叫做「插曲」(interlude)。以前還有一種法國的劇本，只要有人下場或上場，就是「一場」叫做 French scene。下面提供幾個戲的「幕」、「場」、「景」(scene) 的分法，以為參考：

## 1. 奧尼爾 (Eugene O'Neill)：《日暮途遠》 (*Long Day's Journey into Night*)

　　第一幕：男主角起居室；1912 年 8 月早上。（落幕）

　　第二幕：第一場：景同；時間為同日 12:45。（落幕）

　　　　　　第二場：景同；時間為約半小時後。（落幕）

　　第三幕：景同；時間為下午 6:30 左右。（落幕）

　　第四幕：景同；時間為午夜左右。（落幕）

## 2. 奧尼爾：《鍾斯皇帝》 (*The Emperor Jones*)

　　第一場：皇宮大殿；下午。（落幕）

　　第二場：森林邊緣；黃昏。

　　第三場：森林中某處；晚九時。

　　第四場：森林中另一處；晚十一時。

第五場：森林中一處圓形空地；深夜一時。

第六場：森林中空地；深夜三時。

第七場：森林中一大樹下；清晨五時。

第八場：同第二場景；破曉時分。

　　　　（二至八場均未提是否落幕。）❷

### 3.莎士比亞 (Shakespeare)：《羅密歐與茱麗葉》(*Romeo and Juliet*)

序　幕：（無場景說明）

第一幕：第一場：廣場。

　　　　第二場：一街道。

　　　　第三場：卡帕萊特家一室。

　　　　第四場：另一街道。

　　　　第五場：卡家一廳堂。

序　幕：（無場景說明）

第二幕：第一場：卡家花園外。

　　　　第二場：卡家花園中。

　　　　第三場：勞倫斯修道士庵室。

　　　　第四場：一街道。

　　　　第五場：卡家花園。

　　　　第六場：勞倫斯齋堂。

第三幕：第一場：廣場。

　　　　第二場：卡家花園。

---

❷《淡江西洋現代戲劇譯叢》中有上述二劇及《荒野》、《安娜克利絲蒂》、《榆下之戀》等。
在《鍾斯皇帝》中譯者用「幕」，應為誤譯（原文為 scene）。《日暮途遠》的另一譯本為
《長夜漫漫路迢迢》（今日世界出版社，1983，中英對照）。在《淡江譯叢》中 O'Neill 的
中譯名為「歐奈爾」。

第三場：勞倫斯齋房。

第四場：卡家一室。

第五場：茱麗葉臥室。

第四幕：第一場：勞倫斯齋房。

第二場：卡家大廳。

第三場：茱麗葉臥室。

第四場：卡家大廳。

第五場：茱麗葉臥室。

第五幕：第一場：一街道。

第二場：勞倫斯齋堂。

第三場：墳地。❸

〔有的譯本不用「場」而用「景」。「序幕」(prologue) 通常只有開始時用，甚少在幕與幕間再出現；有的戲叫中間出現的為 interlude；還有的戲在最後還有「尾聲」(epilogue)。〕

## 4.拙作：《楊世人的喜劇》

序　幕：空地（空舞臺）。

第一場：私人俱樂部；下午。

第二場：楊世人家客廳；晚飯前。

第三場：野外一墳地旁；晚上。

尾　聲：空地；晚上。❹

另外有一種叫做「法國式分場」(French scene) 的，不管事件是否有變

---

❸《莎士比亞全集》中譯本有：梁實秋譯的（臺北：遠東圖書公司）；另朱生豪譯的（世界書局）不全；《羅》劇另有曹禺中譯本。

❹ 參閱《黃美序戲劇集：楊世人的喜劇》（臺北：書林出版公司，1988），共收集本人六個劇本及幾篇別人對我劇本的評論。

（通常沒有變），只要在場上的人物有任何一個要下場、或有任何別的人物上場加入他們，即分為另一場。所以有時候一場戲只有三、五行。這種分法在十七、十八世紀的法國劇作家用得很多，別的國家的劇作家似很少採用。這種分法頗有點像現在拍電影的「分鏡」本的做法。

在我國的古典（傳統）戲曲中，元雜劇以音樂曲調而分為「四折」（例外的不多），有的為了需要再加「楔子」；在明傳奇中則用「齣」，一個戲可多至五十多齣。京（平）劇中也有用「場」或「折」的。

但是在近代劇場中，一方面由於電影的影響使觀眾沒有耐性等待換景，一方面由於舞臺的設備和換景技術的進步，幕與幕間、場與場間的更換常沒有任何落幕、暗燈等中斷劇情進展的做法。一齣原分三幕或五幕的戲，常「一氣呵成」；如果全長超過二小時半或更長的話，則可能有一次中場休息（極少有兩次以上中場休息的）。也即是說劇本上的分幕、分場在演出時如在技術不必落幕或暗燈換景，或者也沒有讓觀眾有「休息」和「思考」的必要的話，常會一口氣繼續演完一齣戲。

# 舞臺區位的標示

　　最後，我想說明一下劇本中對舞臺左、右、上、下的標示習慣。大部分劇作家依舞臺本身的位置（即面對觀眾）來定；也有的劇作家愛依觀眾觀賞時的左右而定。上舞臺指舞臺後方靠天幕或背景幕 (backdrop) 的方向，下舞臺則指接近觀眾的一邊。最常見的是把全舞臺分為九區，也有分為十二區的，較為少見。現將九區的分法圖示如下，以為參考：

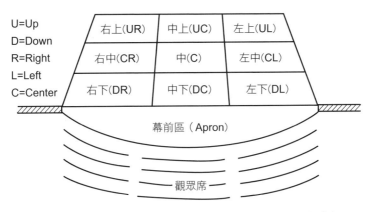

U=Up
D=Down
R=Right
L=Left
C=Center

| 右上(UR) | 中上(UC) | 左上(UL) |
| --- | --- | --- |
| 右中(CR) | 中(C) | 左中(CL) |
| 右下(DR) | 中下(DC) | 左下(DL) |

幕前區（Apron）

觀眾席

另有用S代表Stage，而以SR代表「右舞臺」，SL代表「左舞臺」，DS代表「下舞臺」，US代表「上舞臺」的用法。

# 構成劇本的基本元素

　　雖然我們盡可能不用戲劇術語，但是為了行文上、以及大家以後閱讀類似參考資料的方便，我們還是要知道一些最基本認識，所以擬先介紹幾個大家常用的字彙。

## 人物、行動、人物塑造

　　從上面敘述寶菲麗死亡的新聞報導、小說、敘事詩中我們都可以看到一些相同的因素，就是「人物」(characters) 或「行動者」、「行動」，通常我們稱戲劇中的「行動者」為「人物」。人物不一定指「人類」，包括「擬人化」(personification) 了的動物與物件。即任何具有人類特徵的一切，都是人物，如《中山狼》故事中的野狼；上述《美女與野獸》中的茶壺、茶杯等等。

　　每類人物的特性如何——是好？是壞？是善？是惡？是大公無私？還是自私自利？是聰明？是愚笨？都必須通過他們的**行動**才能呈現。如果《中山狼》中的野狼沒有要吃人的行動，我們便不能知道他的善惡。也可以說：**人物與行動是密不可分的因素**。這種描繪人物特性的方法叫做「**人物塑造**」(characterization)。

　　也有學者依人物在戲中的功能、行動、變化等，將有變化、成長的稱為「立體人物」。

# 情節 VS 故事

我們平常說話時稱《中山狼》、《白雪公主》、《竇娥冤》、《水滸傳》、《三國演義》、《白蛇傳》等等為「故事」(story)。不過,我們在談論文學作品時不用「故事」、常用「情節」(plot) 一詞。有時候,「故事」與「情節」是一樣的。E. M. Forster 在他的《小說面面觀》中提出一個事例來對二者做了非常明白而扼要的區別。他說:

> a.國王死了,皇后也死了。
> b.國王死了,皇后因哀傷而亡。❺

這兩種說法的相同處是:國王死後皇后也死了;不同處是後一句告訴我們皇后的死因,說明兩件死亡之間的「因果」關係。換句話說,故事只是依事件發生時間先後的記述,情節則交代事件間的前因後果,將個別事件加以邏輯性的有機結合或組合,以增加敘事的力量與趣味;它對事件次序的安排可以和真實故事一樣,也可依作家的「計劃」組合(如很多小說、電影中的「倒述」法)。現以《伊底帕斯王》的情節為例來說明各事件間的如何一件接一件層層發展的因果關係,並將戲開始前的遠因和戲中的事件分兩段來看:

## 1.戲開始前事件的因果關係

因一:底比斯城的老國王、皇后(伊底帕斯的父母)得到神諭說其子
　　　將來會弒父、娶母。

---

❺E. M. Forster, *Aspects of the Novel* (Penguin Books, 1927), pp. 93–94. 此書有中譯本叫《小說
　面面觀》。

果一：老國王、皇后命僕人將小伊底帕斯處死。但僕人一念之仁將嬰
　　　兒送給一異國牧人。──此又成為「因二」之一部分。

因二：伊在柯林斯城長大後有人說他非真正柯國王子，因往神殿求神
　　　諭，神諭說他長大後會弒父娶母。

果二：伊逃離柯城。──此又成為「因三」之一部分。

因三：(a)伊在路上為爭路而殺死一老人（不知即其生父）。

　　　(b)底城正受獅身人面怪獸之害，伊破解怪獸之謎而救了底城人
　　　　民。

果三：伊因之被擁為王，並娶了皇后（不知即其生母）。

## 2.戲中事件的因果發展

因一：底城瘟疫橫行，人畜死亡甚眾。

果一：(a)伊派國舅去神殿求解救之道，並親自出皇宮接見請願者。

　　　(b)國舅回報稱神諭指示要處罰當年殺死老王之兇手，伊下令懲
　　　　兇，並且又派人去請先知前來。──此又成為「因二」之一
　　　　部分。

因二：先知不肯說。

果二：伊被激怒，責罵先知無能，並自言當年破解怪獸之謎時全憑他
　　　自己之智力（此「過度之自信」又為整個悲劇之重要肇因）。

因三：先知也被激怒，於是直指伊為兇手。

果三：伊更加憤怒，開始懷疑先知為國舅收買要謀奪他的王位。

因四：柯城使者來報老王駕崩請伊回去繼承王位，但伊聞其「母」尚
　　　在，不敢回去。

果四：使者說明伊非柯林斯國王、皇后親生。──此又成為伊追查自
　　　己身世之因。

因五：當年奉命丟棄嬰兒之僕人稱嬰兒為皇后交給他丟棄，不知其母

為誰。

果五：(a)皇后自殺。

　　　　(b)伊明白整個事件後自挖雙目並自行放逐。

（全劇至此結束。）

從上述的情節大綱看，有因必有果，果有時可成為後一個原因。如此一步步發展，才能緊扣觀眾的興趣。或者有人說：許多真實故事的發展也有因果關係。不錯；但不是每個真實故事都有，並且不一定那麼緊密結合。

亞里斯多德 (Aristotle) 稱「情節為……一個悲劇的靈魂。」(The plot is...the soul of a tragedy.)❻一個戲或小說的成功的情節發展還必須有我們所謂的「起、承、轉、合」，有高潮起伏，有懸疑性等等。不管作家的素材是歷史事件、真人真事、逸聞傳說、杜撰故事，情節應合於下列條件方能使人「明知為假也願意相信」，因而覺得有趣、有說服力：

## 1.邏輯性 (plausibility)——不是「可能性」(possibility)

例如在一個兩男一女的三角戀愛中，如果一個作家用一個男子的突然意外死亡（這種事並不是不可能）來解決這個愛的糾紛，我們不會很欣賞。但是假使作家在一個男子的性格上預留「伏筆」（例如他有過分內向、悲觀、自卑等容易受挫的個性），然後讓他因為感到（或誤以為自己）失敗而出走或自殺，便「可信」有趣多了。

## 2.懸疑性 (suspense)

事件的進展如依一般的因果邏輯進行，大家看了前面便可猜到後面，也就沒有趣味了。好的情節安排一方面要合於邏輯，一方面又要有峰迴路

---

❻ Aristotle, *Poetics*, trans. by S. H. Butcher (New York: Hill and Wang, 1961), p. 63. 《詩學》英譯多種，此譯本最受學者肯定。中譯本有很多種，拙譯《話白《詩學》與辯解》（秀威，2009) 有譯文或對原著的一些問題與疑問。

轉「柳暗花明又一村」的意外發展，就像精彩的偵探故事一樣，才能營造出令人激賞的情節。

## 人物、事件與發展

在上面談情節的部分中我們都牽涉到「人」的因素。在戲劇中我們通常稱戲中的行為者為「人物」(characters)，包括人類和擬人化了的動物、植物與物件。情節必須通過人物才能呈現，而人物的「塑造」(characterization) 又必須通過他們的行為和思想所產生的「事件」(events)。所以二者是密不可分的。

人物類型的分法很多：如三教九流、好人壞人、強者弱者、智者愚者、男人女人、老人小孩等。一位評論者兼小說家依人物在作品中的功能與變化將它分為「立體人物」(round character) 和「扁平人物」(flat character) 兩型❼，後者指一目了然、沒有變化的定型人物（也叫 stock character），多為喜劇中人物和陪襯人物 (supporting character)，如我們傳統戲曲中的許多小丑，《伊底帕斯王》中的先知、使者等等。

立體人物有不同的「面」；常有變化和（精神上的）成長，例如伊底帕斯王，他有仁慈和理性的一面（如他對待人民和自己子女的慈愛態度），也有暴躁與欠理性的一面（如他一口咬定國舅和先知同謀他的王位，不肯聽任何理性的勸告），但最後他覺悟了更高的智慧。❽

了解情節和人物後，現在我們可就一個完整劇本的結構或建構來看看

---

❼詳見 Forster 談 "People" 一章。

❽討論此劇的文字很多，入門者可先看下面一書中對此劇的分析：Oscar Brockett, *The Theatre: An Introduction* （任何一版均可）(New York: Holt, Rinehart and Winston), pp. 94–103. 中譯本：胡耀恆譯，《世界戲劇藝術欣賞》（臺北：志文出版社，1974 初版，1978 三版）。

事情如何層層發展了。當然，不同的作家有不同的經營方式，但大體上說重視情節安排的戲都脫離不開所謂 「佳構劇」 (well-made play) 的基本結構。❾試配合我們的「起、承、轉、合」簡單地說明如下：

## 1.緣起 (Exposition)

簡單介紹故事背景，有點近似元雜劇和小說中的「楔子」。

## 2.變承 (Complications)

情節進展中起起、落落的變化 （複雜化）；各變化點叫做「轉振點」(turning points)。

## 3.逆轉 (Reversal)

情節峰迴路轉起了相反的變化 （如反敗為勝、苦盡甘來、樂極生悲），通常也是高潮點 (climax)。

## 4.匯合 (Denouement)

情節發展到一個總結性的終點，也叫「結局」 (Ending)。主角可能會得到一個新 「發現」 (discovery)，而整個事件也得到了一個 「解決」(resolution)。（但是現代一些所謂「開放式結局」的戲常沒有「解決」問題的結局。）

任何一個以情節取勝的戲，變化一定是越來越熱鬧、緊張，使讀者與觀眾的情緒跟著越來越高漲，如下圖 (**圖 1**) 所示 （假定這是一個五幕劇，最大的高潮點為 5）：

---

❾關於 「佳構劇」 的詳細討論，參閱 John Russell Taylor, *The Rise and Fall of the Well-made Play* (1967) ； 或 *Camille and Other Plays* (New York: Hill and Wang, 1957) 一書中的概說 (introduction)。

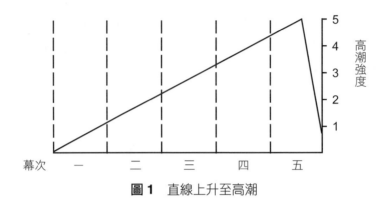

圖 1　直線上升至高潮

事實上，在戲開始之前，我們多多少少已經從節目單、朋友的談天、報紙等處知道一些內容，並且在看完戲後也不會心中一片空白，所以真正的情形更可能如下圖所示：

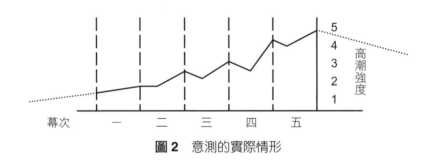

圖 2　意測的實際情形

到此為止，我希望我已經把情節和因果邏輯的關係大致交代明白了。現在我想用一個戲的一小段來試做細部的說明，或者說大情節（全劇）中小情節（局部戲）的變化吧。這是學生習作的初稿，目的想藉小孩子的觀點來反諷成人對金錢的追求。這應該是一個不錯的角度，因為大人們為錢財打拼、爭吵、或見利忘義一類的描寫太多了，已較不容易「引人注意」了。用小孩子的觀點來寫一方面在語言上可以多些新的變化，同時，也可間接暗示大人們的言行對小孩子的影響。這一段的初稿是這樣的：

（前情：石頭弄壞了阿翔的遙控玩具飛機，阿翔因為這是他爺爺留給他的唯一紀念品，心裡很難過，於是兩人大吵了一架。安安想從中調解。）

安安：石頭！我們是好朋友，我總覺得應該跟你說一件事。可是不知道該怎麼說才好？

石頭：什麼事？阿莎力一點啦！

安安：我覺得阿翔說得對，錢不是萬能的。你看，因為你很有錢，皮蛋才會找你麻煩。

石頭：其實，上次阿翔這樣說我的時候，我本來很生氣，後來回家想一想，飛機是我弄壞的，再怎麼說，我都沒有理由發脾氣。只是，有錢也有錯嗎？

安安：有錢也不錯，可以買很多東西，但並不能解決任何事。

石頭：可能是和我爸爸學的吧！我爸每次都說有錢好辦事！

安安：我記得前陣子好像有一個議員，因為賄選，結果被告，你看，錢也不見得能收買人心啊！

石頭：聽你這麼說，錢真的不是萬事通。

安安：對呀！

石頭：我爸還是覺得錢很好用，他每天忙著賺錢，又喜歡帶一些漂亮阿姨回家，把我媽氣得離婚，連我都不要了，還說給我媽錢就沒事了。真搞不懂他們既然那麼不喜歡對方，幹嘛還要結婚又離婚呢！

安安：我也不曉得！

石頭：我爸只會給我錢。為什麼大人腦子裡想的總是賺錢？我們以後是不是也要這樣呢？

安安：我也不知道。不過，我爸媽常說有錢人會有很多煩惱，現在壞人那麼多，像你家那麼有錢，要小心被綁架喔！

石頭：有錢人那麼多，別嚇我了。我怕又要被揍了。

安安：好了，不嚇你了！（看看手錶）啊！我該回家吃飯了，不然我
　　　媽媽會擔心的。

石頭：安安！你真幸福，有媽媽等你回家，我真羨慕你，有時候我
　　　也好想媽媽。如果我媽媽在我身邊，那該多好。我寧願不要
　　　錢。

安安：走吧！別想那麼多了，別忘了，今天晚上要補英文，別再跟
　　　阿翔比苦瓜了。（同下）

我覺得這裡有些蠻好的點，如皮蛋找石頭麻煩、議員賄選被告、石頭父母
離婚都與錢有關，而安安怕媽媽擔心引起石頭思念他的母親的安排，也不
錯。但石頭對錢的價值的轉變太快了，理由（議員賄選被告）也不夠直接；
按常理說一個小孩對議員的被告不會有太大的興趣，尤其這個議員又不是
他的什麼人。他自己因有錢而被皮蛋威脅應較容易使他「有所感」才對。
雖然這段戲在內涵上應是以大人、小孩為對象，但在語言上除趣味性不足
外，還稍嫌「老氣」了一點。經過幾次修改，發展成下面的樣子：

安安：石頭，我們是好朋友，對不對？

石頭：是啊。

安安：那我要告訴你……（停）

石頭：什麼事？阿莎力一點啦，安安！

安安：我覺得阿翔說得對。有錢不一定就好。

石頭：酸葡萄啦。你看我有那麼多玩具：像多啦A夢啦、七龍珠
　　　啦、任天堂啦、電動卡帶啦、金剛戰士啦（他一邊用手指數
　　　著），還有許多糖果、餅乾……都是用錢買的啊。（稍頓）我
　　　爸爸還說：花錢還可以消災呢！真的，不騙你。

安安：可是我爸說亂花錢反而會招災⋯⋯

石頭：怎麼會?! 連拜拜也要花錢，對不對？

安安：拜什麼啊？

石頭：(突然若有所悟地) 我覺得我爸爸說得對，花錢的確可以消
　　　災。前天皮蛋找我麻煩，我給了他一百元就消災了。喂，我
　　　告訴你一個祕密，你不要告訴別人喔！
　　　(安安點點頭說「好」)
　　　那天我偷偷聽到我舅舅跟我爸說他那個議員是用錢買來的！

安安：啊！議員怎麼買啊？現在的議員不是選舉出來的嗎？

石頭：(得意地) 用錢買選票啊。笨！

安安：他不怕有人告他啊？

石頭：是好像有人告他，不過⋯⋯

安安：你看，這不是花錢招災嗎？還是我爸爸對。

石頭：不對。我舅舅說他再花點錢打通什麼「關節」就「擺平」沒
　　　有事了。
　　　(安安不知如何回答，沈默片刻)
　　　你看，還是有錢好吧！
　　　(這時安安的姐姐小慧自「左下」上，看見安安後，自遠處
　　　即叫他，同時繼續向他們走過來)

小慧：安安，你怎麼還在這裡玩？媽媽不知道你去那裡了，急得叫
　　　我來找你。快走啦，吃飯了。

安安：姐，對不起。

小慧：走啦。石頭，你也該回家了。
　　　(石頭勉強地點點頭)

安安：姐，我問你一個問題好不好？

小慧：什麼問題？

安安：是花錢可以消災還是有時候花錢反而會招災？

小慧：是誰花錢招災和消災了？

安安：石頭他……

石頭：（搶著說）是這樣的啦，小慧姐，那天有一個同學找我麻煩，
　　　我給他一百塊錢就沒有事了。所以花錢可以消災，對不對？

小慧：他找你什麼麻煩？

石頭：要錢啊。

小慧：他就是向你一個人要嗎？

安安：聽說他打聽那個同學家裡錢多就會向他要。

小慧：石頭，這麼說你是有錢招災，不應該叫花錢消災。

安安：電視新聞裡說：許多小孩子被綁票也都是因為家裡很有錢。
　　　對不對，姐？

小慧：是啊。有的付了錢還被撕票了呢。

安安：你看還是我爸對吧。

石頭：（想了一下）我看萬一我被綁票就死定了……

安安：為什麼？

石頭：我爸爸一定不會為我付那麼多錢的。他說我是我媽的孩子，
　　　我媽跟他離婚後又不知跑到那裡去了……

　　　（三人沈默，燈漸暗）

　　這個修改本顯然比原來的層次好多了，開放式的結局也可留給觀眾更多的思考空間。而第三個人物（小慧）的加入也可以使兩個人「各持己見」的僵局較易打開。還有，把「皮蛋找石頭麻煩」做為花錢消災和有錢招災正反兩面的解說，也應會增加觀眾思辨的趣味。這種手法雖曾有很多人用過，但情境、事件、人物關係配合得好時，仍具有可以發揮的潛力。

　　另外值得一提的是臺詞和人物、時空的關係，即同一句話出諸不同人

物之口有時非但趣味不同，甚至意義也異；說話的時間、地點、語氣也會改變一句話的意味。例如上面一段戲中的那句「電視新聞裡說：許多小孩子被綁票也都是因為家裡很有錢」原由石頭來說，討論時發現石頭不應該「領悟」得那麼快，否則怎麼會被人勒索了錢還自鳴得意？否則他怎麼會叫石頭？所以改由安安來說較為自然、合理。小慧一角的增加曾考慮用安安母親，但那樣有可能流入說教的「俗套」。

不過，這段戲中仍有一個沒有解決的問題：賄選議員的最後下場。

# 衝　突

使情節的進展有變化、趣味、越來越緊張的方法或因素叫做「衝突」(conflicts)。所以劇場中有一句老話說「無衝突即無戲劇」(No conflict, no drama.)。

所謂衝突就是兩個（或兩組）意見、行動、或力量的對立；衝突的型式大致可分三類，在悲劇和喜劇中都有，只是在喜劇中的衝突通常很容易化解，在悲劇中的卻很難化解，所以最後會產生苦難和死亡等大不幸。

## 1.人與命運或環境的衝突

即是人與外在力量的衝突——在從前指命運或天命等超自然的力量，在現代可視為我們生存的環境或社會。

## 2.人與人之間的衝突

這裡的「人」可以是「個人」或「群體」，所以也可解釋為兩個主義、概念、思想的衝突。以希臘悲劇《安蒂崗妮》(Antigone) 為例：安蒂崗妮堅決要埋葬她那個被棄屍城外的哥哥，使他的靈魂得以安息，那是順應天道的行為，當然是對的，是正面的價值。但就另方面說，新國王不准任何

人去埋她哥哥，因為他是叛國者；國王堅持要懲罰違抗他命令的人，為的是國家的安定、和平，也是一種正面的價值。我們可以說這齣戲在表現新國王和安蒂崗妮間的衝突，也可以說它是在描寫兩種價值的衝突。（同時值得注意的是：如果兩種衝突的價值是一正一負，不一定形成悲劇。）

### 3.個人內心意念的衝突

例如一些婚姻悲劇便因此產生：年輕人自己有了異性知己，但父母又為他選了結婚的對象，於是難題（衝突）發生了——他要忠於自己的感情呢？還是做個孝順的子女？例如我們在談〈劇本的書寫方式〉一文中所舉的愛情故事中的女子，便是這種衝突的很好的說明。

以上三類衝突時常可以在一個戲中同時存在，例如剛才所舉的婚姻問題，它可以是個人內心意念的衝突，可以是子女與父母間的人際衝突，也可能兼含第一類型的衝突——因為父母的反對通常都是由於某些傳統觀念的影響（如門第觀念）。一般說來，衝突越強越複雜，則越不易化解，也越容易產生強烈的悲劇。同時必須注意的是：衝突的力量必須合於下列原則，才能產生悲劇和感人的力量：

### 1.衝突力量的大小不宜相差太大

螳臂擋車式的衝突通常只會產生喜、鬧劇而已。例如一個人要以個人的體力去阻止奔馳中的火車，我們只會為他的死亡感到可笑。

### 2.衝突的力量必須具有相當重要的意義

兩個小孩子為爭幾個玩具而爭吵、打架一類的日常瑣事，不易產生感人情節。甚至許多社會版新聞中的情殺或殉情故事，都不一定可以寫成悲劇。《羅密歐與茱麗葉》或《梁山伯與祝英台》的感人，並不只是因為他們相愛而不能結婚，更是因為他們的愛受到世仇（羅密歐與茱麗葉兩家）或

命運的阻礙。

　　說到這裡，細心的讀者一定會問：世仇、命運、社會的力量不是遠超過個人的力量嗎？是的。但是在人類自尊的意念中認為：這些力量是可以憑人的堅毅意志去克服的——這正是人的可愛、可貴之處，也是我們願意去欣賞悲劇的重要理由之一。以身體去擋火車則是明知不可能的愚笨行為，在性質上大不相同。

　　明白上述關於情節、人物、衝突的變化，在我們讀劇本和看演出時應該有助我們的分析和欣賞。接下去我們來介紹戲劇的幾種最常被大家提到的類型：悲劇、喜劇、悲喜劇等。

第
二
部

戲劇的常見類型

# 如何為悲劇定位

　　從古到今中外劇作家創作過各色各樣的戲劇作品，無法在此一一介紹。下文的討論重點將以悲劇、喜劇、以及近代出來的荒謬劇場、兒童劇場、教育劇場為主。

　　現在談論悲劇的學者多從亞里斯多德的《詩學》開始。現在市面上可以看到的中譯《詩學》多源自英文版，只有陳中梅與王士儀的中譯是根據原希臘文的，下面我們便從陳、王譯的兩段《詩學》中談悲劇的基本定義開始。

[陳中梅]

　　悲劇是一個嚴肅、完整有一定長度的行動的摹仿，……它的摹仿方式是借助人物的行動，而不是敘述，通過引發憐憫與恐懼，使這些情感得到疏洩。（陳中梅，《詩學》，臺北：商務，2001，頁63──此書早在大陸出版）

[王士儀]

　　悲劇創新是一個戲劇行動；（這個悲劇行動）需要戲劇行動者的品格崇高，整體布局完整，體裁宏偉；……
　　（這個悲劇行動是）以戲劇行動的表演者；而非透過（敘事創作的）

敘述的方式；且（悲劇行動）經過哀憐與恐懼之情，完成那些前面情感（哀憐與恐懼之情）受難事件的淨化。（王士儀，《論亞里斯多德〈創作學〉》，臺北：里仁，2000 年 8 月，頁 253）

從以上兩段譯文中「行動」一詞一般英譯均用 action，有些人中譯為「動作」欠妥。這一句的英譯全文為：

Tragedy is an imitation of an action that is serious, complete, and of a certain magnitude; ...in the form of action, not of narrative; through pity and fear effecting the proper purgation of these emotions. (Aristotle, *Poetics*, trans. Butcher, 1966, p. 61)

這幾段文字似都很明白，不過有幾個關鍵詞或概念需要討論一下：英譯的 imitation，陳中梅譯為「摹仿」似頗為忠實，王士儀譯為「創新」完全沒有「摹仿」的意味，但是是否是一種錯誤呢？是一個值得思考的問題。

按現在一般的了解，imitation 或希臘原文 *mimésis* 是「依樣畫葫蘆」，不是藝術。我想亞里斯多德認為悲劇是很高的藝術，當然不是依樣畫葫蘆式的「摹仿」。應該是一種創作。這樣來看，王譯的「創新」似乎較為合理。但是古希臘悲劇中的事件並非完全是劇作家無中生有的「創新」，而是劇作家依據某歷史事件或民間傳說，用生花妙筆加以表達的作品。換句話說，它是劇作家根據某些故事或當時的社會事件而用藝術的手法創造出來的成果。其中有「外在真實形態」的模仿成分，也有創造的因素。或許在古代的觀點中對「外在真實形態」的微妙微肖的「重現」也是藝術。我們中國不是有這樣的一則「故事」：幾個畫家比賽他們的作品，其中有兩幅畫的都是葡萄，難分上下，這時一隻小鳥飛向其中的一幅。於是大家認為那幅畫是最成功的作品，因為連小鳥都分不出來真假。換句話說，形似也被

認為是藝術。

在古代希臘，*mimésis* 可能接近以前中國藝術所說的「師自然」——但是一流的藝術家的「師自然」不是複製自然真實的外形。不求形似、但求神似。我覺得任何受大家喜愛的藝術作品（包括戲劇、文學等），似乎都不應該是完全無中生有，憑空臆造的東西，必須有一定程度與日常生活中所見的「形」相似的模仿因素，使一般觀眾和讀者都能了解、相信、聯想。所以我覺得不妨將 imitation (*mimésis*) 譯為「模創」——有外在形的模仿和藝術家的創意，可能較接近亞里斯多德的原意。

第二個有爭議的問題是「淨化」（*purgation* 或 *katharsis*）。這裡我想了解的是淨化什麼？如何「經由戲劇引發憐憫與恐懼，然後完成這些情緒的淨化」。

我們在看悲劇《伊底帕斯王》或《竇娥冤》時，多多少少會對劇中主角的意志感到景仰和對他們最終的命運感到「憐憫」，然而「恐懼」又是從何而生的呢？一般的解釋是：這麼善良的人物都沒有「善終」，所以我們的命運又將如何？

那麼，為什麼許多在天災、交通事故中亡故的好人卻引不起大家的「憐憫與恐懼」呢？我想這一方面是因為這樣死亡的不幸者太普通了，另方面是沒有藝術家加以繪聲繪形，賦予這些死亡者「令人憐憫的生命」，引發我們的同情和感懷。

另外一個相關的因素是悲劇在古希臘有「文以載道」的功能，所以悲劇人物如果沒有得到精神上的淨化——即他所犯的罪沒有得到救贖，則犯罪的人沒有改過自新的機會，便只好繼續為惡，那是違背戲劇的教育功能，對上層社會是很不好的。也即是說：悲劇英雄應該都是好人（人之初性本善），最後得以「淨化」過去所犯的錯誤，是教化的要求。所以我曾試將亞里斯多德的悲劇定義中譯如下：

悲劇是一個行動演變過程的模創，這個行動是莊嚴的，宏觀的，完整的。……通過演員在舞臺上呈現出來，不是用敘述的形式。它引發憐憫與恐懼，以及最後達到精神的補償或淨化。

對於悲劇如何引發憐憫與恐懼，使這些情感得到疏洩。亞里斯多德在《詩學》中並沒有解說，也未見後來有人做出令人公認的好解說，只有請大家自己去體會了。下面來看看他對悲劇英雄的界定。他說：

首先，〔悲劇〕表現的絕不能是一位有德之士的由盛變衰，因為那不會引起我們的憐憫與恐懼，而只會令人震驚。它也不可以寫一個壞人的由衰而盛；沒有任何事比此更違背悲劇精神……它既無道德感、也引不起憐憫與恐懼。它也不能是一個十足惡人的敗亡。這樣的表現雖然無疑地合於道德標準，但也引不起憐憫與恐懼。……悲劇人物並非十全十美，但是他的不幸不是由於罪惡或墮落所致，而是源於某種錯誤或缺失。他必須是一個聲名顯赫的人──一個像伊底帕斯、塞埃斯提茲、或別的出身於類似這些人的家族的人。(Poetics, pp. 75–76)

簡單地說：一個悲痛英雄要有高貴的出身，如國王、皇后、公主、王孫、將軍等等，但是他不是一個完美無缺、十全十美的好人，當然更不可以是一個十惡不赦的壞人。但是，亞里斯多德並沒有說明為什麼悲劇英雄必須聲名顯赫、出身高貴的家族。不過這問題在今天來說已經不重要了。如一位現代評論家 Donald Clive Stuart 在 *The Development of Dramatic Art* 中說的：現代與古代的悲劇英雄在基本精神上有很大的改變。他說：

現代的戲劇英雄不會向全世界說：「我有一個偉大的意志，看我現在

要做什麼！」他會問：「我為什麼要這樣做？我是什麼人？」〔十九世紀的一位英雄說：〕「我再無法了解這個世界了。」意謂所有他對社會律法、習俗的看法都變得不可懂了。〔二十世紀的悲劇英雄則說：〕「我們是什麼人？我們存在嗎？我們在什麼時間存在？」

美國著名的劇作家亞瑟米勒 (Arthur Miller) 說：任何一個不論出身高低、貴賤，而能不惜一切去保全他應有的地位和權利的人，都可以成為悲劇英雄。《推銷員之死》(*Death of a Saleman*) 一劇的主角 Willy Loman 雖然只是過氣的小推銷員，被新老闆炒魷魚了，但是仍不願接受朋友的援助而走上自殺的路，希望能用這個辦法替兒子謀得一筆做生意的本錢。《推銷員之死》已經被公認為是一個現代悲劇，Willy Loman 就自然而然可以是個悲劇英雄了。但是也仍有學者認為 Willy Loman 只是個小人物，不能登入「英雄榜」。

簡言之，一個悲劇英雄必須有堅定的奮鬥目標和意志、為人犧牲的不自私精神、正義感、道德感、令人欽佩的品格。古今中外都有這類傑出的偉人，被大家歌頌。如古代從天國偷取火給人類的普洛米休士 (Prometheus) 甘願自己受罰，我們將永遠感激、讚美這種人物和精神。但是有的人物大家的看法不一定一致。如三國時代的曹操，很多人說他是「奸雄」，也有學者認為他是一個了不起的英雄人物。也即是說有時候大家的看法並不一定一致。不過，我以為米勒特別重視這個小人物的奮鬥精神，自然可以將他列入「英雄榜」，與亞里斯多德的看法在基本精神上似乎沒有太抵觸的地方。

關於悲劇的解說到此為止。下面我想討論一下一個爭論已久尚無定見的老問題：中國古典戲曲中有沒有像西洋古典悲劇的英雄人物？

## 重要參考書目

Clark, Barrett H. *European Theories of the Drama.* New York: Crown Publishers, 1965.
    1965 年的修訂版和 1918 年及 1945 年的早期版相差不大。

Miller, Arthur. "Tragedy and the Common Man." *The Theater Essays of Arthur Miller.*
    Viking Penguin, 1978. 此文在很多戲劇理論的選集中均可看到。中譯見張靜二,《亞瑟・
    米勒的戲劇研究》,臺北：書林出版公司,1989。見此書中附錄三〈悲劇與常人〉;此書
    另附《推銷員之死》一劇譯文。《淡江西洋現代戲劇譯叢》中有《推》劇和《熔爐》。

Steiner, George. *The Death of Tragedy.* London: Faber and Faber, 1961.

Stuart, Donald Clive. *The Development of Dramatic Art.* New York: Dover Publications,
    1960.

# 中西悲劇精神的再探討
## ——我對淨化與補償的省思

　　遠在 1970 年以前當我從亞里斯多德的《詩學》(Aristotle, *Poetics*) 和一些戲劇理論中得知悲劇是什麼的時候，我有點頗不願意地贊同許多學者堅持的看法，那就是：在中國傳統戲劇中從未產生「悲劇」(tragedy)，因為落難英雄最後都得到補償。我的「頗不願意」部分是因為一種愛國情緒吧。後來當我對戲劇知道得較多的時候，覺得說「中國有沒有悲劇」是一種偏見。希臘的悲劇英雄也是有生前或死後的「淨化」或補償——罪惡的清洗。這問題很難簡單地用「有」或是「沒有」就能回答。許多中西理論家和學者似乎不是過分重視西方悲劇理論而不是悲劇本身、就是在分析中國戲劇時過分簡化事實。舉個例子來說吧：莫勒 (Herbert J. Muller) 在他厚厚的巨著《悲劇精神》(*The Spirit of Tragedy*) 中只用了一頁的篇幅來解釋中國為什麼沒有悲劇。他認為「中國人在他們的民族和個人生活中體驗了悲劇」，但是「中國人從來沒有思考過最初和最後的問題」，並且對死亡的看法「一直是惡名昭彰地 (notoriously) 冷靜」(p. 283)。就算是吧。可是又有多少西方的悲劇是在處理這些極端性的問題、或產生於對這些問題思考的結果？有多少個西方戲劇中的悲劇英雄曾深思過他們個人的死亡問題和死亡本身的意義？深思過中國人說的「死有重如泰山、輕如鴻毛」？莫勒又說：孔子對一個人的家族和國家責任的重視，是使中國傳統戲劇中未能產生悲劇的主因之一 (pp. 283–284)。就這一點來說，他似乎未注意到希臘古典悲劇《安蒂崗妮》(*Antigone*) 正是產生於家、國之間不同道德責任的衝突或堅持。不錯，儒家的理想是在求取個人、家庭、社會的和諧。這只是理想而非全

部事實。我想莫勒只注意到孔子的學說而忽視兩個相關的事實：⑴極少、或是沒有人能達完美之境（孔子自己說他也做不到）；⑵可是中國也有一些意志堅強的人，他們一生為求達到一個目的而奮鬥、並因而受盡苦難，如竇娥、岳飛、文天祥，他們的堅毅精神和決心不會亞於 Antigone, Orestes, Odysseus, Oedipus 等西方悲劇英雄吧！

接下去我想就戲劇理論和一些被視為西方悲劇代表的作品，從不同的角度再來看看中、西傳統戲劇的本質。討論將不包括受西方戲劇影響的現代中國戲劇。

## 理論的回顧

在悲劇的論述中，雖然有人曾指出亞里斯多德 (Aristotle, 384～322 B.C.)《詩學》(*Poetics*) 中的一些缺點和自相抵觸的地方，但它一直被認為是最重要、最具影響力的評論西方古典戲劇的著作，所以我想就從它開始。《詩學》認為構成悲劇的因素有六：情節 (plot)、品格 (character)、文辭 (diction)、思想（thought 或 intellect）、舞臺景觀 (spectacle)、歌曲 (song)。由於景觀和歌唱兩項屬於演出時的舞臺藝術，文辭也不是決定一個戲是否為悲劇的基本因素，不擬包括在本文討論範圍之內。下面將先以情節為主，人物品格、思想為輔，來看看西方悲劇的面貌。我們曾經引證亞里斯多德說：「〔悲劇〕表現的絕不能是一位有德之士的由盛變衰……，他必須是一個聲名顯赫的人——一個像伊底帕斯 (Oedipus)、塞埃斯提茲 (Thyestes)、或別的出身於類似這些人的家族的人。」（第十三章）這些說法曾經後世許多理論家和學者重述、修補。例如梅爾思 (Henry A. Myers) 特別指出：悲劇英雄是命定去追循所謂的「不妥協的精神」、「不妥協的意志」、「不屈不撓的目的」(pp. 135–136)。謝勒 (Max Scheler) 說：悲劇英雄是一個「無罪的罪人」(guiltless guilt)，因為是「罪來犯他、不是他去犯罪」(p. 17)。借

波阿斯 (George Boas) 評 《安蒂崗妮》 和 《推銷員之死》 (Death of a Salesman) 兩劇主角的話來說：安蒂崗妮有「自由去選擇」（去埋葬她的哥哥或是聽從她舅舅的話不去埋葬他），但是她「沒有選擇不犯罪的自由」，因為不管怎樣選，她都是有罪（選前者便犯了不守國法或欺君之罪，選後者則違背天理、倫常）(pp. 124–125, 129–131)。換言之，一個悲劇英雄必須認定他的「生的使命」，貫徹始終去把這個使命「轉為行動」。

西方歷代的悲劇理論的確遠比中國豐富。我們從唐代以降，戲劇理論幾乎全是關於文辭、音律方面的討論，直到清代的李漁 (1611～1679) 才注意到情節經營。關於悲劇人物的社會地位和命運變化，好像沒有人討論過；這或許是因為中國人相信「英雄不論出身低」吧。不過，沒有理論不代表就沒有劇作。所以，讓我們試從劇作品的本身來看看吧。

## 從劇作中看實質

學者們認為中國傳統戲劇中沒有悲劇，最主要、也是最容易明白的理由是：中國戲劇中最後都有補償 (compensation)。「有補償就有公正（或正義），就沒有悲劇了。」(Steiner, p. 4. 不過他也承認 Eumenides 和 Oedipus at Colonus 中也有點「神的慈悲」。p. 7) 例如竇娥三願的應驗就是補償、就是正義的伸張。所以，《竇娥冤》就不能視為悲劇。不錯，三願的應驗是一種補償。但是補償會那麼違背悲劇精神嗎？什麼是補償？西方的悲劇中真的沒有補償嗎？

從通俗的推理來說，觀眾看到竇娥三願的應驗是正義的伸張；正義的伸張可安撫他們心中的憤怒與不平。它跟亞里斯多德說的「淨化」(catharsis 或 katharsis，常見的英譯有 purgation 和 purification) 不是具有類似的功能或效果嗎？

很多中、西學者曾對「淨化」做過非常「學術性」的解說。參照揚斯

波 (Karl Jaspers) 的說法：「對悲劇的真正明瞭不只是對受難與死亡、動變與毀滅的凝思。人必須行動才能將此種種變成悲劇。」在這個無法逃避毀滅的行動中，悲劇英雄找到了贖罪和獲救，「由於他看清了悲劇過程的本質而得到心靈的淨化。」(pp. 44, 49) 簡單地說：「淨化」就是得到「贖罪和獲救」。王士儀在他的〈日常生活中的贖罪 (katharsis) 原義：論悲劇的贖罪主義〉（見《論亞里斯多德〈創作學〉》第十一章）中說得更明白。大意是：當悲劇英雄犯了罪，接著「良心」發現，於是設法贖罪；就好像在日常生活裡一個人做過錯事、犯了罪以後，感到良心不安便到教堂、寺廟中去求神或做功德，祈求重獲內心的安寧。他並以 *Iphigenia in Tauris* 一劇中的多次如何「淨洗」的情形為例，加以印證。我自己以前也曾心血來潮將《奧瑞斯提亞》(*Oresteia* 英文版) 翻了一遍，在這個三部曲的最後一部中發現表示「洗淨」的字出現了十多次（其中以 purge, purging 最多，有時用類似意義的 wash, cleanse, clear 等字），來描述劇中人物犯罪後因為感到恐懼而尋求如何「補過」或「救贖」。因之，我覺得歷來的許多博學之士認為在《詩學》中沒有解釋 katharsis，便拼命在亞里斯多德的其他著作（尤其是醫學）中去尋找答案，似乎有點聰明反被聰明誤。戲中就有的東西亞里斯多德還需要特別去解釋嗎？

但是，我們必須進一步追尋「在西方悲劇中，英雄**『如何淨化恐懼』**的答案」，才能真正了解「淨化」或「贖罪」的本質。

先從《伊底帕斯王》(*Oedipus the King*) 開始吧。它似乎是最切合亞里斯多德悲劇標準的作品（或許他的悲劇標準就是根據這個戲推演出來的）。伊是一個勤政愛民的好國王，在戲開始時他追求先王 Laius 被殺的真相是為了替他的國家和人民「淨化」橫行國內的瘟疫，後來當他證實自己就是元兇時，他放逐自己，開始流浪，為自己弒父娶母的罪孽尋求良心上的解脫或「贖罪」。也可以說伊底帕斯王先是**為人民淨化瘟疫的災難**，在這個淨化過程中發現他自己才是真正「必須淨化的罪人」，於是**從他自我放逐開**

始，戲進入另一層次的淨化。這層淨化要在接下去的《伊底帕斯在科羅納斯》(*Oedipus at Colonus*) 中完成。就是當預言說「他的埋骨之處將會興盛繁榮」時，才「淨化」了他在別人心目中的「罪人」形象，使得他在晚年時到處受到歡迎。這種眾人的寬恕、讚美，應該也是幫助他完成自我淨化的力量。

在優里庇底斯的《嚇波里特斯》(Euripides, *Hippolytus*) 中，這位王子因爲冒犯了愛神 Aphrodite 而受到她的懲罰——使他的後母 Phaedra 愛上他，結果母子兩人都死於非命。最後貞操之神 Artemis 出來說：他們神不能彼此干涉，但是她可以給 Hippolytus 另種恩惠。她說：

> 可悲的嚇波里特斯，
> 為了補償你生命中的不幸
> 我要賜你特洛森城最大的榮耀：
> 未婚少女們會在結婚的前夕
> 為你剪髮。在未來悠長的
> 歲月中人們會為你流淚。
> 當少女們歌唱時就會想到你，
> 你的名字將永存她們的記憶……
> （譯自 David Grene 英譯本）

這不是補償是什麼？

如果我們再進一步來思考這些悲劇英雄們的「淨化」過程，會發現**神的因素遠超過人的力量**。在《奧瑞斯提亞》中，主角最初的殺母和最後的被判無罪，全是神的安排。在《嚇波里特斯》中，母子兩人都是被愛神玩弄的凡人。《伊底帕斯王》更是多重的「神愛作弄凡人」的表現——如果最初沒有「弒父娶母」的神諭，他就不會被丟棄；如果同樣的神諭沒有出現

第二次，他不會逃離 Corinth 而在途中誤殺生父。悲劇不是就不會發生嗎？

還有，這些「英雄」們的「淨化」過程好像就是「逃」，然後在窮途末路時神突然出現賜予「恩惠」。我不知道這種突然出現的「神恩」在本質上是「淨化」還是「補償」？在古希臘悲劇中，我們甚至看不到像莎士比亞筆下馬克白夫人的「洗手」過程——就是馬克白夫人在謀殺了國王後「看到」自己兩手是血（良心的覺醒），於是拼命洗手（企圖淨化）。

就另一個層次說：即使像《伊底帕斯王》等劇不是三部曲的一部分，但因為觀眾知道它不是整個故事，他們一定會「自行補遺」而完成心理上的「補償要求」，我想那是人類從兒童時期開始就需要的一種感情。非但古希臘詩人要求償還從天國偷火給人類的普洛米休士自由，十九世紀的英國著名詩人雪萊也表達過同樣的願望。

就固執或執著於自己的信仰或道德信條來說，《竇娥冤》中的竇娥為她婆婆所做的自我犧牲，應可與安蒂崗妮為她哥哥的犧牲相比。當然，竇娥死前三願的應驗很可能會減弱我們對她的同情，但是最後歌隊對安蒂崗妮的同情和安慰，不是也會產生同樣的效果嗎？

從上述的情形看，古希臘人的心理似乎和中國人的心理差不多，至少有許多人不願讓他們尊敬的英雄永遠受難而沒有任何的補償。圓滿愉快的結局是很多觀眾的期待。這一點甚至在《詩學》中都可以找到見證。亞里斯多德說：

> 我認為是第二等的悲劇有人認為是第一等。例如《奧德賽》(*Odyssey*) 有一個雙線發展的情節，對於善、惡也有不同的結局。有人認為它是最好的悲劇，那是因為這些觀賞者的柔弱；詩人迎合了觀眾的願望。這種喜悅不是真正的悲劇喜悅 (true tragic pleasure)，這種喜悅較適於喜劇……在戲結束時兩個〔仇人〕像是朋友般離開，沒有人殺人或是被殺。（第十三章）

我想當時這樣「柔弱」的觀眾和評論家一定不少，才會引起亞里斯多德的批評。或許，這種柔弱的感情也是欣賞悲劇時需要的。像莎士比亞的《李爾王》(Shakespeare, *King Lear*)，戲中受難最大的不是李爾，而是小女兒珂迪麗亞。我認為李爾的倒下和苦難可以說是這個老糊塗的自作自受、罪有應得，並不值得引發太多的恐懼、同情與憐憫。可是無辜的、孝敬的珂迪麗亞為什麼要那樣慘死？難怪這個結局在十七世紀末到十九世紀初被人改成珂迪麗亞沒有死的結局，演了一百五十多年。這應該是談悲劇補償時非常值得注意的一個事實。

　　再以《羅密歐與茱麗葉》和《孔雀東南飛》兩個愛情戲為例。中國人傳統的行為規範是「中庸之道」，凡事不能走極端（其實希臘傳統中的 Golden mean 也是這個意思），即使在感情方面也一樣。只是中國人不習慣在大眾面前表現個人的強烈愛情。中國的愛情悲劇常強調生離死別的悲哀，例如《梧桐雨》、《漢宮秋》、《孔雀東南飛》、《梁山伯與祝英台》等等。我覺得《羅》劇也可與《孔雀東南飛》的情形比一下：這兩對年輕戀人都是因為他們家庭的因素不能「生聚」、只能「死合」。最大的不同是這對東方戀人只是默默地承受；他們深深相愛，但是除了最後的殉情外，全劇中並沒有轟轟烈烈的愛情場面。這種呈現的方式在《梧桐雨》、《漢宮秋》中也是差不多。莎士比亞的羅密歐與茱麗葉的「激情」似是中國傳統戲曲中沒有的。但是這些中國戀人所受的痛苦和忍受苦難的意志與力量，當不在上述的這些西方悲劇之下。（老實說羅密歐並不是一個愛情很專一的人。參閱拙作〈《羅密歐與茱麗葉》中的喜劇藝術〉。）

　　即使就西方主張「有補償就沒有悲劇」的學者觀點來看，中國戲曲中也不是沒有。如《霸王別姬》就具有十足的悲劇精神。在這個戲中，楚霸王和虞姬彼此都表達出濃郁的真愛，甚至霸王跟他的戰馬之間也有深情。戲中有離別的悲哀、自我犧牲，霸王對自己能力的過於自信應該就是亞里斯多德所說的悲劇英雄的致命傷「理性的自傲 (hubris)」吧。並且，項羽和

虞姬在戲裡、戲外都沒有得到什麼補償。(要有，也只是彼此的愛和觀眾的同情。)

如果以上的看法可以成立，我們更不能說「中國沒有悲劇」了。我懷疑亞里斯多德和許多學者專家在談悲劇時是否太重視「悲劇應該如何」、而疏忽「悲劇是什麼」的事實？所以，我認為主張「有補償就沒有悲劇」或「西方古典悲劇中沒有補償」的學者，都是受困於理論迷宮的結果。

最後，我想就「文以載道」的觀點來補充一點點我對淨化或補償的看法。

古代的文學作品多是在為社會中「既得利益」的上層階級或統治者服務，也即是說：希臘古典戲劇常有一種「傳道」的教育功能或目的：引導人民向善（也可以叫它為「愚民政策」或「社會安定素」）。要引導人民向善必須給予他們「改過自新」的機會，所以必須讓犯錯的人覺悟、迷途知返、改過、做好事贖罪、重獲心靈安寧。這樣才能完成戲劇的正面教育功能。如果在犯錯後沒有改過自新的機會，就只能繼續為非作歹，對這些「既得利益者」和「社會安定」將會非常的不利。基於同樣的理由，如果一個人做了「罪大惡極」的事情，不管他如何痛心懺悔，也不能給他這樣的機會。所以並不是每個犯錯的人物都可以「放下屠刀、立地成佛」。(這一點在《詩學》中好像沒有談到。)

其實，「淨化」或「贖罪」不是希臘悲劇的專屬特色，很多勸世的文學和戲劇作品中都有。但作家必須寫出能使我們同情的人物遭遇──亞里斯多德主張悲劇英雄必須是顯赫之士，因為顯赫之士就像現代的名人，容易受到觀眾的重視和敬重。「文以載道」似乎是所有嚴肅作家的「心聲」之一，只是不同作家「載」有不同的「天道」、「人道」、或「生活／生命之道」。

# 結 語

維倫賽 (Maurice Valency) 在回顧西方戲劇發展時說：事件演變、道德、受難在所有悲劇中都有重要的地位，但是悲劇的概念會因時、因地而有不同的強調（見 "Tragedy and Comedy" 一章）。我非常同意他的觀點。悲劇精神是宇宙性的東西。如果中國人沒有悲劇意識，中國人怎麼能欣賞西方悲劇呢？孔子說：「君子之道，費而隱。夫婦之愚，可以與知焉；及其至也，雖聖人亦有所不知焉」（《中庸》）。我覺得悲劇精神也是如此：每個人多少都可以體驗一點，但是只有很少的人有能力去實踐這種精神。

為什麼中、西方都對悲哀結局的戲比較珍愛、比較讚賞，尤其是智識分子和理想主義者更是如此呢？我想可能在人類心靈的某處有一個控制中心要我們永遠不要向苦難低頭。古人說「哀莫大於心死」，心死才是真正的悲哀。人的肉體一定會死，所以希望不死的人便只能祈求於精神、心靈、意志了。

中、西的悲劇英雄多具有「勞其筋骨、餓其體膚」的堅忍。當我們看到這種精神時便會得到一種鼓舞、與因之而來的喜悅。悲劇像是不畏懼寒霜的菊花，中、西的菊花因為「土壤」的不同自然會有一些差異，但是不畏懼寒霜的本質和精神，應該是相同的。

（本文為修訂版。原題為 "Is There Tragedy in Chinese Drama?: An Exprimental Look at an Old Problem"，發表於第三屆國際比較文學會議，收入《第三屆國際比較文學會議論文集》。）

## 主要引述與參考資料

Aristotle. *Rhetoric*. English trans. by W. Rhys Roberts. In *The Basic Works of Aristotle*, ed. Richard McKeon. New York: Random House, 1941.

Aristotle. *The Poetics.* English trans. by S. H. Butcher. New York: Hill and Wang, 1966.

Boas, George. "The Evolution of the Tragic Hero." In *Tragedy: Vision and Form*, ed. Robert W. Corrigon. San Francisco: Chandler Publishing Company, 1965. (This collection of essays will be hereafter referred to as *TVF*.)

Fergusson, Francis. Introduction to *Aristotle's Poetics*. New York: Hill and Wang, 1966.

Fitts, Dudley and Fitzgerald, Robert, trans. *Antigone*. In *Greek Plays in Modern Translation,* ed. Dudley Fitts. New York: The Dial Press, 1955.

Frye, Northrop. *Anatomy of Criticism.* Princeton: Princeton University Press, 1973.

Gassner, John and Allen, Ralph G., ed. *Theatre and Drama in the Making.* Boston: Houghton Mifflin, 1964.

Grene, David, trans. *Hippolytus.* In *Greek Plays in Modern Translation.* New York, Dial Press, 1947.

Hathorn, Richmond Y. *Tragedy, Myth, and Mystery.* Bloomington & London: Indiana University Press, 1966.

Hegel, Friedrich. "The Philosophy of Fine Arts." In *TVF*.

Jaspers, Karl. "Basic Characteristics of the Tragic." In *TVF*.

Kaufmann, Walter. *From Shakespeare to Existentialism.* Garden City, New York: Doubleday, 1960.

Muller, Herbert J. *The Spirit of Tragedy.* New York: Washington Square Press, 1965.

Myers, Henry A. "Heroes and the Way of Compromise." In *TVF*.

Peacock, Ronald. *The Poet in the Theatre.* New York: Hill and Wang, 1960.

Scheler, Max. "On the Tragic." In *TVF*.

Steiner, George. *The Death of Tragedy.* London: Faber and Faber, 1961；OUP, 1980.

Valency, Maurice. *The Flower and the Castle: An Introduction to Modern Drama.* New York: The Universal Library, 1966.

# 喜劇與笑，兼及相聲

談西洋悲劇時我們常從古希臘開始，談喜劇也是一樣。一般認為喜劇較悲劇晚起，因之在情節結構等方面受到悲劇的影響。亞里斯多德說悲劇和喜劇最初都是由即興發展出來，在很多城市中演出。但是 Jacques Burdick 從 *komazien* (to wander around villages) 一字的意義，主張喜劇因為它淫穢、喧嚷的本質，早期不准在城市演出 (*Theater*, p. 8)。這是相當可能的情形，並且如果真的如此，或許喜劇有可能比悲劇發生更早，只是較晚進入大城市，較晚受到當時官方和上層社會的欣賞、支持與肯定。

從受到肯定後的喜劇本身發展來說，我們稱早期的喜劇做「舊喜劇」(Old Comedy)，後來的做「新喜劇」(New Comedy)，也有人在兩者之間加上一個「中喜劇」(Middle Comedy)，但是因為沒有明顯的特徵，大部分學者不用。

以戲劇藝術的品質來分常見的有「高雅喜劇」(High Comedy)、「低俗喜劇」或「粗俗喜劇」(Low Comedy)、「鬧劇」(Farce)。大概來說，當然「高雅喜劇」勝於「低俗喜劇」，「低俗喜劇」優於「鬧劇」。不過並沒有明確的分界或標準。雖然很少人會把一個「鬧劇」誤認為「高雅喜劇」，可是常常很難區別一個品質低的「高雅喜劇」和一個很好的「低俗喜劇」；或者一個很差的「低俗喜劇」和一個相當成功的「鬧劇」。所以，翻開不同學者編的喜劇選集，我們常會發現同一個作品會被編入不同的類別。藝術的欣賞取決於觀賞者個人的文化修養與喜好，對同一作品產生不同的評價是很自然的事；甚至同一個人也會在不同時間對同一作品產生不同的觀感。例

如有許多我們小時候很喜歡的小說、故事，長大後卻不喜歡了；並且有時候連自己都會對自己喜好標準的改變感到不解。因此，以上的分法，最好列為參考，不必太加重視。

還有一種更常被大家採用的「類型分法」，種類繁多，常見的有「諷刺喜劇」(Satirical Comedy)、「客廳喜劇」(Drawing-room Comedy)、「社會喜劇」 (Social Comedy)、「家庭喜劇」 (Domestic Comedy)、「世態喜劇」 (Comedy of Manners)、「濫情喜劇」 (Sentimental Comedy)、「悲喜劇」 (Tragic-comedy)、 喜悲劇 (Comic Tragedy)、 黑色喜劇 (Dark or Black Comedy) 等等。現在我們先來對喜劇的基本特性作一點點認識。

還是從亞里斯多德的《戲劇創作論》(*Poetics*) 開始吧。在這本書中，專談喜劇的只有短短的第五章，在這一章中他說：

> 喜劇是對不如常人的人物的一種模仿（或模創），不過「不如」並不是說壞透了，而只是可笑——它屬於醜陋的一種，來自某種不會給人痛苦或傷害的過失或醜陋。例如喜劇的面具，又醜又扭曲，但是不會引起痛苦。
>
> （譯自 S. H. Butcher 英譯本）

後人依據這幾句話做了許多引申，例如 Milton Marx 說：

> 喜劇嘻笑人類，但是不是笑人的痛苦與不幸，而是笑真正可笑 (funny) 的事情——他們笑錯誤、愚蠢、小不幸、滑稽、歡樂。喜劇和人一起歡笑他們生命中的快樂和歡愉。喜劇的主要目的是創造笑聲，有時只是單純的歡笑，但是更多時候是為了劇作家的某種隱祕的動機。
>
> 喜劇的作者處理的題材可能和悲劇的題材同樣重要 (significant)，只

是他不用那種嚴肅的態度去看待，而是強調事情的幽默面。……在一個技藝高超的作家手中，笑，尤其是嘲弄，是一種強有力的武器，它可能比議論、說教和訓誡更能有效地引起變更與改革。

（譯自 *The Enjoyment of Drama*, p. 90）

　　Marx 又說：喜劇的藝術比悲劇難（同上）。對於喜劇的題材，身兼劇作家和戲劇理論家的 Christopher Fry 也曾說：如果一個題材不能用來創造悲劇的話，也不可能用來創造一齣好的喜劇。

　　既然如此，為什麼喜劇被亞里斯多德和許多戲劇理論家所忽視？為什麼一般觀眾也多不重視喜劇？有人認為這是因為喜劇的內容多是「當代」的題材，像暢銷小說一樣，時過境遷就不會有人對它有興趣了。有道理。可是常常在同一時代中，悲劇還是遠較喜劇受人重視，那又是為什麼呢？例如亞里斯多德為什麼在他專論戲劇藝術的著作中只有極少的部分來談喜劇。有人懷疑可能是亞里斯多德沒有寫完，或者是關於喜劇的其餘部分遺失了。不論是前者或後者，都明顯地暗示人們對喜劇的輕視。我個人對這個問題也曾思索甚久。首先，我覺得喜劇比悲劇難：就演員的角度來看，一句妙語可以使觀眾發笑，一個優美、滑稽、或高難度的動作，都能贏得觀眾的叫好。但是演員常不能等觀眾笑完了才繼續他的臺詞和動作，他必須控制觀眾們笑的時間，才不會影響全劇的速度與節奏 (tempo and rhythm)。那才是一個喜劇演員最難的藝術。悲劇不會使觀眾嚎啕大哭，演員就不會遇到這種難題了。

　　到底為什麼專家／學者和一般觀眾／讀者都比較輕視喜劇呢？除了上述的「題材時代性的限制」以外，我想到的可能理由還有下列幾點，對不對請讀者們共同思考。我的理由是：

　　1.劇作家「文以載道」的精神──這種精神可能來自教育、衛道的使命感，也可能來自個人利益的考量。不論是道德、道理、宗教、法

律的道，都是維護社會安定的最大力量，而社會的安定是保護既得利益者的最佳法寶，中西世界都是一樣。西方在文藝復興以前，藝術家常有官方或有錢、有勢者的供養、贊助，那麼，他們的作品自然而然即使不為他們的「贊助人」（patrons 或 angels）說話，也決不會跟他們的贊助人站在反對的立場。但是喜劇作家們所選擇的題材和創作的方式，正好與此相反，自然不容易取得有錢、有勢者的支持。如我國在抗戰時期的「反日劇」、臺灣光復後的「反共抗俄劇」等一類政宣劇，它們都是為政府（出錢者）而做；它們不一定都是藝術水準很低的作品，卻不受一般人讚賞的實例。

2. 觀眾對喜劇先入為主的觀賞心理──不論古今中外，當我們去觀賞喜劇的時候，抱的是去輕鬆一下、娛樂一下的心理或心情，所以一個劇作家想在戲中傳一點「道」，太少了不會引起觀眾的注意，太多了常常「超越」觀眾的預期心理，不會得到他們的喜歡。這也是喜劇的創作比悲劇難的地方之一。

3. 作家的消極心態──既然喜劇又難創作、又不容易得到讚美，從事喜劇創作的作家可能就少了，同時也就可能不想太努力投入。結果好作品自然也就跟著少了。

所以，只有少數能超越特定時代和地區因素、含有人性中和社會中不變的或是重複出現的錯誤、愚蠢、滑稽等因素的上乘喜劇，才能流傳下來。

可是我覺得喜劇元素是戲劇這道大菜中必不可少的味精或鹽巴，沒有它就很難做出一道可口、美味的好菜。最主要的原因是我們去劇院看戲就像我們上飯館吃飯，都希望快快樂樂地享受一番。所以許多著名的悲劇中也都含有喜劇的元素或片段。例如當我們聽伊底帕斯王說：「我雖然沒有見過老王，但是我聽說過老王被殺的事，……我會努力替他找到兇手，就像為自己找尋殺父仇人。」等一類臺詞時，觀眾就很可能會發笑，因為他們知道他就是兇手，就是老王的兒子。在《羅密歐與茱麗葉》中更是充滿各

類型的喜劇元素。這類在悲劇中引人發笑的東西，理論家給了它一個專有名詞：「喜劇性調劑」(comic relief)。

接下去我們來談談為什麼我們在看喜劇時會笑？是什麼因素使我們發笑？下面簡單地從心理、生理、語言三方面來舉例說明。

# 心理因素

## 1.感情「退位」(absence of feeling)

心理 (psychological) 因素可以簡分為感情 (feeling) 和理性思考 (thinking)。當然，我們在欣賞戲劇時這兩種因素都會用到，但是我們在欣賞悲劇時主要的是用感情，觀看喜劇時主要的是用思考──一種立即反應式思考，而不是深思熟慮式的思索。例如當我們看到一個人跌倒時，如果他是一個老人，我們常會產生同情、憐憫的心理立即過去扶他起來，而不會笑他。但是如果跌倒的是一個年輕的壯漢，我們會想：真差勁！如果這個年輕的壯漢碰巧是我們認識的壞蛋，我們非但不會去幫助他，反而幸災樂禍地發笑，並且更會說：活該！這就是上面說的「立即式的思考反應」。如果這個跌倒的青年是我們喜愛的朋友，我們也可能會笑，但是可能會想：他怎麼會跌倒？是不是踩到有人亂丟在地上的西瓜皮？當這種較複雜的思考一起發生時，也就是「感情退位」，我們已經進入感情了，我們就不會再笑了。

## 2.旁觀者清的看熱鬧心態

悲劇英雄常會令我們肅然起敬，喜劇人物則剛好相反，他們絕大多數是亞里斯多德所說的：「不如常人的人物」。不過，亞里斯多德所說的「不如常人」應是指他們的社會地位、人生目的一方面。但是我們在觀賞喜劇

時感到的優越感不止於此：我們除看不起喜劇人物的言行外，還常會因為「旁觀者清」或「預知」劇中人物還不知道的事情，因此看到他們著急、手足無措、誤解、雌雄莫辨等等行動時，也會產生一種優越感而有意識或無意識地發笑。上述的「喜劇性調劑」多屬這類。又如在《羅密歐與茱麗葉》中，當奶媽興高采烈地到茱麗葉閨房叫她起來準備做新娘，卻發現她死了，便急得呼天搶地、大哭大叫……這時我們會對奶媽的行動感到好笑，因為我們知道茱麗葉是喝了修道士給她的藥假死。這類的例子太多了，我想不用多舉。

另外還有一種在我國民間戲劇中常見的製造喜劇效果的情形，似乎也可以用上述的心理反應來解釋。在我們的傳統戲劇與小說中，常常有比賽猜謎語、對對聯一類的文字遊戲。這時，如果觀眾知道謎底和下聯，看到戲中人物猜不到或對不出來時，也可能會感到某種優越感而暗笑。（如果觀眾自己也不知道，那將是另一種戲劇效果——懸疑作用。讀者不妨看看下文「語言因素」中舉的某些實例，加以體會。）

## 生理或物理因素

我們有時看到一個人做了某種愚蠢的事會說那個人沒有頭腦或沒有大腦。這裡所說的「生理或物理 (physical) 因素」就是指喜劇人物那種不經大腦的直接反應式的行動、或是「心不在焉」(absentmindedness) 的言行。當然，它和觀賞者的心理有密切的關係，也即是說：必須觀眾在「感情退位」的心理狀態下才會對戲劇中人物的這種行動、動作、語言產生笑果。

就我所知，柏格遜 (Henri Bergson) 在《笑》(Laughter) 一書中所提出的「人體機械化」(mechanization) 最能說明這種喜劇原理。柏格遜指出：常人對環境、事物、甚至感情，具有自動性的反應或反射能力，他稱這種自動反應為「彈性」(elasticity)。當人喪失這種「彈性」能力時人等於一個

「沒有生命的**東西**」（a thing），這時候他的行動便會成為可笑的行動。例如當我們的手接近火或很熱的東西時，便會躲開；當我們向前行進遇到有障礙物（如大石頭、牆壁、深溝）無法跨越時，便會停止或設法繞過去。如果一個人遇到障礙物不會躲開（如因此撞牆、跌到溝裡去），就成為「可笑的東西」了。我國民間的許多傻女婿故事的滑稽、好笑，都建立在這個原理上。現在我們來看看一則大家熟悉的傻女婿故事。

> 有一個傻女婿到老丈人家去做客，他太太怕他在吃飯時鬧笑話，便偷偷地在他腳上綁一根線，吩咐他只能在她拉一下線時挾一口菜。剛開始吃時大家都認為他很有禮貌。可是吃到一半時一隻在桌下覓食的母雞絆到了那根線，母雞便開始掙扎，越掙越厲害，於是傻女婿也跟著越挾越快……

這時，同桌的人很可能都會覺得傻女婿很可笑。不過，他的太太很可能是用感情來看待丈夫的行為，便不會笑，而是感到難過。

柏格遜的「人體機械化」學說中有兩項製造喜劇情境的方法：「重複」（repetition）和「顛倒」（inversion）特別值得介紹，茲分述於下：

## 1.重　複

在文學與戲劇的創作上，適當的重複是一種手段，尤其在以兒童為對象的小說或戲劇中。因為人的「專注力」是間隔性的，不是長時間持續不斷的，兒童的「專注力」更短。所以，藝術家常會在他們的作品中重複重要的或希望加強的意念與意象。成功的重複有時候還能產生意義上的多重性或豐富性。所以重複不一定就會產生可笑的結果。目的在贏取觀眾／讀者感情的重複，除非是失敗的呈現，應該不會引起笑的後果。

喜劇的重複正如上面傻女婿後來的挾菜動作。所以我們應該說：喜劇

性的重複是不經大腦、心不在焉的重複，並且越是動作的本身不具意義的自然反射性的重複，越會令人覺得可笑。我曾經遇到過這樣的一件趣事：

> 有一天當我和一位同事走進飯廳的時候，這位同事很嚴肅地對我說：今天很危險。我問：為什麼？他說：今天的菜太好了，我一定又會咬到舌頭。然後他解釋說他碰到有好菜時牙齒常常會咬到自己的舌頭。結果那天他真的又咬到了，並且用非常嚴肅、沈靜的態度說：奇怪！為什麼牙齒咬下來舌頭不會跑？

我當時雖然有點同情他，可是還是忍不住笑了。同桌的其他同事覺得我有點莫名其妙，當我跟他們說明我笑的原因後，大家都大笑起來。這例子除說明怎樣的重複性事件會使人發笑外，同時說明**事件發生的情境和預先知道的相關事實是構成喜劇的笑的不可或缺的因素**。

我想再引一段戲來印證這個說法。這是全戲將結束前的片段：一個關在監牢裡的犯人請看守者替她寫一封信，她口述、他寫：

> 犯人：準備好了嗎？（看守點頭）開始吧。「親愛的……」
>
> 看守：（邊說邊寫）寫給男朋友？
>
> 犯人：「親愛的，我本來想死，可能你不再愛我了……」
>
> 看守：（邊說邊寫）「……可能你不再愛我了……」
>
> 犯人：「克雷翁是對的，太可怕了；現在，除了這個人以外，我已經不知道我為什麼就要死了。我害怕……」
>
> 看守：（邊唸邊寫）「克雷翁是對的，太可怕了……」
>
> 犯人：「哦，漢蒙……直到現在我才明白以前活著是多麼的容易。」
>
> 看守：（看看她）等等！你以為我能寫多快？
>
> 犯人：（控制自己）你寫到那裡啦？

**看守**：（讀出他寫的）「太可怕了；現在，除了這個人以外……」

**犯人**：「我已經不知道我為什麼就要死了。」

**看守**：（寫）「我已經不知道我為什麼就要死了。」你不知道你為什麼要死？

**犯人**：（繼續）「我害怕……」不要寫這句。劃掉。任何人都不可以知道這個。那像死後的我好像一絲不掛地被他們看到、撫摸。全劃掉。只要寫「原諒我。」

**看守**：（看著她）你要我把後面寫的全劃掉只寫「原諒我」？

**犯人**：是的。「原諒我，親愛的。除了我以外你們都會非常幸福。我愛你。」

**看守**：（寫完句子）「……我愛你。」（看著她）就這樣完了？

**犯人**：就這樣完了。

**看守**：（抬頭看著她）真他媽的滑稽的一封信。

（譯自 Anouilh, *Antigone*, Lewis Galantiere 之英譯本）

我想三種不同的觀眾／讀者可能會對這段戲產生不同反應：1.知道這個現代版的《安蒂崗妮》的整個情節的；2.同時知道這齣戲的古典希臘版本的；3.不知道前兩種而只讀這一段的。感覺如何我想由大家自己去體會吧。

我曾有多次在劇場中看到一個頗為奇怪的現象：就是許多觀眾會對舞臺上一個嚴肅、甚至哀傷的表演發笑。根據戲劇的情節和情境，那個場景決不是可笑的，而演員也演得很好，可是觀眾卻笑了。為什麼？柏格遜對此有一個很好的解釋。他說：當某種場景在不同的作品中一再出現，在觀眾的印象中形成了一種「套式」或「範本」時，則觀眾在舞臺上再看到它出現時，雖然戲是嚴肅的，很可能還是會笑。也就是說：當現場的情景與觀眾記憶中的「情景」重複時，也會產生喜劇性的效果。

## 2.顛　倒

　　顛倒的喜劇功能和重複有一個類似的地方，觀賞者也是必須知道顛倒前的情況或情境。最常見的顛倒方法是一種「以其人之道反治其人」或「自食其果」。例如有人設了一個圈套來作弄別人，結果自己卻「心不在焉」地中了自己的圈套。知道前情（他設圈套來作弄別人）的旁觀者就會「幸災樂禍」地笑他。這種例子在我們平常生活中和鬧劇中非常之多。

　　另一種顛倒是人物位置或身分的互換，如犯人變成了法官或警察，同時法官或警察變成了犯人；學生變成了老師，同時老師卻變成了學生。例如在布雷希特的《高加索灰欄記》(Brecht, *The Caucasian Chalk Circle*) 中，原為階下囚的小流氓變成了法官，並且還將法庭的法典墊在屁股下增加自己的高度。他的審判也常是本末倒置，如把一件女的告男的強姦案反判為女的強姦男的，將原告變成了被告。不過，劇作家也賦予這些看似本末倒置的判決相當有趣、並頗合邏輯的理由。最後，這位流氓法官在判完全部案件後飄然而去，戲結束時歌隊說他是該地方有史以來最賢能的法官。使整個事件除了好笑外更帶給我們一種強烈的社會、人性的譏諷。

## 3.精力錯置

　　「精力錯置」其實也是一種「顛倒」。佛洛伊德說：精力使用的過度或不足 (over or under expenditure of energy) 都會引發旁觀者的笑。他說：

> 當我們覺得一個人用了太多的體力、卻用了太少的腦力時，便會笑他；無可否認，我們的笑就是我們將自己與他相比所得到的優越感所產生的喜悅。假使體力和腦力的關係改變了，就是當我們看到一個人想出一個很聰明的方法，只要用很小的體力就能完成一件常人要用很大的體力才能完成的工作時，我們就不會笑，反而對他感到

驚奇與欽佩。

佛洛伊德又補充說：人類除在生活中遇到的好笑事情外，還常會特意去製造笑料。喜劇藝術大概就因此誕生了吧。

讓我們舉個實例來說明以上的理論。假定我們現在要跟一個常常自命力氣很大的朋友開個玩笑，用很輕的材料仿造了一隻石獅子，然後對那個朋友說：「如果你能將這石獅子抱起來走三步，我們就請你去大吃一餐。」於是這位朋友就脫去外套、運氣、然後去抱石獅子，因為用力太大，卻跌倒了。我們就會大笑。但是，如果這位朋友非常精明，看穿了我們的把戲，故意地脫外套、運氣、去抱石獅子、卻假裝抱不起來，然後說他沒有那麼大的力氣。這時，我們的優越感不存在了，便不會笑了，反會對他感到欽佩。（上面只是簡單地介紹柏格遜和佛洛伊德對喜劇和笑的部分討論，有興趣的讀者請直接閱讀 *Laughter* 和 *Wit and Its Relation to the Unconscious*。）

關於心理和生理的製造喜劇的方法，兩者之間的界線有時是很難區分的，上面的分別介紹只是為了較易說明。現在我們來看看第三種形成喜劇的技藝。

# 語言因素

現代學者談戲劇語言 (language) 通常分肢體語言和文字語言兩種。前者指用肢體動作來呈現；後者指用文字和說話來傳達意念與感情，它的表達能力遠較前者複雜。（還有人把佈景、燈光、服裝、音樂／音效等算為另一種劇場語言。）在這一節中所要談的僅限於文字語言在喜劇藝術中的幾個重要現象。大致上可以分機智語言、譏諷、幽默三方面。它與上述的心理、生理喜劇因素有一點很大的不同，大概因為書寫的文字在本質上屬於上層社會所謂的知識分子所擁有，知識分子在傳統社會中屬於少數被敬仰

的人，所以欣賞文字遊戲有時不會使觀眾／讀者有「他比劇中人物優越」的感覺。

## 1.機智語言 (witty language)

文字的趣味最常見的有「雙關語」或「文字遊戲」(play upon words)，是機智語言中常見的一種。另外如猜字謎、對對聯也是民間文學與戲劇中很普遍的一類。觀賞者對文字遊戲的反應——大笑、微笑、還是會心一笑，全看情境和文字內容而定。例如傳統相聲中有這樣的一則屬於通俗的文字遊戲。這個「段子」大概如下：

甲：我來考考你⋯⋯

乙：你考吧。

甲：「門」字你認得吧？

乙：認得。

甲：「人」字你也認得吧？

乙：當然。連「人」字都不認識還算是人嗎。

甲：那好。那我問你：門字裡面一個人字怎麼唸？

乙：唸ㄕㄢˇ。

甲：你會唸？

乙：不就是「閃電」的閃嗎。小學生都會。

甲：好，算你對了⋯⋯

乙：對了就對了，怎麼算我對了！

甲：好。我再來考你⋯⋯

乙：你再考吧！

甲：門字裡面兩個人怎麼唸？

乙：門字裡面兩個人⋯⋯有這個字嗎？

甲：有。

乙：我沒有見過。

甲：要我告訴你嗎？

乙：請教。

甲：請教不敢當。

乙：那就請說吧。

甲：唸ㄉㄨㄛˇ。

乙：門字裡面兩個人怎麼會唸ㄉㄨㄛˇ？

甲：一扇門裡有兩個人一個要向邊「躲」一下，另外一個才好過去啊。

乙：領教了。

甲：不客氣。我再來考你⋯⋯

乙：還要考？

甲：門字裡面三個人唸什麼？

乙：有⋯⋯有這個字嗎？

甲：有。唸ㄐㄧˇ。

乙：請教。

甲：一扇門裡有兩個人一個要「躲」，三個人不就很ㄐㄧˇ啦。

乙：還有沒有門裡四個人的字啊？

甲：有！

乙：有？！唸什麼？

甲：唸ㄔㄨㄤˊ。三個人ㄐㄧˇ，四個人當然就ㄔㄨㄤˊ在一塊兒啦。

　　大家都知道紀曉嵐是清代的一位才子，他有許多絕妙的文字流傳後世，據說有一次他跟也愛舞文弄墨的乾隆皇帝間有這樣的一段對話：

乾　隆：《論語》中的「色難」一辭真是難對。

紀曉嵐：「容易」。

乾　隆：那麼你就對對看吧。

紀曉嵐：適才臣已經對了。

這就比上面的相聲段子耐人尋味多了。另外還有這樣的一則故事更能顯出機智語言的趣味：

有一天一位翰林的太夫人做壽，紀曉嵐也前往祝賀，主人便請他留字，他拿起筆來就寫，並且一邊大聲地唸道：

「這個婆娘不是人……」

大家都覺得非常驚訝，主人心裡也非常生氣。但是紀卻不慌不忙地接下去邊寫邊唸道：

「九天仙女下凡塵……」

可是正在主人和眾賀客叫好時，紀又寫道：

「生下兒子都做賊……」

使得主人和客人又都呆住了……不過紀曉嵐卻故意慢吞吞地寫出最後一句道：

「偷得蟠桃獻母親。」

全場立刻響起一片歡笑與讚美。

關於這些例子的文字趣味何在，應該不需要分析了。

## 2.諷刺 (irony)

在英文中 satire 為諷刺性的文體，irony 指諷刺性的表達。譏諷或諷刺在悲劇和喜劇中都有，但是是喜劇最大的特色。很少喜劇中沒有譏諷的成

分。什麼是諷刺呢？J. A. Cuddon 在他的 *Dictionary of Literary Terms and Literary Theory* 中下了這樣一個相當簡明的定義：

> 大多數的諷刺表達形式似乎都牽涉我們對字句與意義、動作與結果、表象與真實之間的矛盾和不協調的感知和意識。在所有的情形下，都有一種荒謬和似非而是的成分。

> 最基本的諷刺有文字和情境（包括行為）兩種。文字諷刺是字面的意思不是真正的意思……。情境諷刺是當一個人大笑別人的不幸時卻不知道他自己正陷入同樣的不幸。

在日常生活中的「反話正說」是常見的一種諷刺。例如當我們看到一位女士穿了一件早已不流行的衣服，覺得她好土，卻對她說：「你這件衣服好別致喲。是巴黎來的新款式嗎？」所以，諷刺常常暗含攻擊性；並且，用「說」與「寫」來表達時其間還有一點不同：就是說比寫多了聲音的表情，所以看演出常會比讀劇本多了演員在聲音上加進去的諷刺性暗示。

諷刺在文學和戲劇中都有很久的歷史，因此發展出來的表達形式自然也很多，不過，柏格遜等多位學者指出：諷刺必須有它的社會性。所謂社會性就是 1.它必須有兩個以上的人或人物──說話者，接受說話的對象，和第三者。2.大家有一個共同承認的好的「社會規範」或「理想」。諷刺常有框正一個人言行的功能，並且它的功效常會比悲劇的教訓更有力。好的喜劇是最像真實生活的戲劇。下面的例子只是較多人使用的幾種。

a.裝瘋賣傻式：我們提過的悲劇中的「喜劇性調劑」(comic relief) 也叫做「悲劇性的諷刺」(tragic irony)，顧名思義就是一種諷刺，在悲喜劇中很常見。莎士比亞的《李爾王》中弄臣的話常常是裝瘋賣傻式的諷刺，例如：

李：你叫我傻瓜？

弄：別的頭銜你都放棄了，當然只有這個跟你與生俱來的囉！

(*King Lear*, I, iv)

b.反話正說／正話反說式：在《哈姆雷特》中王子不滿母親在他父親
死後那麼快就跟他的叔父結婚，下面一段他和他女朋友奧菲麗亞 (Ophelia)
的對話也有點裝瘋賣傻的因素，正是諷刺性的反話正說的好例子：

奧：你興致很好啊，殿下。

哈：誰，我嗎？

奧：是啊，殿下。

哈：喔老天，只是要逗你高興。做人不高高興興還能做什麼？你看，
我老爸死了還不到兩個小時我老媽就興高采烈了。

奧：你錯了，殿下，已經是兩個月的兩倍啦。

哈：那麼久啦？……喔老天！死了兩個月了還沒有被忘記？那表示
一個偉人死後還有希望在人們的記憶中多活半年。(粗體為譯者
所加)

(*Hamlet*, III, ii, pp. 123–138)

一般人認為正話反說的諷刺力可能會比反話正說的小，不過也需要看
用得如何。

正話反說有時候也可能變成一種讚美。例如一位書法家請你批評他的
作品，你說：「不好，還不如于右任。」（或其他眾所周知的書法名家）這
種看似否定的肯定說法，一方面是對那個書法家作品的讚美，一方面也在
顯示說話者自己的鑑賞能力。

c.似是而非／似非而是式：這類諷刺常常是故意顛倒邏輯或社會價值，

在莫里哀 (Molière)、王爾德 (Oscar Wilde) 和蕭伯納 (G. B. Shaw) 等善於玩弄文字的喜劇名家的作品中非常之多。聽聽《不可兒戲》(*The Importance of Being Earnest*) 中布老太太 (Lady Bracknell) 選女婿時和傑克 (Jack) 的一段對話：

> 布：……你抽菸嗎？
>
> 傑：這個……是的，我承認我抽。
>
> 布：很好。一個人應該永遠有點事兒幹幹。這年頭倫敦有太多無所事事到處閒蕩的傢伙。你多大歲數了？
>
> 傑：二十九。
>
> 布：正適合結婚的年齡。我一直認為想結婚的人應該是無所不知、或者一無所知。你是無所不知、還是一無所知？
>
> 傑：(稍加猶豫，然後) 我是一無所知，夫人。
>
> 布：很好。我認為對天生的無知就由他去。無知就像精美的進口水果，一碰就壞……
>
> (《不可兒戲》第一幕)

這類諷刺的趣味多來自「結果」超出觀眾／讀者的預期，但是必須仍有真實生活中的現象為依據（社會上的確有人如此）。它有點像是劇作家和觀眾／讀者在鬥智。

很多喜劇以婚姻、愛情為題材。下面是蕭伯納的《人與超人》(*Man and Superman*) 中男主角太納 (Tanner) 逃婚被迫回來後對女主角安 (Ann) 訴說他逃婚的理由：

> 但是你為什麼要選我呢？為什麼在那麼多人裡偏偏挑上我？對我來說婚姻是我對神聖靈魂的變節、男人本性的破滅、人權的出賣、羞

恥的投降、可卑的屈服、失敗的接受。我會像一件被人用過後丟棄的東西一樣爛掉。我會從一個前途無量的人變成一個只有過去的人。我會在別的丈夫們油滑的眼中看到他們欣慰的表情——欣慰有一個新的囚犯來加入他們的行列。年輕人會蔑視我，說我把自己出賣了——賣給了女人！我這個原是謎樣的、充滿奇妙變數的人物，從此將成為某某人的私產……破爛的舊東西……頂多是個被用過了的男人……一個二手貨！

（第四幕）

### 3. 幽默 (humour)

許多理論家認為幽默、機智語言與諷刺都屬於「諷刺類文體」(satire)。幽默的定義也曾經過許多改變，在中世紀與文藝復興時期，幽默是用以指人體內的四種「流體」(fluids)，如果它們在人體內失去平衡，人就會生病或精神失常，根據這種學說編寫的劇作家以英國班強生 (Ben Jonson, 1572～1637) 最著名，他寫過 *Every Man in His Humour, Every Man Out of His Humour, Volpone* 是現在還有很多人去閱讀和演出的代表作。但是現代的作家已經沒有人用這種學說去創作喜劇了。在我個人看過的現代中西劇作中，好像沒有一部是以幽默著稱的，在我涉獵過的戲劇理論與批評中也沒有人提到過。

幽默、諷刺和機智語言有時很難明確區別，因為這三種表達形式的認定，都跟觀眾／讀者的聯想力、思辨力、生活經驗和態度有關，所以有時會發生見仁見智的結果。

我記得看過的一部電影中有這樣的一段：

一個大流氓叫一個年輕人去做某一件事，答應他在完成後就放了他。

可是事後並不實行他的諾言。年輕人對他說：你自己說的「君子一言、駟馬難追」……，大流氓大笑地說：「你看我像君子嗎？」

幽默常能巧妙地解除一個人的困境。還有這樣的一個故事：

話說有一位皇帝要一個臣子去投水自殺。在君要臣死臣不得不死的時代，這位臣子只好去了。可是沒有過多久又回來了。皇帝便問他為什麼違抗聖旨，他就說：我投水了，可是到了水裡碰到了屈原，他對我說「我當年投水是因為昏君無道，你現在為什麼要投水？」所以我想我如果不回來，將會陷陛下於不仁，就只好回來了。

就「喜」的層次來說，他非但解除了自己的危機，也替皇帝找了一個下臺階，結果皆大歡喜。就「諷刺」的層次說，這個皇帝即使不是昏君，也不是個賢明的君主。這個故事好像曾被人和不同的歷史或傳奇性人物結合在一起，電視連續劇《宰相劉羅鍋》、《乾隆遊江南》中也出現過。

Milton Marx 說：

幽默感是人類最偉大的資產，因為它非但代表歡愉和友愛，並且沒有自我中心的那種自大與自誇。

總括地說，諷刺和幽默是產生「笑果」的最基本和常見的藝術方法，它們都源於兩個極端性的對比，如上面 Cuddon 提出的觀眾／讀者對「表象與真實之間的矛盾和不協調的感知和意識。」柏格遜則提出「極大與極小、最好與最壞、真實與理想、現狀與應該如何」(what is and what ought to be) 等情境之間的轉移或轉換 (transposition)，不管這個轉移的方向如何都會產生「笑果」。並且他還用這個轉移方向的不同來區分諷刺與幽默。他說：

有時候我們述說應該如何做，並假裝相信現在正在這樣做，就是諷刺。反之，當我們非常小心、詳盡地描繪現在正在做的，並假裝相信那就是應該做的，就是幽默的常用方法……但是諷刺在本質上是雄辯的、而幽默含有幾分科學。我們心中的應該〔正面的善忘、美好〕標準越高，諷刺性就越大。……我們越深入現實中的罪惡並加以最冷血無情地仔細描述，幽默性越強。……幽默家是偽裝成科學家的道德家，有點像解剖者，他的解剖目的就是要我們看了作嘔。所以嚴格地說幽默實在是從道德到科學的一種轉移……

這個區別似乎並不能用來分辨所有的諷刺與幽默。另有人提出一個很簡單的說法，這個界說是：

諷刺以別人為對象，常有意或無意地含有攻擊性；幽默則常以自己為對象，因此是比較具有感情的。

忘記最初是什麼人說的，好像有人重複與修正過這個說法。

事實上，我覺得不論是諷刺或幽默，當它達到最高的表達效果和趣味的時候，都必須有很好的語言；或者說，語言——包括寫的、說的、肢體的——都必須做到「恰到好處」的境界（如古典小說中形容美人說的：增一分太高、減一分太矮，多一點太胖、少一點太瘦，施朱則太赤、施粉則太白），才能完成最佳的喜劇效果。幽默好像比諷刺難，除了上述班強生一類的幽默劇以外，我想不起來一個被標示為幽默的戲劇作品。像馬克吐溫、我國的林語堂都以幽默出名，但是他們的小說似也沒有被稱為幽默小說的。

最後我們必須注意的是：喜劇現象幾乎都和它們發生的情境有關。這一點我們在部分例子中也曾暗示了它的重要性。現在我們來將喜劇與悲劇的基本特性以表列的方式做一個簡單的比較，以為本文的結束：

| 特徵 | 悲劇 | 喜劇 |
|---|---|---|
| 題材 | 古典：神話傳說、史傳<br>現代：嚴肅社會問題 | 社會異象——如悖理、反常的愛情、倫理、友誼、信仰等（古今相差不多） |
| 創作動機 | 多「文以載道」 | 娛樂，有的兼以譏諷手法匡世 |
| 人物之社會地位與人格 | 古典：高貴：如帝王、將軍、王子、公主；人格比常人偉大，有犧牲精神<br>現代：平民；個人意志奮鬥，或迷失自我且乏行動力量 | 中產階級、常人<br>人格比常人低微，多愚蠢、虛偽、貪心、自私<br>（古今相差不多） |
| 情節結構、進展 | 依起承轉合的因果邏輯發展，以悲、壯結束——不一定死亡 | 多巧合、離奇，用層層開展、加大、加深手法佈局<br>多以喜慶、團圓結局 |
| 戲劇氣氛、行動 | 嚴肅／常從幸到不幸<br>精神勝利 | 輕鬆／多從不幸到幸<br>乏嚴重苦難 |
| 期待功能 | 透視人性、道德、哲理，以果報達到教導、補償／贖罪 (cathasis) | 娛樂<br>以諷刺來匡正社會風氣和人性弱點 |
| 啟示／暗示 | 古典：雖死猶生，精神長存；誘發憫惘、恐懼、救贖心<br>現代：「人」的真義和價值的追尋 | 古典：社會新舊更替——老一代讓步給新一代<br>現代：多只以娛樂諷刺為目的 |
| 編、導、演的藝術 | 較易掌握 | 較難掌控 |
| 期待觀眾反應 | 對人物同情、憐憫 | 對人物批評、嘲笑 |
| 觀眾觀賞情緒 | 以感情或感性 (feeling, emotion) 為主導 | 以理性或生活聯想 (thinking, intelligence) 為主導 |
| 其他（讀者自加） | | |

（古典指從希臘「新喜劇」到十八世紀以前作品。現代指十九世紀與二十世紀作品。）

　　上面的比較不包括二十世紀中後期新生的 「黑色喜劇」 和 「荒謬劇場」，因為我覺得這些新興的戲劇可以說是「悲劇」和「喜劇」的「混血兒」。

　　在傳統的作品中，喜劇與悲劇在形式上有相當明顯的區別。可是到了「黑色喜劇」和「荒謬劇場」的出現，這個界線就不太明白了。形式上它們是喜劇、鬧劇，但是在內涵或精神上，卻非常嚴肅、悲觀——似乎比任何以前的悲劇都要悲哀。

# 荒謬劇場與黑色喜劇

「荒謬劇場」(The Theatre of the Absured) 中的「荒謬」不是說內容可笑、不可置信、無稽，它也不是一個流派，也不算是一個運動，它原是馬丁‧艾斯林 (Martin Esslin) 的一本著作的名稱。馬丁認為當時有一些劇作家的作品很難用傳統的類型歸納，於是將它們放在一起討論，將書名題為 *The Theatre of the Absured*，以後的論者多覺得很好，大家都跟著使用，於是便成為劇場中的一個「專有名詞」。有人甚至發明了「荒謬主義」一詞，是嚴謹的戲劇學者所不用的、錯誤的用詞。

最先使用「黑色戲劇」一詞的可能是 Anouilh，他自稱 1940 年代如 *Antigone* 類型的劇作為「黑色戲劇」(pieces noires)。它呈現人性的懷疑和失望，劇中人物沒有堅定的信念，對未來沒有希望，認為人的一切受命運或某些不可理解的力量的支配。簡單地說：人類是生存於「荒謬」中。其中最「黑」的作品充滿一種令人難受的絕望。劇作家說：「我們既然無能為力，不如笑吧！」所以，這種「笑」時常不是輕鬆的嘻笑，而是無可奈何的苦笑。

不過，這些作家的作品也有幾個共同的現象：

1. 戲劇行動或事件的進行沒有傳統「佳構劇」的那種「邏輯性的情節」了，就是所謂的「反戲劇」。
2. 人物行動和對白時常重複，常不知所云、或答非所問。
3. 人與人彼此無法溝通，語言沒有真實的意義。並且為了呈現世界的荒謬，他們設法完全打破過去的修辭、文法等語言邏輯。

4.所以，觀眾很難和劇中人物產生「移情作用」(identification)。

我認為「荒謬劇場」的作品有空前的成就。它將似屬笑鬧或胡鬧式的素材提昇到悲劇的層次，而兼具娛樂性。現以尤涅斯柯的《禿頭女高音》(Eugene Ionesco, *The Bald Soprano*, 1950) 為例，略加說明。

《禿》劇開始時是史密斯夫婦晚飯後的「閒談」，然後「退場」去換衣服，女僕開門請兩位客人進來。這兩位訪客坐下後彼此看看，接著用「單調」的聲音開始對話。❶

> **馬丁先生**：對不起，夫人，如果我沒有記錯，我好像在什麼地方見過你。
>
> **馬丁太太**：我也有同感，我好像在什麼地方見過你。
>
> **馬丁先生**：夫人，會不會我是在曼徹斯特見過你一眼？
>
> **馬丁太太**：很可能。我本來住在曼徹斯特。不過我記憶力不好，先生，我不敢說是否在那裡見過你一眼。
>
> Mr. Martin: Excuse me, madam, but it seems to me, unless I'm mistaken, that I've met you somewhere before.
>
> Mrs. Martin: I, too, sir. It seems to me that I've met you somewhere before.
>
> Mr. Martin: Was it, by any chance, at Manchester that I caught a glimpse of you, madam?
>
> Mrs. Martin: That is very possible. I am originally from the city of Manchester. But I do not have a good memory, sir. I cannot say whether it was there that I caught a glimpse of you or not!

---

❶下面三段對白均譯自 Eugène Ionesco, *Four Plays*, trans. by Donald M. Allen (New York: Grove Press, 1956), pp. 15–19, pp. 22–27.

接著，他們的對話告訴我們他們都是在五週前離開曼徹斯特，都是坐早上八點半的火車，於四點四十五分到達倫敦，都是坐「英國沒有二等車」的二等車，(I traveled second class, madam. There is no second class in England, but I always travel second class.) 坐同一車廂，相對而坐，到倫敦後也都住在布隆非街、十九號、五樓八號公寓，有同樣的臥室，同樣的床和同樣顏色的床單，並且都有一個兩歲大的、名叫愛麗絲的漂亮女兒，她一隻眼睛紅、一隻眼睛白。最後馬丁先生想了很久站起來走向馬丁太太，仍用平淡、單調的聲音對馬丁太太說：

> 馬丁先生：親愛的女士，這麼說，毫無疑問我們是彼此見過，而你
>              正是我的太太。……伊麗莎白，我又找到你了！
> 馬丁太太：唐納，親愛的，是你啊！
> Mr. Martin: Then, dear lady, I believe that there can be no doubt about
>              it, we have seen each other before and you are my own
>              wife...Elizabeth, I have found you again!
> Mrs. Martin: Donald, it's you, darling!

到此為止，這戲似乎並不難懂，它好像只是將所謂的「同床異夢」的意思作了「顯微鏡式」的超倍數放大的寫照。更妙的是在這對夫妻相認後，史家的女僕出來說：他們並不是夫妻，因為唐納女兒的眼睛是右白、左紅，而伊麗莎白的女兒則是右眼紅、左眼白。

然後史密斯夫婦出來，四個人開始談別的，在談話中他們聽到有人按門鈴，引出了下面的一場戲：

> 史先生：天哪，有人在按門鈴。
> 史太太：一定有人來，我去看看。（她起身去開門、關門、回來）

　　　　　　沒人。（重坐下）

馬丁先生：我要給你們另舉一個例子……（門鈴又響）

史　先　生：天哪，有人在按門鈴。

史　太　太：一定有人來，我去看看。（她起身去開門、回來）沒有
　　　　　　人。（重坐下）

馬丁先生：（忘了說到那裡了）呃……

馬丁太太：你說你要給我們另舉一個例子。

馬丁先生：啊，對。（門鈴又響）

史　先　生：天哪，有人在按門鈴。

史　太　太：我不要再去開門了。

史　先　生：去開吧，一定有人來。

史　太　太：第一次沒有人，第二次沒有人，為什麼你認為現在有人？

史　先　生：因為有人按過門鈴。

馬丁太太：那不是理由。

馬丁先生：什麼？當你聽見門鈴響，表示有人按鈴叫人開門。

Mr. Smith: Goodness, someone is ringing.

Mrs. Smith: There must be somebody there. I'll go and see. (She goes
　　　　　　to see, she opens the door and closes it, and comes back.)
　　　　　　Nobody. (She sits down again.)

Mr. Martin: I'm going to give you another example... (Doorbell rings
　　　　　　again.)

Mr. Smith: Goodness, someone is ringing.

Mrs. Smith: There must be somebody there. I'll go and see. (She goes
　　　　　　to see, opens the door, and comes back.) No one. (She sits
　　　　　　down again.)

Mr. Martin: (who has forgotten where he was) Uh...

Mrs. Martin: You were saying that you were going to give us another example.

Mr. Martin: Oh, yes... (Doorbell rings again.)

Mr. Smith: Goodness, someone is ringing.

Mrs. Smith: I'm not going to open the door again.

Mr. Smith: Yes, but there must be someone there!

Mrs. Smith: The first time there was no one. The second time, no one. Why do you think that there is someone there now?

Mr. Smith: Because someone has rung!

Mrs. Martin: That's no reason.

Mr. Martin: What? When one hears the doorbell ring, that means someone is at the door ringing to have the door opened.

於是馬丁太太幫史密斯太太，馬丁先生幫史密斯先生，四個人開始爭吵，史太太生氣地再去開門，證明沒有人。但她一回到座位時門鈴又響了。但這次四個人經過另一次辯論後史先生自己去開門，發現消防隊隊長正站在門外。所以他們告訴他說史先生認為「門鈴響時門外總會有人」，史太太說，「事實證明門鈴響時門外總不會有人」。史先生接著問隊長在門外多久了？有沒有看到人？隊長說他在門外有三刻鐘了，頭兩次不是他按鈴，也沒有看到人，第三次是他按，但按後就躲起來了，想開個玩笑。接下去的對白是：

史 太 太：別開玩笑啊，隊長先生，這件事太悲傷了。

馬丁先生：總之，我們還是不知道門鈴響時門外有沒有人。

史 太 太：永遠不會有人。

史 先 生：永遠一定有人。

隊　　長：我來給你們調解一下吧。你們都有部分對。當門鈴響時有時候有人，有時候沒有人。

馬丁先生：聽起來很邏輯。

馬丁太太：我也有同感。

隊　　長：人生是很簡單的，真的。（向史先生、太太）來，彼此親一下吧。

史太太：我們剛不久前親過了。

馬丁先生：他們明天親吧。他們有的是時間。

Mrs. Smith: Don't make jokes, Mr. Fire Chief. This business is too sad.

Mr. Martin: In short, we still do not know whether, when the doorbell rings, there is someone there or not!

Mrs. Smith: Never anyone.

Mr. Smith: Always someone.

Fire Chief: I am going to reconcile you. You both are partly right. When the doorbell rings, sometimes there is someone, other times there is no one.

Mr. Martin: This seems logical to me.

Mrs. Martin: I think so too.

Fire Chief: Life is very simple, really. (To the Smiths) Go on and kiss each other.

Mrs. Smith: We just kissed each other a little while ago.

Mr. Martin: They'll kiss each other tomorrow. They have plenty of time.

有人說荒謬劇場是一種超越傳統悲劇和喜劇的劇場形式；它把笑聲和恐怖融合在一起，使觀眾敢於面對自己而「放心地」去笑自己悲劇性的處境。

談荒謬劇場時被引用最多的似為貝克特的 《等待果陀》 (Samuel Beckett, *Waiting for Godot*, 1952)，他的作品還有《終局》(*Endgame*, 1957)，《歡樂的日子》(*Happy Day*, 1961)。最初很多人覺得《等待果陀》不過如此。與「黑色喜劇」的作品非常相似，有時候同一個作品被歸入「黑色喜劇」和「荒謬劇場」。因為二者都同時含有輕鬆、喜鬧和嚴肅、悲情的兩種因素。在悲劇或嚴肅情境中插入喜劇或鬧劇因素，早在希臘古典悲劇、莎士比亞等人的作品中就出現了。在第二次世界大戰後的一些喜劇中，曾出現譏諷中產階級的貪婪、虛偽，批判學術界、警界、甚至宗教界的劇作，這好像回到古代舊喜劇的精神了。也可以說：黑色喜劇與荒謬劇場有源遠流長的歷史背景，只是在二十世紀以前是「有實無名」。

《等待果陀》被大家認為是最典範的荒謬劇場作品。它的行動很簡單：

**第一幕**

在一處鄉村的路上有一棵禿樹，兩個一籌莫展的流浪漢在某一天的傍晚又聚在一起，等待一位叫 Godot 的人，來拯救他們。他們互相稱呼 Gogo (Estragon)、Didi (Vladimir)，(「哥哥」、「弟弟」，很像我們所謂的「難兄難弟」)，一邊在玩弄著他們的帽子和靴子，一邊漫無邏輯地談著昨天晚上在那裡，《聖經》中不太明白的記載等等。後來 Pozzo 用一條長繩子拉著 Lucky 上來，和他們說了一大堆「廢話」又走了。最後來了一個小孩，告訴他們說 Godot 今晚不能來，但明天一定會來。於是他們決定離開，明天再來。這一幕的結尾是：兩個人都說：「走吧？」但都不動。原文是：

Estragon: Well, shall we go?

Vladimir: Yes, let's go.

(They do not move.) (Curtain)

## 第二幕

發生在同一地點，時間「可能」在第二天傍晚。唯一不同的是那棵樹長了四、五片葉子了。開始時 Vladimir 在重複唱一首歌（這首歌等下再談）。接下去 Vladimir 想抱抱 Estragon，但是 Estragon 不肯讓 Vladimir 碰他。然後兩人討論他們到底是在一起比較快樂還是分開好，回憶昨天遇見 Lucky 和 Pozzo……等事。Lucky 和 Pozzo 又出現了，但是主人 Pozzo 瞎了，現在是 Lucky 拉著他。最後這兩人走了，仍是小孩來告訴他們同樣的話：Godot 今晚不能來，但明天一定會來。於是他們仍決定離開，但是仍然「不動」。原文是：

Vladimir: Well? Shall we go?

Estragon: Yes, let's go.

　　　　(They do not move.) (Curtain)

問和答的人互換了，在 Well 後的標點變成了「問號」。作者真正想說什麼，見仁見智，請大家自己去推敲吧。

許多談荒謬劇場的文獻都引述卡繆 (Camus) 的西西佛斯 (Sisphus) **神話**來說明荒謬劇場作家對生命的看法：西西佛斯把一塊巨石推上山頂，但是在將到山頂時石頭又滾下山去，於是他下去再推。每天如此：推上、滾下、再推……這則神話是說：生命基本上就像西西佛斯在推巨石——沒有明顯的目的、孤立、可笑。

但是，人不能永遠生活在荒蕪、孤立、絕望、無助的世界中，所以在 1950 年代盛行的荒謬劇場到 1960 年就衰落了。不過它所開發的一些戲劇技藝，一直被移花接木到其他戲劇中。例如他們認為既然生活／生命是荒謬的，就不應該用「正常」的語言來表達。其實，他們的語言也不是憑空杜撰，而是從前人的心血中洗煉出來的——尤其是傳統的「歪詩」

(nonsense verse)。茲選錄兩例，供大家欣賞：

Ah, ra, chickera,（此節無法中譯）

Roly, poly, pickena,

Kinny, minny, festi,

Shanti-poo,

Ickerman, chickerman, chinee-choo. (anonymous)

There was an Old Lady of Chertsey,　從前在燧石鎮上有個老仙姬，

Who made a remarkable Curtsey;　她行了個特別的彎腰曲膝禮；

She twirled round and round　她轉啊轉啊轉……啊喲他的媽，

Till she sunk underground,　她整個人就這樣轉進了地底下，

Which distressed all the people of Chertsey.　這件事使全鎮人哭得唏

哩嘩喇。

(Edward Lear)

第一首無法中譯，似乎可以跟《等待果陀》中 Lucky 的那段長達兩頁多的
「演說」相比。第二首跟《等》劇中第二幕開始時 Vladimir 重複唱的歌有
點相似：

A dog came in the kitchen　一隻狗狗進廚房

And stole a crust of bread.　偷了一片麵包皮。

Then cook up with a ladle　廚子拿起長柄杓

And beat him till he was dead.　狗狗活活被打斃。

Then all the dogs came running　所有的狗狗都跑來

And dug the dog a tomb　替死狗挖了一個墳

And wrote upon the tombstone　並在墓碑上寫了字

For the eyes of dogs to come:　留給後來的狗狗看：

　　當 1957 年 11 月 19 日這個戲在美國三關丁 (San Quentin) 監牢中為一千四百個囚犯演出時，反應非常熱烈，他們覺得他們也在等待果陀——卻不知那天才能等到。這種「無限期」的等待如用傳統悲劇的方式來處理，當然也能感動觀眾，但極可能會給他們一種沈重的負荷，因而只能靜靜地去默認自己的不幸而想逃避。但《等待果陀》中的人物卻令那些「同病相憐」的囚犯們笑了。值得順便一提的是：《等待果陀》中的「難兄難弟」兩人在兩次知道果陀那天不來後，一個說：我們走吧！另一個說：好，走吧。但「他們不動」。這是用動作反襯臺詞技巧的好例子。一般評論認為這個戲所表現的是無盡期的絕望性的等待，這一點我個人並不完全同意：因為在第二幕中枯樹上長了新葉的「改變」很明顯是一種新生命到來的暗示。

　　在本質上，「荒謬劇場」是我們這個時代的「反文學」(anti-literary) 運動中的一部分，和拒絕「文學」因素的抽象畫或法國的「新小說」屬於類似的表現形式。這個新的劇場形式興起於巴黎，很快地便影響到英、美。很有趣的是：雖然當時的幾個主要作家都在巴黎，但卻不是法國人。所以，評論家們多認為它不是法國的，而是整個世界的。在我國而言，最先大力介紹它的，可能是當年的幾期《劇場》雜誌。它中譯的劇本和評論曾引起不少人的注意。

　　就思想形式來說，「荒謬劇場」的全盛期約在 1950～1960 年之間，但它對整個西方劇場的貢獻與影響卻不限於那短短的十年。它所發展出來的一些技法（如反邏輯的使用、文字表達的特殊結構、臺詞和動作的反襯、不用傳統的情節或思想、而用詩的意象來統一全劇的結構等等），仍被許多當代的劇作家成功地繼續使用。理由很簡單：「荒謬劇場」是植根於許多好

的傳統劇場而發展成長的，而不是無根的突發現象。記得曾有人寫過一篇文章說（似刊於《中國時報》人間副刊）：「荒謬劇場」的思辨及文字表現方式和我國禪宗和莊子的論述有極類似之處。這可能只是一個巧合，但使我想到的是：在發展我們的現代戲劇時，我們應多從我們的傳統中去尋一些「活根」，而用西方劇場的優點做肥料，應該是一條可試之途。

總括地說：「荒謬劇場」的作品並不是隨隨便便地將許多不相關的事、物、人堆在一起。記得有一本英文的談如何編寫劇本的書的作者說：他班上許多剛學編劇學生的作業都可以是很好的荒謬劇。這就像說畢卡索的畫和小孩子的畫差不多。不錯，要寫出一個結構嚴密、人物塑造突出、情節緊湊、主題深遠而耐人尋味的劇本，的確不是一件易事；但要寫一個好的「荒謬劇場」的作品常需要更大的靈感和組織能力，因為它必須能創造出一個「自身完整、一致的世界」。如以繪畫來比：要畫出一幅構圖完美、景物逼真的畫是需要有很好的訓練和技巧；但它有可以直接模仿的對象，比較不會「出問題」。抽象畫好像可以隨便亂塗，但「抽象」後必須「傳神」（畫家企圖表達的精神），否則便不是藝術，而只是一些五顏六色的線和面的堆積（如果我們拿一張趙無極的畫和某些三流抽象畫匠的作品比一下便可知道）。所以，剛開始學編劇的人不應該去學荒謬劇的技法和語言形式。

# 使命艱巨的兒童劇場

　　「兒童劇場」(children's theatre) 在歐美早已受到重視。它「寓教於樂」的特質在全民教育中是非常重要的一環。成功的兒童劇場可以使兒童們經由觀賞童話、寓言、傳奇、民俗故事、歷史事件等改編的戲劇，去了解生活、習俗、人與人的關係，培養品味 (taste) 和藝術欣賞的能力等等，並激發他們的想像力。所以，我要在此重複我在評介高雄市第一屆兒童劇展時最先提出來的「兒童劇非兒戲」，希望參與者要非常嚴肅、謹慎地去從事「兒童劇場」的工作。

　　兒童戲劇的專家們曾說：

> 　　「兒童劇場」負有非常艱巨和嚴肅的使命，因為它是培養未來良好
> 公民的搖籃，所以必須做得很專業。

換句話說，在廣義的教育中，兒童劇場的成敗很可能會是影響一個人長大後生活態度的重要因素之一。因此，從事兒童戲劇的工作者必須特別謹慎，除了必須受過一般劇場工作者的訓練外，還應該研究兒童心理發展、兒童教育、和兒童劇場特有的技藝。下面特別提出從事兒童劇場工作者的幾點「經驗談」。

# 兒童的年齡與興趣

　　兒童們好奇、好勝、愛動、愛問，喜歡主動從模仿中去學習、求知——但是不願意「被教」；他們的這種好奇、好勝、愛動、愛問會隨年齡的增長而產生性質上的改變。即是說：兒童和青少年們的心智成長很快，不同年齡的兒童和青少年的興趣變化很大。從事兒童劇場的工作者必須了解這個特質。現在研究兒童心智成長的專家已經將兒童的興趣、心理等依年齡區分，雖然不同的專家對年齡的分層有時會稍有出入，仍可以做為製作兒童劇人士的參考。他們的研究結果大致如下：

## 5～6 歲（學前兒童）

　　a.體能／智力：處於「集體獨白時期」(collective monologue)。愛動、反應強烈，喜歡新奇的動作、形狀等視覺效果。

　　b.特徵：注意力短暫（即「專注時間」很短），時常會重複不斷地自言自語，在玩耍時常利用別的小孩的行動來「觸發」自己的遊戲。漸漸地他們開始注意他人對他們的反應，學習環境的規則。在受到挫折時特別需要父母的愛撫。

　　c.興趣：喜愛扮演動物、童話、想像中的英雄人物。這時期的兒童已經可以在大人指導、陪伴下，進入劇場觀賞為他們製作的戲劇演出。

## 7～9 歲（小學低年級）

　　a.體能／智力：兒童「社會化」時期的開始。已能建立對身體的自信，能跑能跳。開始遵守他們認為公平的規則，分辨善、惡，以自己的價值觀去判斷他人的行為。

　　b.特徵：「專注時間」已經稍長，可以短時間坐下與別人討論；喜歡團

體遊戲和嘗試各種冒險性的事；但是常會興奮過度，需要大人隨時注意和督導。開始發展公平和公正的概念，對愛、保護社會、正義英雄人物的認同。最大的特點是開始從「這是什麼？」(what) 的認知走向「怎麼做？」(how) 的技術學習。

c.興趣：喜歡古典的童話故事、挑戰性的文學作品和挑戰性的計劃和練習。

## 10～13 歲（小學高年級）

a.體能／智力：體能繼續成長，比以前更強壯；開始有思辨、分析能力，能注意細節和動機。

b.特徵：喜愛討論；開始特別重視別人（如父母、兄弟姐妹、學校、或其他所屬的團體的同伴）對他的看法，希望以行動贏得他們對他的重視和讚美，所以特別注意領袖和成功人物**如何成功**的原因；崇拜英雄。能獨立行動，但喜愛與別人合作。

c.興趣：喜歡冒險故事（**尤其是故事中人物如何遇難、脫困的經過**）。愛探險、運動、打架、參加比賽、交朋友（並開始對異性發生興趣）。男孩子特別喜歡看科學和運動方面的書；女孩子特別喜歡羅曼史和跟每日生活有關的故事。

## 14～15 歲（國中）

a.體能／智力：進入青少年期，在智力上能接受更大的挑戰和艱難的工作。

b.特徵：對自己行為的責任感多會越來越大，不願使他們喜愛的人（如父母、師長、同伴）失望，同時也會對自己的錯誤尋找藉口或推委責任。並漸漸地開始了解一個人不一定會「完全善」或「完全惡」，同時注意到做錯事不一定會受罰，好心也不一定有好報的事實。

c.興趣：更廣，開始多方面發展，期待更具挑戰性的新事物和計劃。

　在戲劇方面愛創作劇本和上臺表演。

　（以上資料主要整理自 Moses Goldberg, Mellie MacCaslin, Jed H. David，楊國樞等學者資料，並補充部分實例。——以上諸學者著作見本章後附書目。）

　無疑的，以上的研究對從事兒童劇場與兒童教育的工作者來說，應有非常高的參考價值。但是必須注意的是：除年齡外，在不同時間、地區（如大都市和鄉下）、環境生長的兒童／青少年、男生／女生的興趣，也有變化。並且就臺灣地區近年來幾個較專業的兒童劇團的演出而言，雖然他們在文宣資料上有「適合××歲兒童觀賞」的說明，實際上除非是到學校演出（或學校指定班級的學生來劇場觀看），家長們與兒童們很少會嚴格遵守這些文宣上的說明來選擇觀賞的劇目。同時我認為就演出作品本身來說，也很難明確說一定是適合多大年齡的兒童觀賞。

　我個人認為專業劇團為兒童製作的戲最好有較寬的「適齡」範圍，並兼顧不同的興趣。同時，不是校園內兒童演給兒童看的戲、或是劇團到學校演出的戲，通常都會有大人（父母或其他成人）陪伴兒童去看，所以戲的內容也應該兼顧大人的興趣，不要使大人有「只是陪看」的「局外人」的無趣感。例如戲的某些部分不妨是兒童不太了解、但是會感興趣的東西，這樣在親子離開劇場後還會繼續「談戲」，把劇場帶到家裡去，才是最理想的兒童戲劇編寫、製作的方針。

# 兒童劇場與創造性戲劇

　現在想進一步談的是：一、「兒童劇場」與「創造性戲劇」的功能或性質區分。二、從事「兒童劇場」工作時應特別注意的一些原則。掌握這些基本智識後，再去參考坊間五花八門的一般關於兒童戲劇的書籍，當不會

產生方向上的錯失。

## 1.「兒童劇場」與「創造性戲劇」的基本性質區別

「創造性戲劇」 在英文中早期稱為 creative dramatics ， 現在多用 creative drama 一詞，也有人譯做「創作性戲劇活動」。「兒童劇場」的目的 是演出，主要對象是兒童觀眾。而「創造性戲劇」的目的不是演出，它是 一種「遊戲」(game)，是一種藉戲劇活動或遊戲來幫助教學的方法。它是 依據兒童們都喜歡在做（包括做錯）中去學習、但多不願「被教」的心理 所發展出來的、非常有效的教學方法。它們有時被通稱做「兒童劇場」，實 際上是完全不同的兩種活動。還有，即使是「正名」的「兒童劇場」似乎 也可以分做兩類：

　　a.「校園兒童劇場」 ——由兒童演給兒童欣賞的課外活動。 臺灣在 1980 年代以前的兒童劇場活動，包括臺北市、高雄市的多屆兒童戲 劇比賽，多屬這類。國外也有這類戲劇。（關於臺北市第一屆兒童劇 展中的優缺點，參閱拙作〈閒話兒童劇場〉，收入《臺北市兒童劇展 歷屆評論集》。該文雖然以臺北市第一屆的兒童劇展為對象，但是也 是「歷屆」的普遍情形。）

　　b.「專業兒童劇場」——由專業的成人劇團為兒童們製作的演出。臺 灣自 1986 年起已經有定期演出和辦理相關活動的兒童劇團。

## 2.「兒童劇場」的實施原則

雖然校園和專業兩類兒童戲劇的主要對象都是兒童，但是製作群和演 員並不一樣，它們該注意的重點自然也有區別。在說明應注意重點的不同 之前，先提出必須共同注意和思考的一些原則：

　　a.「專注時間」(attention span)——兒童年齡越小，專注時間越短，就 是說：兒童不能持續專注於同一事件，每過幾分鐘就會變更專注力。

所以，劇作家如果希望在劇中「談」一些「道理」或傳遞任何重要的意念，必須以不同的方式加以重述，以免兒童可能會在「專注時間」間斷時沒有「接收」到訊息。同理，兒童劇的演出時間不宜太長，最好在 100 分鐘以內。

b. 兒童劇可以不「傳道」或呈現任何正面的訊息，只要帶給兒童幾十分鐘的歡樂時間（廣義地說那也是一種道或教育），也是好的。但是，**決不應該去傳遞不合常識和常情的錯誤概念**。例如在《小花鹿尋父記》中，小花鹿竟然在森林中被小蜘蛛網網住了不能動；在另一個戲中，螞蟻王子要娶蟑螂公主（或是蟑螂王子要娶螞蟻公主？），都是太過於異想天開、違背常理的錯誤訊息，應當避免。

c. 兒童劇的主要內容應該是他們的知識範圍內的事件。像《兒童戲劇集》中幾個寫早年大陸抗日事件的戲，現在（甚至當時）的臺灣兒童不可能會對它們感興趣。（關於兒童劇的內容問題，將在下面另行舉例討論。）

d. 兒童劇的語言——我認為兒童戲劇除寓教於樂，教導兒童、青少年待人接物與生活的良好態度外，更兼語言的教育。即是說使用的語言除注意到兒童的用語習慣外，不必全是「兒語」。兒童劇場是最好的誘導兒童學習語言韻味的地方之一，需特別注意，也即是說兒童劇的作者必須有良好的語言能力。

e. 據研究幼兒在聽故事或看演出時，必須等到故事中的壞人被好人打敗或受到應有的處罰時，才會安心地離開（或去睡覺）。雖然有些當代西方學者認為應該讓兒童盡早體驗世界上的黑暗面（如壞人不一定會受到懲罰），不要讓他們成為溫室中的花朵。「似乎」言之成理；不過現在還極少有人去創作或演出這類作品。大多數兒童戲劇工作者認為不能太早剝奪兒童美麗的幻想。從兒童都喜愛傳統版的《白雪公主》(*Snow White*)、《青蛙王子》(*The Frog Prince*)、《綠野仙蹤》

(*Wizard of OZ*)、《美女與野獸》 (*Beauty and the Beast*)、《小飛俠》(*Peter Pan*)，尤其像一再拍攝續集的《大魔域》(*Neverending Story*)等的故事來看，兒童劇場和兒童故事還是要帶給他們善有善報、惡有惡報的美麗、安全的幻想世界、和「正義勝利」的滿足感比較好。

接下去，依編劇、導演、演員、設計等在校園和專業兒童劇場中，各自要特別注意的重點，分述於下：

## 校園兒童劇場

a.編劇——無論是自編或選用已經出版的劇本，必須考慮劇本內容性質與兒童觀眾的年齡和興趣是否配合。例如上面介紹過：幼稚園和小學的兒童、國中和高中青少年，他們的興趣會隨著年齡改變；鄉村和大都市的兒童生活方式不同，興趣也會不同。所以應該用不同的題材和表達方式，才能達到預期的演出成效。劇本中最好沒有十惡不赦的大壞人，尤其是給幼稚園小班的兒童看的戲。通常越小的兒童，越注意最後的結局中壞人是否被打敗了？是否改邪歸正了？他們對壞人沒有受到懲罰的結局會感到異常不安。（這種「人性」或「習性」應該是好的吧。）

一齣戲的演出長度最好跟一節課的時間差不多。宜短不宜長。

b.導演——兒童演員通常都沒有受過表演訓練，導演在開始時最好不要立即進入「排戲」，先利用講故事使他們領悟戲的內容，並以遊戲的方式將他們帶入表演。

c.演員——如果全由兒童扮演，寓言性（如動物寓言）的題材比較容易討好。如果戲中有大人、老人、大壞人、老巫婆等等——例如白雪公主的「美麗」後母，愛漂亮的兒童可能願意扮演，但是恐怕不容易體會她惡毒的心機；而像醜惡老巫婆一類的壞蛋，兒童恐怕多

不願演、也演不好。如果由老師或有興趣的家長來演，一方面可以避免表／導演上的困難，同時更可以利用這種機會增加師生家長之間的感情。

d.設計——除一般的設計原則外，必須考慮到兒童身材與景物的比例。記得有一次我看到一場這樣的戲：舞臺上看到的佈景是一張很大的書桌和一張大沙發，當兒童演員坐到書桌後面寫字時，整個人因為書桌的高度和體積的龐大，幾乎消失不見了。設計者必須小心避免這種「大而不當」的情形。也不需要製作「豪華」的佈景和服裝。（當年臺北市的兒童劇展後來就因為變成佈景、服裝的比賽而遭人批評，成為中止整個劇展的主因之一。）總之，所有校園劇場應該走精簡的路線，目的應該放在創意的挑戰和實驗。（參閱《藝術欣賞課程教師手冊——中學戲劇篇》，頁 52–55，關於從小說改編劇本、導演、佈景、服裝、燈光設計等之圖片和全部製作說明。）

# 專業兒童劇場

a.編劇——同樣要考慮兒童年齡、興趣的問題。演出時間以 70～90 分鐘左右為宜，最好不要有中場休息的安排。

b.導演、演員、設計——除必須事先要做的功課外，更要注意不同年齡兒童喜愛的視覺形式——如較小的幼兒多喜歡趣味的卡通化動作與人物、道具造型。

最後要特別補充一點。就我個人在國內、外看過的兒童劇來說，最大的問題常來自劇本中的「無心之過」，它的後果有時非常嚴重，因為戲中人物呈現的行為，無意中對兒童產生的負面影響遠超過「語言的教導」。這種無心之過不只發生在編劇新手的作品中，成名作家的筆下也時有出現。下面擬用我看過的幾個實例來略加說明。

## 例　一

　　一對貧苦的夫妻家裡只有做一個餅的麵粉。妻子煎好餅後心想丈夫在外面辛苦工作，便在丈夫回來時謊稱自己已經吃飽了，要丈夫一個人吃。丈夫心中明白，也謊稱自己在外面碰到朋友已經吃過了，要妻子吃那個餅。於是你讓我、我讓你……在讓來讓去時餅卻被一個鄰居小偷偷走了。小偷吃得津津有味，於是到別家去偷麵粉、油、蔥等材料，可是自己做不好，便拿去請那位鄰居太太做。戲就在餅做好後三個人吃得不亦樂乎中結束。（這個短劇的前半敘述這對貧苦夫妻的恩愛部分很好，但是後半無疑在告訴兒童說：偷別人的東西是沒有關係的。這絕非編劇者的本意，但是產生的「無心之過」是相當明顯和嚴重的。）

## 例　二

　　有一隻永遠吃不飽的動物到處找東西吃，整個找食物的過程和食物的製作相當有變化和趣味（例如一個大蘋果被咬一口就會缺一塊）。可是這隻動物在拿到很多東西後，都只是咬一口（頂多吃掉三分之一）便丟掉。（這是一齣加拿大巡迴世界的兒童劇。整個製作很夠水準。但是對食物「咬一口便丟棄」的行為非但缺乏正面的教育意義，更可能產生負面的效果。）

## 例　三

　　黃春明的《小李子不是大騙子》構想來自著名的〈桃花源記〉，戲中有豐富的幻想和諷刺因素，頗耐人尋味，可惜太多部分很可能是兒童無法領悟的東西。更嚴重的是：小李子在離開桃花源時允諾不會透露他們的祕密，可是卻為了賞金告訴了縣官去桃花源的路徑。另外為了使鰻魚精不吃村子裡的動物和咬傷村人，小李子等人每天收集村子裡的死豬、死鴨去餵大鰻魚。這在表面上看是熱心服務、是好心行為；在邏輯上卻屬成人世界的諷

刺。(該劇收入曾西霸編,《粉墨人生:兒童文學戲劇選集 1988–1998》,臺北:幼獅,2002。)

(透露桃花源入口的祕密有暗示「可以不信守諾言」的負面教育危險;用村子裡的死豬、死鴨去餵鰻魚精給人兩種疑惑:1.村子裡怎麼每天會有那麼多死豬、死鴨?2.成精的大鰻魚因為兇──一般的聯想是「成精」的動物通常都是兇狠的妖怪──便可以得到特別的照顧;而為什麼海裡其他的魚類卻被村民們捕來做食物?(很冷酷的暗諷,但恐怕不是兒童所能欣賞的層次。)(參閱黃美序,〈小李子是不是小騙子?〉《表演藝術》34 期。)

## 例 四

在鍾傳幸的《森林七矮人》中有這樣的一段唱詞,訴說七矮人長高的願望。初看好像沒有什麼問題,但是也「埋伏」了一些負面的聯想:

羞答答:若我長高了,我要去上學校。
兇巴巴:若我長高了,我要把舊仇報。
懶洋洋:若我長高了,我要好好睡個覺。
胖嘟嘟:若我長高了,我要吃更多大漢堡。
慢吞吞:若我長高了,我要娶一個楊柳腰。
嬌滴滴:若我長高了,我要生個小寶寶。
髒兮兮:若我長高了,我要常洗澡。(頁 159–160)

(長高了去上學是具有鼓勵性的願望,可是個子矮小的人就不能上學嗎?長高只是要多吃、多睡、常洗澡似乎並沒有什麼教育意義;生寶寶、娶楊柳腰恐怕也不是幼童們太有興趣的事情;而長高只是為了報仇更不是正面的行為觀念。)

## 劇本分析示例

最後，我想以我自己寫過的一個實驗的部分經驗做為這一節的結束。（用自己的經驗是因為我對它的了解會比對別人作品的了解明白。）

大家知道：中西歷代劇作家都有重寫前人作品、甚或一再重寫的情形，莎士比亞就是其中最著名的一位——即使莎翁的《羅密歐與茱麗葉》(*Romeo and Juliet*) 已享譽全球，還是有人成功地將它改編成《西城故事》(*West Side Story*, 1957)。換句話說：即使作品的中心思想或主題不變，但是不同時代、地區的觀眾／讀者熟悉和偏愛的事物、語言、象徵等等也常會不同。所以，應該使用「應時、應地」的新的、活的符號或媒介來傳達作品的思想、感情，必然會較容易成功地使觀賞者產生聯想和感應。《中山狼》寓言故事在明清劇作家中曾有人將它改編成戲曲，臺灣的兒童劇作家也曾有人改編過這則寓言，我也曾將它和「狐狸與烏鴉」、「狐假虎威」等故事結合，改編成《小狐狸 +-×÷ 大野狼》。茲節錄書生、狼、狐狸的幾段戲如下，以供參考：

（前面一段戲是說狐狸因為捉弄別的動物被他們告到動物王國的國王獅子那裡，最後大家決定給狐狸一個自新的機會：如果他能在限期內完成一件好事，大家再來審判，看是否可以原諒他，再跟他做朋友。下面臺詞旁邊方框中的文字說明我編劇的企圖或演出時的情形。）

### 第一例：一個年輕書生旅遊作詩

（一個年輕、漂亮的書生，他邊走邊看風景，然後開始朗誦——詩中取代用的地理名稱應依演出地方的不同而加以改變。例如下面是臺北演出版，用「淡水河」，在高雄時用「愛河」。）

書生：（唸詩）「白日依山盡，黃河入海流……」

（稍頓）

不好，這裡又沒有黃河……

（看看前方）

只有那邊那條被污染得黑黑、臭臭的淡水河……所以，我應該
把「黃河入海流」改成「又黑又臭的淡水河入海流」……

（重複句子，並同時數它的字數）

「又黑又臭的淡水河入海流」……十一個字，太長、太白了，
不像詩……那麼……就改成「臭黑淡水入海流」吧，七個字…
…很好。所以，我要把全部句子都改成七個字，變成七言絕句
……所以「白日依山盡」要改成……「白日……白日……青天
白日依山盡」吧……

（想，看看天，看看錶）

可是，現在還沒有到太陽下山的時候……有了：

白日尚未依山盡，

臭黑淡水入海流；

欲窮我的千里目，

仍須更上……

（看看四周）

這裡什麼樓也沒有……只有一些大石頭
……那……我就……

（他走到石頭上面站著）

「仍須更上一石頭」吧……好，這樣有
事實根據的詩才是好詩……才不是無病
呻吟。我要把它寫下來帶回去給我的朋
友們欣賞……

（他拿出本子和筆，唸一句、寫一句。
練習重複的技巧）

> 這一段的目的在引導兒童注意
> 文字的韻律，以及面對現實生活
> 中的某些問題。
> 當演員唸到「淡水入海流」（或
> 「愛河入海流」）時，兒童多會
> 大聲呼叫「不對」、「錯了」等
> 等，但到演員唸「更上一石頭」
> 時，便多會哈哈大笑。這種自然
> 的參與應該比特意用「小朋友，
> 你們……」等臺詞來叫他們參與
> 適當。

**第二例：書生聽見大野狼求救，放出大野狼，大野狼要吃書生，書生說：**

　　等等。書上說，「若要好，問三老」，如果三老都說你可以吃我，我就心甘情願讓你吃。（稍頓）我的肉才會又香、又甜，味道甘美；你如果要用暴力，我的膽就會被嚇破了，我的肉就會是苦的。

　　於是他們一起去問三老——一棵老芭樂樹、一條老母牛、一大一小兩隻老流浪狗。他們都說人類常忘恩負義，所以大野狼可以吃掉書生。

　　於是，大野狼「準備吃書生」。這時，狐狸從後面出來，準備戴罪立功，下面是小狐狸如何救書生的一段戲。對話中故意答非所問：

狐　狸：請問你們在做什麼啊？

大野狼：（一看是一隻小狐狸）走開，你沒有看到我正在準備晚餐嗎？

狐　狸：誰的晚餐啊？

大野狼：（兇狠地）你管得著嗎？

狐　狸：管不著，管不著……你真是一匹仁慈的狼，替人類準備晚餐、還幫他脫衣服……

大野狼：（大聲地）什麼跟什麼呀！我正在準備吃這個人。

狐　狸：哦，是這個人正在準備跟你吃晚餐……

大野狼：（大聲地，然後一字一字地）不一是一！是一三一老一說一我一可一以一吃一掉一這一個一人！！

狐　狸：什麼三老啊？

大野狼：就是老芭樂樹、老母牛、和兩隻老流浪狗……

狐　狸：老芭樂樹、老母牛、和兩隻老流浪狗……一加一、再加二，等於……（一邊數手指頭、一邊看看小朋友，暗示他們說「等於四」，然後？就接下去說）

是等於四啊，怎麼會是三老呢？好奇怪的算術……

大野狼：（停止「準備晚餐」的工作）嗨，你這隻狐狸真笨。好啦，我從頭到尾說給你聽，聽完了就請你滾開，好不好？

狐　狸：好，好。

大野狼：事情是這樣的：（以下要越說越快）我不小心被困在獵人的獸籠裡、這個書生剛好經過，我就請他把我放出來、然後我肚子餓了，請他好人做到底讓我吃了他、他說必須問過三老、如果三老說我可以吃他、他就心甘情願讓我吃掉、結果老芭樂樹老母牛和老流浪狗都說：人類忘恩負義，所以我可以吃掉他。明一白一了一嗎？

> 這段臺詞必須唸得越來越快，但是必須口齒清晰，像繞口令，才能發生趣味效果，使兒童產生模仿說話要字字清楚的興趣。

狐　狸：（故意慢慢地）明白了，明白了。這個人忘恩負義被人關在籠子裡，你把他放出來，現在他要感恩圖報，可是沒有錢請你去×××（演出當地名餐廳的店名，最好說好幾個）吃大餐，只好把自己給你當晚餐吃掉……

大野狼：大家都說狐狸很聰明，你怎麼這樣笨……真是見面不如聞名。

狐　狸：對不起，對不起。你是說你和這位書生一起住在一個籠子裡，有一天……籠子破了……

大野狼：真嚕嗦！好了，我就來個現場表演做給你看，看完了就滾開。

狐　狸：謝謝、謝謝。我一定是年紀太小、耳朵也太小，所以聽不懂到底是誰吃誰，不過看了現場表演一定就會明白，明白了我就走……

（大野狼回到籠子裡，狐狸幫書生立刻把籠子關上，然後愉快地同下，留下大野狼在籠子裡哀號）

可以附帶一提的是：一個戲的名字很重要，尤其是兒童劇，更要有趣，

才能吸引他們來看。《小狐狸 +−×÷ 大野狼》的劇名是我和導演共同激發出來的。在決定劇名後編劇還必須重寫主題歌。把「+−×÷」四個數學符號編進全劇結束的歌中去，增加趣味。歌詞如下：（附註：這首歌應有專人譜曲，在演出形式上可以耍點花招：歌詞中提到 +−×÷ 時演員不要發聲，由小朋友觀眾來說／唱，演員則用肢體動作和以不同顏色製成的 +−×÷ 符號的道具，來與小朋友的聲音配合，使臺上臺下形成「形／聲合奏」的整體，做為全劇的結尾。）

小朋友／大朋友／老朋友／
讓我們／一起來／想一想／
那樣的／行為／該＋許？／
那樣的／行為／該÷去？／
那樣的／動物／該＋許？／
那樣的／動物／該÷去？／／

小烏鴉／報警／成績＋／
該不該／變×／黃鸝鳥？／
小狐狸／認錯／＋改過／
免÷了／處罰／好不好？／
大野狼／兇惡／×本性／
要斬÷／還是／該坐牢？／／

小朋友／大朋友／老朋友／
是什麼／力量／什麼人？／
造×那／×群的／流浪狗？／
我們要／怎樣／去＋−？／

　　　　我們該／怎樣／去×÷？／

　　　　世界／才會／×樂土？／

　　　　世界／才會／×樂土？／／

（此劇於 1997 年 12 月 19 日在臺北市中央日報禮堂首演，然後巡迴臺灣中南部。）

　　以上關於兒童劇場的各點原則，多是兒童劇場的專書中沒有討論到的。或許專家們認為這些原則只是「常識」，但是實際上是常常被疏忽的要義。特整理出來供對兒童劇場有興趣者（不只是兒童劇場的工作者）參考。

## 參考及推薦書目

李涵主編，《中國兒童戲劇史》，北京：中國戲劇出版社，2003。

李曼瑰等著，《兒童／青少年戲劇指導手冊》，臺北：臺北市政府教育局，1983。收錄有 20 篇關於兒童戲劇的編、導、演員訓練、舞臺技術、演出行政的論文，以及附錄兒童劇劇本目錄和四個兒童劇劇本。

吳靜琍、紀家琳編，《國民中小學戲劇教育國際學術研討會論文集》，臺北：臺灣教育藝術館，2002。

林淑英主編，《兒童文學研究（二）：戲劇專集》，臺北：臺北市國語實驗小學，1990。

區曼玲譯，《戲劇遊戲指導手冊》 (Viola Spolin, *Theatre Games for the Classroom: A Teacher's Handbook*)，臺北：書林書局，1998。

張志瑜，《兒童京劇劇本創作：兼談基本理念》，2004 年中國文化大學藝術學院碩士論文。

張曉華，《創造性戲劇原理與實作》，臺北：黎明文化事業，1996。

黃美序等著，《藝術欣賞課程教師手冊──中學戲劇篇》，臺北：藝術館，2000。本書有實例解說兒童戲劇的劇本改編、導演、設計的藝術與實務。

賈亦棣編著，《臺北市兒童劇展歷屆評論集》，臺北：中國戲劇藝術中心，1981。

楊國樞等編著，《中國兒童行為的發展》，臺北：環宇出版社，1973。

鄭明進主編，《認識兒童戲劇》，臺北：中華民國兒童文學學會，1988。

鄭黛瓊等著，《藝術欣賞課程教師手冊——幼兒戲劇篇》，臺北：藝術館，1998。

——，《藝術欣賞課程教師手冊——國小戲劇篇》，臺北：藝術館，1999。

鄭耀蒙主編，《青少年兒童戲劇指導手冊》，臺北：臺北市政府教育局，1983。

鍾傳幸，《森林七矮人》，臺北：辜公亮基金會，2001，頁 159–160。

《資賦優異兒童教育實驗研究報告》，臺北：臺北市立師專特殊教育中心，1980。

Davis, Jed H. and Evans, Mary Jane. *Theatre, Children, and Youth.* New Orleaans: Aanchorage Press Inc., 1982.

Goldberg, Moses. *Children's Theatre: A Philosophy and a Method.* New Jersey: Prentice -Hall Inc., 1974.

King, Nancy. *Giving Form to Feeling.* New York: Drama Book Specialists (publishers), 1975.

MacCaslin, Nellie. *Creative Drama in the Classroom and Beyond.* 6th edition. White Plains, N. Y.: Longman, 1996.

# 教育劇場的要義

## 什麼是教育劇場？

「教育劇場」的英文為 Educational theatre。美國學者施羅爾 (Lowell Swortzell) 說：

> 簡單地說，這是以中、小學及社區觀眾為對象、有特定教育目的的劇場，它較常處理的題材為當代的家庭與社會問題，也可以設計來幫助學校中的課程教學。但是，最常見的是用來處理我們急切關懷的問題，例如兒童虐待、吸毒、歧見、種族問題、性別歧視、住屋、勞資關係、權力與公正、生態、愛滋病等。也可以從歷史中取材設計，使我們更了解文化遺產和歷史事件的關係。在每個設計中都應去說服觀眾：人類的行為與制度是由社會活動所形成，而社會活動是可以改變的。（《安公子，安否？》節目手冊）

這段話包括兩種不同性質的「教育劇場」，就是所謂的 Drama in Education（DIE 或 D.I.E.）和 Theatre in Education（TIE 或 T.I.E.）。有人將 TIE 中譯為「教習劇場」或「教育劇坊」。但是根據施羅爾和其他學者專家的解釋，DIE 是 school 內的教學性活動（在英文中 school 專指中、小學）；TIE 雖然也可以用來輔助校園內的教學，但不限於教學，最常見的是用來

模擬真實的家庭、社會、文化中兩難的切身情境,以尋求解決難題的方案。簡單地說:DIE 純粹是學校中輔助教學的一種方法,而 TIE 的功能則廣大得多,並且在實踐時有「工作坊」的特質。所以,建議做如下的中譯:

教育劇場 (Educational Theatre): a.教學戲劇 (Drama in Education)

b.教育劇坊 (Theatre in Education)

「教育劇坊」的概念最先於 1965 年產生於英國,很快被許多英語國家所吸收、使用。它與「兒童劇場」(Children's Theatre) 的根本區別是:在「兒童劇場」中,兒童是被動地觀賞演出。在「教學戲劇」和「教育劇坊」中,參與者像是病人同時也像是醫生,一方面要去認識和了解問題,有點像是醫生看病,要望、聞、問、切,去發現病因,找出治病的方法;一方面要配合醫生的處方和導引,接受治療,去病健身。下面我們來看看一些重要的實施方法與功能。

在以「教學戲劇」和「教育劇坊」做為教學方法時,企圖產生下述的功能:

a.經由改變兒童對待事物的態度而誘發行為的改變,

b.激發兒童智能上的好奇心,

c.引發兒童對某一題目或問題的追索。(Nellie MacCaslin, p. 330)

## 教育劇場方法簡介

現在先將一些常見名詞簡介一下,方便行文:

A.身歷法 (simulation)──學生經由「角色扮演」、實地觀摩、實際演練等活動去體會情境。

B.編集法 (anthology)──收集各種相關資料,經討論、整理,編成劇本。

在「教學戲劇」和「教育劇坊」的教學工作坊中,常用的方法或技巧

有：

1. 「角色扮演」(Role-Play)──參與的學生選擇劇中某角色，經由扮演來體驗該角色的個性特徵及在劇情發展中與其他角色的關係與功能等等。

2. 「教師角色扮演」(Teacher-in-Role)──在 TIE 做為輔助教學用時，演員或教師需身兼引導者及關鍵角色的雙重身分，來進行引導工作。如果由有戲劇經驗的教師兼任演員時，稱為「教師／引導者」(Teacher-Leader)；如由有教學經驗的演員兼任教師時，稱為「演員／教師」(Actor-Teacher)。即是說：

   a.為了鼓勵或協助學生，教師可以用「引導者」身分用口頭建議、暗示、詢問、或提示 (Side-Coaching) 等方式，幫助角色思考，使劇情順利發展。

   b.教師也可以視需要由主持人身分（引導者）暫時變成劇中某一特定角色 (role)，幫助推動劇情之發展。

3. 「角色互換」(Role-Exchange)──甲、乙兩角色的扮演人互換角色，以體會對方的思考模式、心情及處境，來加深體驗。

4. 「分組」(Parallel Work)──同時段內將學生分組，如 2 人、3 人、4 人一組，以充分利用時間並增加練習機會。

5. 「即興創作」(Improvisation)──角色根據既定之劇情大綱及行動，集體創作場景、動作及對話等。最好從片段情節開始。

6. 「集體畫圖」 (Collective Drawing)──參與者用文字或圖解共同完成一幅圖畫或文字說明，將他們的看法、收集到的資料等等與大家分享；此方法也可以用來表達合成的意念或情境。

7. 「定格畫面」、「情境畫面」、或「人體雕塑」(Tableau、Still-Image、或 Body-Sculpture） ──參與者構成定格畫面以表達某種意念、物體或情境「鏡頭」（即「靜止動作」）。可以做為「即興創作」及戲劇

排練中的方法之一，通常選擇戲劇行動中關鍵性或有困難的場面來做，因為定格畫面比較容易「修改」而達到較理想的呈現形式。

8. 「坐針氈」(Hot-Seating)——在 TIE 演出時劇情進行到某一段落時，觀眾可以叫表演「暫停」，指定某一演員以角色身分回答觀眾對他提出的質詢，剖析其內心世界及行為動機等。也可以做為教學活動中加深學生對角色了解、體會的方法。

9. 「論壇劇場」(Forum-Theatre)——在 TIE 的演出中，觀眾可以在關鍵時刻「叫停」，與角色進行「對話」。也可以在「教學」活動中將學生分組，一組展示某一情境時，另一組在旁觀察，在有疑問時打斷或定格正在進行的劇情，插入「角色互換」或「坐針氈」，做變更情境的活動，來加強劇情或戲劇效果。

下面另以表列方式對照 DIE 和 TIE 二者做為教學方法時的基本異同：

<table>
<tr><td colspan="2"></td><td>教學戲劇 (DIE)</td><td>教育劇坊 (TIE)</td></tr>
<tr><td rowspan="5">共通性</td><td colspan="3">老師只「誘導」或「引導」而不「教導」學生。</td></tr>
<tr><td colspan="3">內容似一般教程處理，由單元系列組成。各單元皆設定教學目標，並必須有連續性和進階性。</td></tr>
<tr><td colspan="3">著重學習過程而非結果。換言之，學習行為是在戲劇活動的過程中進行。結束時若有成果展示的機會，也只是附加價值，而非重點。</td></tr>
<tr><td colspan="3">偏重戲劇之教學功能而非娛樂功能。換言之，戲劇成為學習創作的工具，或用以加強文學、歷史、語言等學科之了解與學習效果。</td></tr>
<tr><td colspan="3">活動結束之後，都必須有問答及檢討時段，以檢視學生所學得之內容、目標達成率、個別感受、及反應等。</td></tr>
<tr><td rowspan="2">相異性</td><td colspan="2">都在學校的教室內進行。</td><td>不一定在教室內進行。也可以在公園、社區活動中心、教堂、廟宇、藝廊、圖書館、博物館、古蹟地等。</td></tr>
<tr><td colspan="2">由一位教師擔任「教師／引導者」，主持並掌控活動的進行。他通常是學校編制內修過戲劇課程的教師，或外聘具戲劇教學資格之教師。</td><td>由多位「演員／教師」（劇團演員兼具教師資格者、或有戲劇教學經驗之教師）分組主持。</td></tr>
</table>

| | |
|---|---|
| 學生應全數全程參與活動。在引導者的引導下，選擇一中心主題，按部就班，集體創作一段或數段情境，包含動作、對白、衝突、及解決衝突之方法，並串聯成完整之劇情。如作觀摩演出，需較長時日。 | 由「演員／教師」先演出預先製作好的一場戲，彷如小型兒童劇場的演出，邀請學生參與特定之項目或片段，整個活動可在 2～3 小時內結束。 |
| 活動結束時多半會形成完整的一齣戲，達成某種結局或結論。 | 僅提出多種結局的可能性及後果，而不選擇做出明確的結局／結論。亦即有多種或開放的結局。 |

（上表根據《藝術欣賞課程教師手冊——中學戲劇篇》頁 56–57 資料整理、補充。）

接下去我想簡單記錄一次「教育劇坊」和「教學戲劇」工作坊的實施情形，以為有興趣者的初步參考。

# 教育劇坊工作坊紀實

臺灣早就有少數學者出國學習教育劇場，但是在國內舉辦的第一次「教育劇場工作坊」是在 1992 年 12 月 12～30 日，由中華戲劇學會主辦，文建會、教育部、婦聯會、國家戲劇院贊助。茲將工作坊全部過程簡介於下。

「工作坊」分三部分：公開講座，劇本創作與排練，演出。講座和劇本創作及排練相輔相成，但是為了行文上的方便，只能分開介紹。

## 講　座

第一場：〈教育性劇場／戲劇概論〉——簡介西方教育劇場的發展情形、演出場地、和一些基本理論，並回答聽眾問題。

第二場：〈課堂劇及教育劇場團體簡介〉——介紹英、美一些著名的教育劇場演出團體，並以幾個劇本為例說明演出形式、編撰故事和即興發展的方法，做為在「工作坊」中進行劇本創作與排練時的重要

參考。

第三場：〈劇本與教育劇場〉──舉例討論不同種類劇本的特點，如原創劇本、改編劇本、紀錄性劇本、地方性歷史劇、專為教育劇場編寫的劇本等。編劇有時候只是將導演和演員共同發展出來的素材「加工」，形成有機的戲劇建構；也有編劇依指定題材單獨完成的劇本。但是不論是那一類，教育劇場的劇本在本質上不會有「定本」，演出者應視地區、觀眾、時間的不同做適當的內容調整，使之更能與觀眾產生互動的教育功能。最後介紹一些重要的參考書。

第四場：〈工作坊的發展步驟 I〉──以實例說明如何決定每次的題材或題目，如何搜集資料，如何形成劇本等，並由參加工作坊的部分學員做抽樣式的現場練習。

第五場：〈工作坊的發展步驟 II〉──繼第四場說明劇團和學校合作時的發展步驟：

　ⅰ.演員先到學校和老師溝通、或訓練老師如何與演員配合。

　ⅱ.劇團到上述學校演出（觀眾最好 50～60 人）。

　ⅲ.演出後老師在課堂上依演出內容與學生討論，視需要進一步收集資料、扮演、或透過藝術與文學性的創作嘗試（如圖畫、寫作），使學生對劇中的問題產生更深、更廣的興趣與了解。

　ⅳ.演員回學校和學生共同做半天活動，進一步啟導學生相關智識及經驗。

　ⅴ.共同對整個工作進行總評估，做為以後參考。

演出不能沒有經費，這一場中也約略地談到如何募集經費的問題。

# 劇本創作與排練

共十個晚上，每晚三小時。第一步應該是選擇題材，由全體參與者共

同討論完成，通常約需一週左右時間。那次因為時間不夠，事先由籌劃小組商定，以當時頗為嚴重的青少年吸安非他命問題為探討中心，並定劇名為《安公子，安否？》，現場只做練習式的題材選擇的討論。整個工作坊進行的方式是每晚由南茜 (Nancy Swortzell) 帶領學員由不同方式的暖身運動和節奏練習開始，然後做看似沒有關連的許多即興式練習，其實是她計劃中的劇情片段；羅爾 (Lowell Swortzell) 在一旁記錄、整理，慢慢形成劇本。因為兩人都不會中文，學員們的英文也不足以直接和他們溝通，現場還有兩個人擔任翻譯的工作。下面是十個晚上的工作重點：

## 第一晚 (12／12)

1. 用自我介紹的方式來認識新朋友。
2. 兩人一組（假定為 A、B），互相說一個他／她的朋友對某件東西或事情「上癮」的故事，然後 B 將 A 對他／她說的事說給大家聽（原來「說」的人 A 可以在一邊補充或更正）。（以上 1、2 兩種練習的目的之一在培養相互認識、合作、信賴等關係，使大家融成一個「整體」[ensemble]。）（這些應該也有「淨心」、「暖心」的作用——就是清除雜念、集中注意、建立關係。這方法可以用於任何類型的劇場。）
3. 依學員們某種相同因素（如出生月分、鞋子大小等）分組，每組構成一個家庭，輪流做「人體雕塑」呈現對比性的「情境畫面」(tableau)（如「幸福家庭」與「不和睦家庭」的對比），由其他各組來「猜」畫面的意義，並提出評論和建議。(此練習開始誘導學員以「身體語言」來表達思想，並進入「吸安」問題。)

## 第二晚 (12／13)

1. 全體學員手拉手聯成一條「長繩」，然後移動穿越「打結」，當結越

來越多繩子緊得不能再緊時，開始「解結」，恢復最初的樣子。（應屬形成整體和暖身的方法之一。）

2. 壁上人物——在牆上掛了兩張人像，一個代表「吸安者」、另一個代表「非吸安者」，由學員在邊上寫上吸安者各種吸毒的成因，非吸安者拒絕吸毒的理由等等。（為「集體即興創作」的方法之一，負責編劇的羅爾便記下他要的部分。）

## 第三晚 (12／14)

1. 團體信賴練習。（另一種合作及暖身練習。）

2. 三人即興——販毒者用很多方法誘惑青少年吸毒。

3. 全體學員分別組成四個家庭，並確定人物姓名及扮演角色（如父母子女）。

4. 南茜在每個家庭裡暗中指定一個人扮演「問題角色」（如吸毒者、毒販；其他家庭成員並不知道），正式開始將各家「導入」吸安問題。

## 第四晚 (12／15)

1. 放映教育劇場紀錄影帶（敘述一個美國黑人逃往英國去追求自由的經過），做為學員們的參考。影片內容分三部分：劇本演出、學生觀後討論、演員回校和學生共同討論跟劇中呈現情節相關的問題。

2. 「坐針氈」(Hot-Seating) 練習——由每家「角色」（即「人物」）之一（由「觀眾」指定或自動出來），「以角色身分」坐在其他所有學員（即觀眾）面前，接受大家對他提出的各種問題或責難。如果「坐針氈」的是一個吸毒者，問題可能集中於他／她吸毒的原因；如果「坐針氈」的是吸毒者的父母，問題會逼問他／她為什麼不管？……同時都可能會被問到「現在準備怎麼辦？」等等。（這個練習的目的是使扮演的學員和其他學員能「設身處地」地去探索、了解吸安問題。）

## 第五晚 (12／16)

1. 四家分別繼續前一次的練習，仍用集體即興創作的方式進一步發掘問題。(例如父母發現子女可能吸毒而子女否認時，怎麼辦？)
2. 繼續用「坐針氈」的練習來發展角色。

## 第六晚 (12／17)

1. 放映《如何教導兒童編寫劇本》錄影帶。
2. 介紹並練習「論壇劇場」(Forum-Theatre)——進行分組表演——當某一組表演時其他三組學員代表觀眾，在某些關鍵性時刻（尤其是遇到兩難的困境時）打斷戲劇的進行（叫停），提出問題和建議另種做法（可能會改變情節的進行方向），演員依照建議來演一次（這次可以隨時叫停插入評論）；也可以用「角色互換」(Role-Exchange) 的方式（即由「提建議者」來替代原來的演員）進行演出。「論壇劇場」的目的在尋求事件的多層面意義和最可能實現的解決途徑。但是劇本的編導和表演必須妥善安排情境，「挑撥」觀眾加入討論，而又不會因觀眾的加入而脫離原來的戲劇建構。(關於「論壇劇場」的理論和實施方法，參閱 Augusto Boal, *Theatre of the Oppressed*，賴淑雅中譯本《被壓迫者劇場》，臺北：揚智文化，2000；簡介可參考《在那湧動的潮音中——教習劇場 TIE》，頁 24–32。)

## 第七晚 (12／18)

1. 各家成員寫出五個他們預期演出時觀眾可能會問的問題。
2. 尋求「希望」——練習如何幫助吸毒分子？(如向宗教、醫生、戒毒中心等單位求助。)
3. 「混亂」(chaos) 練習——練習各家因問題爆發而產生各種衝突，亂

成一片時，應如何處理？

## 第八晚 (12／19)

1. 重行練習第二晚做過的「打結／解結」。
2. 進階練習第一晚的「和睦家庭／不和睦家庭」的「情境定格畫面」。
3. 繼續尋求「希望」。

## 第九晚 (12／21)、第十晚 (12／22)

一邊排練，一邊修改各個家庭的劇本。

## 演　出

接下去因聖誕節休息幾天，然後正式開始排戲，於 29、30 日兩晚公演。演出時全劇分三段進行，四個家庭分別排在中間四面（下圖中 A, B, C, D 代表四個家庭位置），觀眾也分四組，每組面對一個家庭，圍著演員入座：

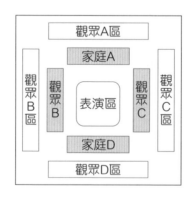

第一段：「和睦家庭」的假象。

第二段：四家均發現家裡有人吸毒，「和睦家庭」變成「不和睦家庭」。

第三段：尋求希望。

每一段演完時演員反身面向觀眾，依該段的情節和各區的觀眾展開對話。觀眾可以向劇中人物提出問題（例如問「戲」中的父母為什麼子女吸毒他會不知道？是不是他太不關心子女了？）或建議他們該怎樣做。觀眾或家庭成員也可以指定其中一人「坐針氈」，以「劇中人物身分」回答問題。

　　以上是那次「工作坊」的整個過程。下面我想敘述我在國外看到過的一次正式演出的情形。忘記是那個國家的劇團，戲的內容是：

## 第一段

　　演出一個巫婆搶走了村裡的一個美麗、可愛的小女孩，於是大家想辦法去救她。因為巫婆住在遠處的一座島上，他們請一個船長帶他們去。船長答應了，可是途中遇到巫婆作法引起的大風浪，船無法前進。怎麼辦呢？（於是停止演出，請臺下的小朋友觀眾一起想辦法。小觀眾們紛紛建議。）

## 第二段

　　「導演／老師」選了幾個建議，請演員和願意參加的小朋友觀眾一起依照建議演出。最後，採用建議之一使大家終於到達了巫婆住的島上，他們請巫婆放了小女孩，巫婆不肯。他們便仗著人多勢眾，試著用武力去搶，但是仍打不過法力高強的巫婆。

（戲再度停止，再請臺下的小朋友觀眾參與設法。）

## 第三段

　　「導演／老師」又選了幾個剛才觀眾的建議，再請演員和小朋友依照建議演出，但是結果還是無法從巫婆那裡奪回小女孩。

（於是「導演／老師」用問題引導小朋友。記得最後一個引導問題是：巫婆為什麼會搶走小女孩？小朋友紛紛搶答，一個小朋友說：「巫婆可能很寂寞，所以要搶那個小女孩作伴。」由此引出「大家去和巫婆做朋友」的解

救辦法。）

## 第四段

戲採取「大家去和巫婆做朋友」的辦法繼續演出，終於得到巫婆的歡心，全劇在皆大歡喜中結束。

無論就劇情結構或教育目標說，那是一場非常值得參考的成功演出。

## 提示大綱

以下為一些大綱性的提示，來補充和複習「教學戲劇」和「教育劇坊」的要點。

| | DIE | TIE（做為教學工具） | TIE（做為社會活動） |
|---|---|---|---|
| 目的與功能 | 引導學生從活動中去了解／體驗文學、藝術、語言、歷史、文化、真人真事……加強學習效果<br>培養學生互助、合作、鑑賞、自我表達能力等等 | 同 DIE | 引發社會大眾、社區居民等對文化歷史事件、社會問題之關懷、重視、與尋求解決途徑 |
| 對象 | 中、小學生 | 中、小學生 | 社會大眾、社區居民 |
| 執行者 | 教師／引導者 | 演員／教師 | TIE 專業劇團 |
| 常用方法 | 集體圖畫、定格（情境）畫面、角色扮演、角色互換等 | 集體圖畫、定格（情境）畫面、角色扮演、角色互換、教師入戲、坐針氈、論壇劇場等 | 做工作坊時——同 TIE<br>正式演出——在演出片段間做坐針氈、論壇劇場等 |
| 工作步驟 | 1.教師選定題目<br>2.帶領學生熟悉內容<br>3.指導學生收集課本外之相關資料<br>4.分享資料、心得<br>5.集體討論<br>6.做定格畫面、即興創作 | 1. TIE 團員與學校教師共同決定題目<br>2.由 TIE 劇團完成劇本之編、製及相關教材和練習<br>3.到學校演出，並引導學生參與預先設計部 | 1.與相關之社區居民或團體共同擬定題目<br>2.收集資料（包括請益專家學者）<br>3.編劇、排練、完成作品<br>4.到預定地演出——通常分段演出，將觀眾逐步 |

| | | |
|---|---|---|
| 7.整理資料、撰寫劇本<br>8.試演、討論、修改劇本,由初稿、二稿……至定稿<br>9.觀摩演出,與其他教師、學生、家長、教育人士分享經驗 | 分的活動<br>4.學校老師帶領學生做預先設計之相關活動<br>5.準備完成後 TIE 團員返校和學生做進階活動,如共同展演片段,及輔導、解說等 | 引導到問題的核心<br>5.經由坐針氈、論壇劇場等方法引導觀眾參與探討,尋求解決途徑 |

附註: 1.在做 DIE 和 TIE 工作坊時,每次開始前應有和緩的「暖身運動」(warm-up exercises),不宜做激烈活動。通常最好由呼吸運動開始,摒除雜念,而達到「淨心」的效果,然後進行肢體、聲音、鏡子練習、信賴練習、想像力練習、情境雕塑等等。

2.練習性的 DIE 和 TIE 工作坊都只是訓練工作人員的示範活動,並非實際的情形。正式演出的 TIE 也不一定會產生立即的預期效果,視問題性質、製作及演出之品質等許多相關因素而定。

3.像所有的戲劇活動,DIE 和 TIE 的工作者,都必須自問下列幾個問題(一共五個 W):a.創作對象是誰 (for whom)? b.創作目的何在 (for what)? c.在何時、何地演出 (when, where)? d.如何完成作品 (how)?

# 最後的插曲

行文至此,某些讀者可能覺得「教學戲劇」、「教育劇坊」和「創造性戲劇」好像有些地方都差不多。沒有錯,它們不都是教育劇場嗎?不過,很明顯的,它們也有許多不同的特性——或者說,它們各有各的任務中心。希望下述簡單的區分,能有助釋疑:

1. 「創造性戲劇」——多用於幼童和小學低年級學生,老師是「導師」,是比較高高在上的指導者,教導學童以即興集體創作方式來自編、自導、自演。有點像「扮家家酒」;不同處是「創造性戲劇」是老師依特定教學目標設計帶領兒童玩遊戲,但自己不扮演任何劇中角色,最後常沒有對「演出」部分的共同檢討。

2. 「教學戲劇」——適用較高年級,範圍也比較廣。在「教學戲劇」中老師的身分除是老師外、同時是「引導者」。演出後有檢討活動。

3. 「教育劇坊」——用於輔助教學時，由劇團「演員／教師」主導；
做為社會或社區活動時，由「專業劇團」演出，引導觀眾參與來共
同探討各種生活與社會問題，如我們在上面所舉的「吸毒問題」。

4. 當然，所有的戲劇演出或活動都有「載道」的功能。但是，一般的
戲劇活動或演出以娛樂大眾為主；而在「教育劇場」中，則以教育
為主，娛樂只是必要的佐料。

現在，親愛的讀者／觀眾，這一階段的「戲劇鄉之旅」結束了，如果
你還有興趣，請依下列書目中選擇相關的書籍進一步探討。

## 推薦書目

黃美序等著，《藝術欣賞課程教師手冊——中學戲劇篇》，臺北：藝術館，2000。

蔡奇璋、許瑞芳編著，《在那湧動的潮音中——教習劇場 TIE》，臺北：揚智文化，2001。

賴淑雅譯，《被壓迫者劇場》(Boal, Augusto. *Theatre of the Oppressed*)，臺北：揚智文化，2000。

Boal, Augusto. *Theatre of the Oppressed*. English trans. by Charles A. McBride and Maria-Odilia Leal McBride. New York: Theatre Communications Group. 4th print, 1995.

Landy, Robert J. *Handbook of Educational Drama and Theatre*. Connecticut: Greenwood Press, 1982.

MacCaslin, Nellie. *Creative Drama in the Classroom and Beyond*. White Plains, N. Y.: Longman, 1996.

O'Toole, John. *Theatre in Education*. London: Hodder & Stoughton, 1976.

Swortzell, Lowell. *International Guide to Children's Theatre and Education Theatre*. Connecticut: Greenwood Press, 1990.

第三部

編、導、演的門徑

# 如何處理劇本

要演出一齣戲，必須要先有劇本，漸後要有導演、演員、設計人員、行政人員等等。不論你是負責那類工作，都必須好好地先了解劇本的內容、主題、有些什麼特點。所以我們先來談談閱讀劇本的方法。

## 閱讀方法

最好看一遍以上──第一次快速閱讀，只要注意主要內容在說什麼就可以了。

從第二次開始細讀，開始思考引人注意、興趣、或困擾……的片段、細節。

必要的話，可以回去看看特別有趣或困擾的片段、細節。然後對整個作品加以思考、分析。

## 思考方式（自我問答）

1. 喜歡或不喜歡這個作品？
2. 為什麼喜歡或不喜歡？（這點非常重要，可以是任何個人的理由。）
3. 人物 (characters) 關係的安排好不好？例如將他們放在一起是否很自然？合理？
4. **人物的描寫**如何？例如你覺得故事中的人物是不是日常生活中可以看到

的？他們有沒有給人真實的生命感？他們有沒有值得我們學習或批判的特性？還是太普通了引不起什麼興趣？

5. **故事發生的時間、地點**是否恰當？就是人物出現的地方是否適合？對故事的發生有沒有幫助？是否發生在別的場所會增加故事的意義或趣味？……例如有些事不會在大白天、大庭廣眾下發生，有些事通常只會在夜深人靜的小房間內出現。

6. 作者的文字技巧（文筆）如何？例如文字有沒有趣味？是否流暢、易讀、上口？有沒有象徵作用？有沒有「言外之音」？對人物、事件的描寫是否傳神？有沒有心理描寫？是否有什麼感人的地方？……

## 記錄心得、感想、疑問

可以寫在原文邊上，對面空頁上，或另外本子上。（最好用鉛筆記，方便修改。）這些心得和感想將是你導、演、設計、宣傳的重要依據。

如果你對那部分有不太明白的地方，亟須去查閱相關資料、或向專家請教、討論──專家指與戲劇內容相關之學識淵博、相關生活經驗豐富的人士，或實地考察、學習。別以為觀眾可能不會去關心這些問題而馬馬虎虎應付了事。

# 淺說編劇

雖然在二十世紀中後期出現過「不要劇作家」或「不要劇本」的吼叫聲，但是真正能完全丟開劇本的導演和劇場可以說是少之又少。劇本還是劇場生命的主要創造者。所以有人說：劇本為戲劇之本。也即是說：不論我們演出已經出版的名家作品，請專人編寫，甚至是集體創作，都是要先有一個劇本。下面我們將約略地談談編寫劇本的一些基本原則，以為有志嘗試者一個參考。

## 編劇從何入手？

先說幾句閒話：在「2004 兩岸戲劇教育教學研討會」中，幾位學者在談編劇教學時多認為：「編劇技術」可以教，但是「藝術」的部分不能教。似乎也不盡然。多年前我在外文研究所試開過編劇課（一學期、每週三小時），目的當然不是妄想培養劇作家，而是希望透過創作的經驗使學生在閱讀和分析劇本時能更深入作品。結果學生的反應證實了開課的期待。這表示欣賞的能力是可以培養的；欣賞力應屬藝術的範疇，那麼，編劇「藝術」就不是完全不能教──或者說「培養」了。

言歸正傳。坊間購買得到談「編劇方法」的書都差不多，也都有不同的參考價值。不過，這一章不想去歸納它們的論理，而是介紹一些在坊間「編劇方法」這類書本中沒有注意的、我個人在劇本寫作和編劇教學中的體驗，供有興趣學習編劇者的入門參考。

　　首先，當我們想以劇本的形式來表達我們的所感、所思、所得時，必須先自問下面幾個問題：

1. **我為什麼要寫這個戲？或者說：我的中心思想或目標是什麼，我想跟讀者／觀眾分享什麼？**——沒有目的或中心意旨的行動是不太可能產生力量而達到完善的結果的。所以在開始撰寫一個劇本時，必須要先弄明白自己的興趣或創作動機——我為什麼要做這件事？如果受「現成故事」的吸引去寫，也必須問：這個故事中有什麼因素使我感動？我為什麼——或者有什麼發現、感受——要跟別人分享？**如果自己對這一個題材都「無動於衷」，怎麼可能寫出感人的作品？**進一步的考慮是：**純粹為娛樂觀眾也未始不可，但是如果在娛樂之外能多給讀者／觀眾一點點「營養」，不是更好嗎？**

2. **我要如何表達？我要跟誰分享？**——**如果我們能做到雅俗共賞、老少皆宜，那當然是最理想的情形。**例如當我們想以小學生或者大學生為主要接收對象時，用字用語、敘述方式、文字意象等等的選擇，必須要採取不同的設計，才能有效地完成表達。因為小學生與大學生的心智、生活體驗、說話方式和用語等都有差異。
   **表達的方法千變萬化，簡單地說是「應用之妙在乎一心」**，劇作家的心要能透視或照見全部素材、和連接素材的「慧絲」（或慧思），才能完成他的創意。沒有表達創意的功力與方法，不論多麼好的思想都不能「轉化」為好的藝術品，只能胎死腹中。**而表達功力的養成是生活的累積**，絕對無法速成。所以，學編劇不是只在戲劇中耕耘就能成功；而必須多看、多讀、多體嘗真實生活的泥土，多吸取生活源泉的營養，從整個文化中去發掘與溶匯生命的根、枝、花、果。在肯定自己的中心思想、意象和表達形式後，應該進行第二步工作。

3. **決定事件發生的時、空，並且把空間簡單地畫出來。**例如場景為一間客廳，我們非但要有客廳中主要傢俱的大概放置位置，還必須將

進出的門戶在那裡、通往什麼地方一起畫出來。換句話說：最好能繪出整棟房子的平面圖、以及對外交通的方向等，將來就不會將人物的上下場方向弄亂了。（最好能用 1/50 的比例來畫。）

4. **為劇中主要人物（也就是「立體人物」）編寫「傳記」，不要邊寫劇本邊想，那樣很可能會事倍功不到半。傳記內容最好包括下列各項：**

年齡　　　語言能力　　　教育程度　　　宗教信仰　　　父母親友

童年　　　待人態度　　　社會地位　　　工作情形　　　經濟現狀

野心　　　想像力　　　　理解力　　　　人生目標（主要、次要）

體能（包括身高、體重、視力、聽力、習慣動作等）

阻力（包括過去的、現在的、將來可能遇到的主要、次要各種阻力）

其他你認為在劇情發展中可能產生影響的因素。

當你完成人物傳記後，你對這些人物才有認識，才能安排他們的言行、與相互作用或關係，他們的行動才會自然、合理，才能在你的戲中顯得有聲、有色、有戲。（假如在寫作過程中你發現更好的中心和形式，當然可以修改原計劃，甚或全部從頭再來。）

現在，我們可以著手「編劇」的工作了。首先要依循在劇本賞析部分介紹過的緣起、變承、衝突、逆轉、匯合，草擬出劇情的發展路線和起伏節奏。雖然並不是所有的戲都必須有起、承、轉、合，必須有鮮明的人物性格，但是在初練編劇的人來說，除非你是天才，開始時按部就班比較不會誤入歧途、走火入魔，發現寫不下去了要從頭再來。

剛剛開始創作的人常常會覺得找不到好題材，有時候找到了又無法肯定好不好。俗話說：戲如人生，戲劇可以直接從真實生活取材，也可以改編歷史、軼事、傳記、小說、神話、典故等等前人的作品。假定現在我們已經決定寫什麼，接下去的第一個問題時常是：情節的「主峰」（主線）是什麼？如何設計「眾峰環抱」（用什麼副線）來烘托主峰？

　　下面我想用自己編寫的《木板床與席夢思》為例，說明素材（故事）的取得和寫作發展的情形。這個戲萌芽於一則笑話（我早期的好幾個戲都是從小時候聽來或看過的小笑話發展而成。在談編劇和下一章談導演藝術時我選擇用自己已經出版的作品為例，因為我比較了解自己的創作過程），這個笑話的大意是：

　　有兩個好朋友，一個是獵人，一個是農夫。有一天農夫對獵人說：打獵好危險啊，我看你還是跟我一樣去種田吧。獵人沒有反應。過了幾天他們又見面了，農夫繼續勸他的朋友改行，並且說：你知道你父親是怎麼死的嗎？獵人回答說：是被老虎咬死的。農夫又說：你記得你祖父是怎麼死的嗎？獵人說：也是被猛獸咬死的啊。於是農夫說：你看，打獵多危險啊！獵人想了一下說：那你父親是怎麼死的呢？農夫得意地說：死在家裡床上啊！獵人問：那你祖父呢？農夫說：當然也是死在家裡床上，壽終正寢啊！獵人想了一下，然後有點困惑地說：那你晚上都睡在什麼地方？農夫說：當然睡在床上啊！獵人非常驚訝地說：奇怪，你怎麼還敢睡在床上？！

　　多年來我只是覺得這則笑話很有趣。直到有一天我在埃及參觀開羅博物館，看到古代法老的床只是幾片木板時，突然，這個笑話在我腦際重現。於是，法老的木板床和笑話中的床產生了一種化學變化。這個化學變化在以後的日子裡和另外的一些「同性相吸」或「異性相斥」的新因素繼續混合、發酵，產生了一連串問題，如：古代和現代的生活到底那樣好？生與死的意義何在？現代化的都市生活還是簡樸農村的生活更適合人類？過慣現代奢侈生活的人可不可能回到簡樸的生活？語言的功能代表什麼？等等。這時，我開始「自問、自答」一些問題，然後確定一些基本原則：

　　1.我為什麼要寫這個素材？

答：我想跟愛思考人生意義的朋友分享這些問題。

2.我要如何表達？

答：我想這是一則寓言或象徵式的素材，其中的兩個人物只是一種符號，不太適宜用寫實劇的形式呈現。於是，我先將許多聯想加以結合，以床做為中心意象（主峰）：木板床代表從前簡樸的生活，席夢思代表現代舒服的生活；再將農夫變成獵人的表妹（並且早已搬到都市去住），增加愛情的因素，使人物間的關係複雜化和趣味化（群峰），分三幕（三段），來完成整個架構：

第一幕：表兄妹在鄉間相逢，表妹勸表兄一起去都市生活。在表兄接受她的邀請時結束第一幕。並且利用歌隊的演唱點出一些問題。

第二幕：透過獵人在都市中鬧的許多笑話，來暗諷現代都市生活的某些可笑的現象。如表妹帶獵人參觀都市動物園時遇到一群小學生，藉他們對籠中動物的不同態度，產生一些似是而非、似非而是的話題牽引讀者／觀眾去思考。

第三幕：場上只有一張床，表兄妹在搭建一個帳篷，然後獵人在搬塑膠盆栽，表妹在用鈔票貼帳篷和帳篷上的窗戶……最後帳篷倒下，一片死寂，只有時鐘仍在敲打，暗示物質生活的結果和時間的永恆延續……

除時空、背景、情節、戲劇行動以外，我同時試用語言的變化來加強人物和生活方式的演變：在第一幕中我採用詩化的語言來突顯鄉間生活的特質。第二幕以都市街道為場景，改用散文式的口語。第三幕中只有動作和一些聲音，沒有任何文字語言。簡單地說，**我試圖用形式來配合並加強內容含意。**

我沒有去寫「人物傳記」，因為我認為他們只是符號，所以我用上述的問題為中心去「虛擬」一些「人生共相」。（這不見得比傳記容易處理。）

# 改編方法示例(1)

　　接下去試以一個文學作品的極短篇來說明**改編／創作**時應該注意的其他要點。改編文學作品時我們可以選擇不同的重點，例如原作品中的情節、或人物、或寓意、或其他吸引我們的地方，做為我們改編／創作的中心。現在試以大家應該很熟悉的胡適的〈差不多先生傳〉為例。首先，我們一起來讀一下全文。

　　　　你知道中國最有名的人是誰？提起此人，人人皆曉，處處聞名。他姓差，名不多，是各省各縣各村人氏。你一定見過他，一定聽過別人談起他；差不多先生的名字，天天掛在大家的口頭，因為他是中國全國人的代表。

　　　　差不多先生的相貌，和你和我都差不多。他有一雙眼，但看得不很清楚；有兩隻耳朵，但聽得不很分明；有鼻子和嘴，但他對於氣味和口味都不很講究；他的腦子也不小，但他的記性卻不很精明，他的思想也不細密。

　　　　他常常說：「凡事只要差不多就好了。何必太精明呢？」

　　　　他小的時候，他媽媽叫他去買紅糖，他買了白糖回來。他媽罵他，他搖搖頭道：「紅糖同白糖，不是差不多嗎？」

　　　　他在學堂的時候，先生問他：「直隸省的西邊是那一省？」他說是陝西。先生說：「錯了。是山西，不是陝西。」他說：「陝西同山西，不是差不多嗎？」

　　　　後來他在一個錢鋪裡做夥計；他也會寫，也會算，只是總不會精細；十字常常寫成千字，千字常常寫成十字。掌櫃的生氣了，常常罵他，他只是笑嘻嘻地賠小心道：「千字比十字只多一小撇，不是

差不多嗎？」

有一天，他為了一件要緊的事，要搭火車到上海去，他從從容容地走到火車站，遲了兩分鐘，火車已開走了。他白瞪著眼，望著遠遠的火車上的煤煙，搖搖頭道：「只好明天再走了，今天走同明天走，也還差不多；可是火車公司未免太認真了。八點三十分開，同八點三十二分開，不是差不多嗎？」他一面說，一面慢慢地走回家，心裡總不很明白為什麼火車不肯等他兩分鐘。

有一天，他忽然得一急病，趕快叫家人去請東街的汪先生。那家人急急忙忙地跑過去，一時尋不著東街的汪大夫，卻把西街的牛醫王大夫請來了。差不多先生病在床上，知道尋錯了人；但病急了，身上痛苦，心裡焦急，等不得了，心裡想道：「好在王大夫同汪大夫也差不多，讓他試試看罷。」於是這位牛醫王大夫走近床前，用醫牛的法子給差不多先生治病。不上一點鐘，差不多先生就一命嗚呼了。

差不多先生差不多要死的時候，一口氣斷斷續續地說道：「活人同死人也差……差……差……不多，……凡事只要……差……差……不多……就……好了，……何……必……太……太認真呢？」他說完了這句格言，就絕了氣。

他死後，大家都很稱讚差不多先生樣樣事情看得破，想得通；大家都說他一生不肯認真，不肯算帳，不肯計較，真是一位有德行的人。於是大家給他取個死後的法號，叫他做「圓通大師」。

他的名譽越傳越遠，越久越大，無數無數的人，都學他的榜樣。於是人人都成了一個差不多先生。——然而中國從此就成了一個懶人國了。

接著我們要按部就班來整理我們的改編計劃了。這個作品的「立意」

很明白──「人人都成了一個差不多先生⋯⋯中國從此就成了一個懶人國了。」有相當強的寫實、諷刺的成分，形式上較近象徵性的寓言，作者用幽默兼諷刺的筆調來描述，頗有趣味，與《阿Q正傳》有異曲同工之妙，只是在篇幅上短了很多。文中對於差不多先生的相貌、視力、品味、記性、思想、個性等已經交代得非常清楚，整個情節也很清楚，不難依原場景和事件次序分為：

序　幕：場景──說故事的地方；　事件──作者對差不多先生的簡
　　　　　　　　　　　　　　　　　　　　　　介。

第一場：場景──家中某處；　　　事件──差不多先生小時候替媽
　　　　　　　　　　　　　　　　　　　　　媽去買錯糖。

第二場：場景──教室；　　　　　事件──差不多先生上學時鬧笑
　　　　　　　　　　　　　　　　　　　　　話。

第三場：場景──錢鋪；　　　　　事件──差不多先生寫錯帳。

第四場：場景──火車站；　　　　事件──差不多先生搭火車遲到。

第五場：場景──臥室；　　　　　事件──差不多先生生病時請錯
　　　　　　　　　　　　　　　　　　　　　大夫，死了。

尾　聲：場景──說故事的地方；　事件──作者對差不多先生一生
　　　　　　　　　　　　　　　　　　　　　的總評。

原小說選擇差不多先生的童年、求學、做事、搭火車和最後的病故幾個段落，用直線發展的次序來講述他的一生，段落分明。如果以★號的多寡代表人物錯誤行為的嚴重程度，也就是人物的行動可能產生的影響、後果和趣味，前後變化應該如下：

小差不多買錯糖★

小差不多在學校裡答錯問題★★（★）

差不多記錯帳★★★★

差不多誤時未搭上火車★★（★）

差不多請錯醫生送了命★★★★★

用我們介紹過的情節高潮的曲線來看，〈差不多先生傳〉中的行動變化，也很符合戲劇逐節升高的原則，所以可以不用改變次序了。

但是，如果再從場景的數量來看，在小說中用五個場景或更多都很容易處理。然而**以一個短短的舞臺劇來說，七場戲、六個場景，就太多了。**（因為換景非但需要時間，更會打斷演出時戲劇行動的連續感，非常不好。）這就是說：要想忠於〈差不多先生傳〉原著的「形式」和事件內容來將它「改編」成舞臺劇，因為場景多而短，恐怕只能產生一個非常簡單的小品，不會成為一個有趣的劇作。

所以，我們必須要想一下：有沒有別的方式？

**如果將它當做「故事來源」（素材）來進行，**應該會有較大的思考空間。我們可以「添料加工」，也可以重新「剪裁」。現在，我們的第一步工作是考慮如何減少場數和場景。這當然要從分析各場戲的行動與功能入手。在以上各場中，第三場目的在說明差不多沒有明確的數字概念，不難合併在第二場學堂的戲中。第四場戲其實也只是呈現差不多先生的時間概念，似乎也不值得「加以特寫」（並且，在火車站除售票員外應該還有些旅客，會增加演出的困難）。我們可以考慮讓小說的作者在戲中出現，成為「說書人」來做「串連」的功能，於情節的進展就更方便了。「說書人」更可以或唱、或誦，配上通俗的民謠曲調也可增加熱鬧和趣味。於是，我們可將戲集中為：童年、青少年、老年，行動應該會緊湊多了。現在我們從頭來重新思考「改寫」的步驟。

1.我在這個素材中看到什麼？

2.我想怎樣表達（或轉換）我在這個素材中看到的精神？

3.將它放在怎樣的時、空背景最好？

4.人物傳記要找出、或添加那些相關要素？

5.如何發展戲劇行動？

6.用什麼形式的語言？

根據我們以前對劇本結構的介紹，知道一齣戲的主要構成要素有情節、人物、人物的行動（言、行）、和戲劇語言四項。〈差不多先生傳〉在情節的安排上已經很好，所以我們就不必在這方面費神了。原來的人物有：說書人、差不多先生、差不多先生的媽媽、學堂老師、差不多先生的僕人、牛醫王大夫。除了上述這些人物以外，因為行動發生的地點有學堂，我們可以增加同學數人。我們還可以把差不多的爸爸也拉進來，讓「整個家庭來演出」，一方面可以增加戲的多樣趣味，同時也可以交代差不多先生的「差不多」習慣是怎麼「養成」的，來暗諷父母對子女的教育問題。這應該不會違背原著精神，而是加強原著的諷刺意圖。

還有一個值得思考的問題：劇名是否用原來的？原著用「先生」代表中國人，這在過去男權至高的社會中，應該是可以被大家接受的。但是現在男女平等，家庭教育父母都要負責了，所以似乎應刪掉「先生」兩字，將劇名改做中性的《差不多正傳》。現在我們來調整一下，全劇必需的人物應該有：

| | |
|---|---|
| 說書人 | 差不多 |
| 差不多的爸爸、媽媽 | 學堂老師 |
| 同學數人 | 差不多的僕人 |
| 牛醫王大夫 | |

接下來我們要列出人物的行動和行動發生的地點。假定我們以行動發生的地方做為分場的標準，可以分做如下五場：

序幕：說書人開場介紹差不多（可以是空舞臺）。

場一：廚房或客廳——媽媽叫差不多去買糖、差不多買錯了糖回來被媽媽罵。

場二：學堂（教室）——老師、同學、差不多等人上課討論問題，引發許多笑話。

場三：臥房──差不多臥病在床叫僕人（家人）去請大夫，牛醫王
　　　　大夫來替他治病，結果差不多一命嗚呼。

尾聲：說書人總結全劇精神（場景同序幕）。

雖然還是有五場戲，但是「序幕」和「尾聲」可以沒有場景。所以只要三
個景就可以了。

　　現在，我們要來考慮人物的語言了。〈差不多先生傳〉雖然是用所謂
「白話文」寫的，但是現在來看，有些用語還是太「文」了、或者是「過
時」了；同時在有些場中必須增加對白（如教室中老師學生間的對話）。很
明顯的，原著是一篇寓言性的諷刺小說，我們要將它改編成一齣諷刺短劇，
所以對白要保持諷刺的基調。諷刺語言的必要條件之一是要「適時適地」、
大家在用的「活語言」，並且最好能反映現實問題，才能顯示人物的特質與
真實感，所以不妨加進當代社會的病態，並將所有的地方名稱改為大家較
熟悉、親切的演出地地名（暫定為臺灣），應該更容易和觀眾產生共鳴。

# 改編方法示例(2)

　　接著我們要按部就班來整理我們的改編計劃了。這個作品的「立意」
很明白──「人人都成了一個差不多先生……中國從此就成了一個懶人國
了。」有相當強的寫實、諷刺的成分，形式上較近象徵性的寓言，作者用
幽默兼諷刺的筆調來描述，頗有趣味，與《阿Q正傳》有異曲同工之妙，
只是在篇幅上短了很多。文中對於差不多先生的相貌、視力、品味、記性、
思想、個性等已經交代得非常清楚，整個情節也很清楚，不難依場景和事
件次序分將原來的五場做一個簡單的區別，改為：

序　幕：場景──說故事的地方；　事件──作者對差不多先生的簡
　　　　　　　　　　　　　　　　　　　　　　　介。

第一場：場景──家中某處；　　　事件──差不多先生小時候替媽

媽去買錯糖。

第二場：場景——教室；　　事件——差不多先生上學時鬧笑
　　　　　　　　　　　　　　　話。

第三場：場景——錢鋪；　　　事件——差不多先生寫錯賬。

第四場：場景——火車站；　　事件——差不多先生搭火車遲到。

第五場：場景——臥室；　　　事件——差不多先生生病時請錯
　　　　　　　　　　　　　　　大夫，死了。

尾　聲：場景——說故事的地方；事件——作者對差不多先生一生
　　　　　　　　　　　　　　　的總評。

　　原小說選擇差不多先生的童年、求學、做事、搭火車和最後的病故幾個段落，用直線發展的次序來講述他的一生，段落分明。如果以★號的多寡代表人物錯誤行為的嚴重程度，也就是人物的行動可能產生的影響、後果和趣味，前後變化應該如下：

　　小差不多買錯糖★
　　小差不多在學校裡答錯問題★★
　　差不多記錯帳★★★★
　　差不多誤時未搭上火車★★（★）
　　差不多請錯醫生送了命★★★★★

用我們介紹過的情節高潮的曲線來看，〈差不多先生傳〉中的行動變化，也很符合戲劇逐節升高的原則，所以可以不用改變次序了。

　　但是，如果再從場景的數量來看，在小說中用五個場景或更多都很容易處理。然而以**一個短短的舞臺劇來說，七場戲、六個場景，就太多了。**（因為換景非但需要時間，更會打斷演出時戲劇行動的連續感，非常不好。）這就是說：要想忠於〈差不多先生傳〉原著的「形式」和事件內容來將它「改編」成舞臺劇，因為場景多而短，恐怕只能產生一個非常簡單的小品，不會成為一個趣味的劇作。

所以，我們必須要想一下：有沒有別的方式？

現在我們從頭來重新思考「改寫」的重點。

1. 我在這個素材中看到什麼？

2. 我想怎樣表達（或轉換）我在這個素材中看到的精神？

3. 將它放在怎樣的時、空背景最好？

4. 添加那些相關要素以增加「戲」味？

5. 用什麼形式的語言？

根據我們以前對劇本結構的介紹，知道一齣戲的主要構成要素有情節、人物、人物的行動（言、行）和戲劇語言四項。〈差不多先生傳〉在情節的安排上已經很好，所以我們就不必在這方面費神了。原來的人物有：說書人、差不多先生、差不多先生的媽媽、學堂老師、差不多先生的僕人、牛醫王大夫。除了上述這些人物以外，因為行動發生的地點有學堂，我們可以增加同學數人。我們還可以把差不多的爸爸也拉進來，讓整個家庭來「演出」，一方面可以增加戲的多樣趣味，同時也可以交代差不多先生的「差不多」習慣是怎麼「養成」的，來暗諷父母對子女的教育問題。這應該不會違背原著精神，而是加強原著的諷刺意圖。

還有一個值得思考的問題：劇名是否用原來的？原著用「先生」代表中國人，這在過去男權至高的社會中，應該是可以被大家接受的。但是現在男女平等，家庭教育父母都要負責了，所以似乎應刪掉「先生」兩字，將劇名改做中性的《差不多正傳》。現在我們來調整一下，全劇必需的人物應該有：

| | |
|---|---|
| 說書人 | 差不多 |
| 差不多的爸爸、媽媽 | 學堂老師 |
| 同學數人 | 差不多的僕人 |
| 牛醫王大夫 | |

接下來我們要列出人物的行動和行動發生的地點。假定我們以行動發

生的地方做為分場的標準，可以分做如下五場：

序幕：說書人開場介紹差不多（可以是空舞臺）。

場一：廚房或客廳——媽媽叫差不多去買糖、差不多買錯了糖回來
　　　被媽媽罵。

場二：學堂（教室）——老師、同學、差不多等人上課討論問題，
　　　引發許多笑話。

場三：臥房——差不多臥病在床叫僕人（家人）去請大夫，牛醫王
　　　大夫來替他治病，結果差不多一命嗚呼。

尾聲：說書人總結全劇精神（場景同序幕）。

雖然還是有五場戲，但是「序幕」和「尾聲」可以沒有場景。所以只要三
個景就可以了。

　　現在，我們要來考慮人物的語言了。〈差不多先生傳〉雖然是用所謂
「白話文」寫的，但是現在來看，有些用語還是太「文」了、或者是「過
時」了；同時在有些場中必須增加對白（如教室中老師學生間的對話）。很
明顯的，原著是一篇寓言性的諷刺小說，我們要將它改編成一齣諷刺短劇，
所以對白要保持諷刺的基調。諷刺語言的必要條件之一是要「適時適地的
活語言」——大家在用的語言，並且最好能反映現實問題，才能顯示人物
的特質與真實感，所以不妨加進當代社會的病態，並將所有的地方名稱改
為大家較熟悉、親切的演出地地名（暫定為臺灣），應該更容易和觀眾產生
共鳴。下面是我依上述條件改寫的短劇《差不多正傳》。

## 《差不多正傳》

時間：過去、現在、未來

地點：臺灣（或中國其他任何地方）

場景：詳各場

人物：說書人（或原作者胡適先生）

差不多——從小到老(可由不同演員扮演不同年齡的差不多)

差不多媽媽——簡稱「差媽媽」

差不多爸爸——簡稱「差爸爸」

課堂老師

學生——5~10 人

差不多的僕人——簡稱「僕人」

牛醫王大夫——一位「差不多」大夫

## 序幕

　　幕啟，燈光亮時說書人已經站在臺上。他可以出現在大幕前，或者聚光燈下，向觀眾點頭、微笑，然後開始說話。在其他人物上場時，他可以退往一方站在臺上，有時也可以退場，到他將要說話時再上來。他也可以幫工作人員佈景。(由導演決定。)

說書人：諸位觀眾知道我們臺灣最有名的人是誰嗎?媽祖?不對。關老爺?
　　　　也不對。(可加幾個演出地觀眾熟悉和有興趣的古代或當代名人)
　　　　阿 Q?有點接近了，他是阿 Q 的表親……
　　　　(接著改變語調，改用唱或誦)
　　　　提起此人人人知道，
　　　　提起此人人人叫好。
　　　　你也認識他，
　　　　我也認識他，
　　　　他也認識他，
　　　　他就是大家天天掛在嘴上
　　　　大名鼎鼎的差不多。
　　　　他長得像我、像他、也像你，
　　　　他啊，兩眼近視，兩耳重聽，

鼻子、嘴巴都不太靈；

他的腦袋雖不小，只是 IQ──平平。

他常對自己和別人說：

「凡事只要差不多，何必太精明。」

（稍頓）

當差不多還很小的時候，有一天他媽媽燒菜時發現沒有紅糖
了……

（說書人退到一邊，燈光淡出，轉入第一場）

### 第一場

場景：差不多家客廳。中央有一桌三椅，椅子放在桌子兩旁及背後。右後
　　　有一門通廚房，左下門通室外。

　　　燈亮時，差爸爸坐在左邊椅子上看報紙。差媽媽自「右上」上，看
　　　到差爸爸。

差媽媽：孩子的爸，你去買包紅糖好嗎？

差爸爸：做什麼？

差媽媽：給你和孩子做紅燒肉啊。

　　　（正在這時，小差不多跑進來）

差爸爸：喂，小傢伙，過來。

差不多：什麼事，爸爸？

差爸爸：替媽媽去買一包紅糖，乖孩子。

　　　（爸爸從口袋裡拿錢給小差不多，小差不多接錢，說「好」，自
　　　「左下」跑下）

　　　（媽媽隨即也下，在將到廚房門口時，說書人擊掌，差爸爸、差
　　　媽媽凝止不動）

說書人：諸位看官、小姐、先生，請稍等一下。小差不多很快就要回來了。

（音樂。說書人看錶。小差不多拿著一包糖上）

（差媽媽點頭，差爸爸恢復看報動作）

差不多：爸爸、媽媽，糖買回來了。

（媽媽回身向前，接糖，看看）

差媽媽：啊喲，怎麼買了白糖！

差爸爸：白糖、紅糖都是糖，差不多，可以啦。

差不多：媽，白糖、紅糖差不多甜。

差媽媽：怎麼會差不多。（稍頓）那你們就吃「白」燒肉吧。

差爸爸：太太，白燒肉、紅燒肉不都是肉嗎？

（差媽媽搖搖頭，無奈地下）

（差爸爸繼續看報。小差不多站到父親身邊，停了一下）

差不多：爸，給我一張報紙好不好？

（差爸爸隨手分了一張給他，小差不多接過去在手上轉來轉去。最後倒拿著看。差爸爸發現了。笑笑）

差爸爸：小子，你怎麼倒著看啊？

差不多：爸，我只認識一、二、三三個字，倒著看、正著看都差不多嘛。

差爸爸：說的也是。

差不多：爸，你每天看報紙，報紙上都有些什麼有趣的事啊？

差爸爸：都差不多……不過，也不完全一樣啦。

差不多：差不多又不一樣……我有聽沒有懂。

差爸爸：（放下報紙）比如說今天有人投河自殺，昨天有人跳樓自殺，幾天前有人開瓦斯自殺，結果瓦斯爆炸，還殺死了十多個不想自殺的人。都死了。只是……只是好像有人說：死有重如泰山、輕如……什麼鴻毛。

差不多：為什麼？

差爸爸：你長大了就知道了。

（小差不多困惑地在想，這時從後面傳來媽媽的聲音）

差媽媽 (OS)：菜差不多好了，你們快準備吃白燒肉。

差不多：媽媽，我們今天還有別的好菜嗎？

差媽媽 (OS)：差不多啦，反正有你喜歡的乾扁四季豆。快去洗洗手。

差不多：爸，走吧（稍頓，自言自語地）洗手吃飯、不洗手吃飯有什麼差別？

差爸爸：沒有什麼……差不多啦。走。

　　　　（兩人起身，放下報紙，他們在燈暗時下）

　　　　（追蹤燈投向說書人。他慢步走向「中下」，開始向觀眾一鞠躬，接著說話。同時後方開始換景）

第二場

場景：一間簡單的教室。（如人手不夠可以讓演員帶佈景上場，尤其在兒童劇場中可以增加舞臺趣味。就是演學生的每人自己帶椅子上來，坐下，演教師的演員可以自己推一個活動的小黑板進來。一切在微暗的燈光下進行。

　　　在他們進行上述動作時，說書人在追蹤燈下出現。

說書人：後來差不多長大了，到了上學的年齡，也跟大家一樣去上學了。

　　　　有一天……

　　　　（追蹤燈「淡出」，表演區燈光「淡入」，說書人退，老師、學生開始動作）

眾學生：（同時）老師好。

老　師：大家好。今天我們上臺灣地理，哪位同學告訴我臺灣有幾個直轄市？

學生 A：兩個，臺北市和高雄市。

老　師：對。金門、馬祖是不是屬於臺灣省？

學生 B：不是。金門、馬祖屬於福建省。

老　師：福建省在臺灣省哪一邊？

學生 C：西邊。

老　師：花蓮在臺灣的什麼地方？

學生 D：花蓮在臺灣東方的海邊。

差不多：不對。在我家門前的池塘裡。

　　　　（眾學生大笑）

學生 B：笨蛋，你家門前池塘裡只有「蓮花」，沒有「花蓮」。

差不多：哦……可是「蓮花」和「花蓮」不是差不多嗎？

學生 D：那「馬公」和「公馬」也差不多囉？

差不多：是啊。不都是馬嗎？

老　師：「馬公」是屬於澎湖縣的一個小島……

差不多：噢……那……那……

學生 A：那什麼啊，差不多？我寫個字考考你。

　　　　（學生 A 走到黑板前面拿起粉筆在上面寫了「千」字和「十」
　　　　字，然後轉向差不多）
　　　　這兩個字也差不多，對不對？

差不多：對，差不多。

　　　　（另一個學生也走向黑板。他一邊走一邊說：「你看這兩個數字是
　　　　一樣、還是差不多？」於是在黑板上寫了「1000」和「10000」）

差不多：這兩個……也差不多……不對，是一樣。完全一樣。

　　　　（眾大笑）
　　　　你們笑什麼？它們一個後面有三個零、一個有四個零……零就是
　　　　沒有，所以不是完全一樣嗎！
　　　　（眾又大笑）

學生 A：章孝嚴和嚴孝章也差不多？

差不多：是啊，不都是政治名人嗎？

學生 A：DOG 和 GOD 也差不多？

差不多：對啊，都是一樣的三個 English 字母啊。

學生 A：開心、傷心也差不多？

差不多：是啊。樂極生悲，開心不就是傷心；苦盡甘來，傷心不就會變開
　　　　心了。

　　　　（差不多這個突來的「聰明」使學生們一時不知道怎樣接下去）

　　　　（老師也開心地笑了。他好像對差不多感到興趣）

老　師：差不多，很多人說瘋子和天才差不多，你說對不對？

差不多：不對，老師，瘋子和天才不是「差不多」……

　　　　（這一下連老師也傻住了）

老　師：不是「差不多」？不對？……

　　　　（大家都在搖頭。老師轉向差不多）

差不多：有時候爸爸說我是天才，媽媽說我是瘋子；有時候媽媽說我是天
　　　　才，爸爸說我是瘋子。瘋子、天才都是我，所以是一樣啊。不是
　　　　「差不多」。

　　　　（在老師和眾學生鼓掌叫好聲中，舞臺區燈光「淡出」，說書人隨
　　　　追蹤燈上場，同時開始換景）

（附帶說明：這個「差不多」遊戲可以再玩下去，也可以不用上面的例子。
如果用於教學，可將任何學生容易混淆的課內與課外的東西編進來。）

　　　　　　（下面一段中差不多的話可以由說書人模仿他的語調說，可以
　　　　　　用錄音播放的方式插進來，也可以讓差不多在舞臺上聚光燈下
　　　　　　「暗上」說他自己的話，最後「暗下」）

說書人：差不多小學畢業了去念中學，中學畢業了升大學，大學結束後進
　　　　研究所，念完研究所也加入「誤人子弟」的教書行列。他在第一
　　　　堂課時一定會告訴他的學生一個九字真言：他說：「求學之道很簡

單，只要記得九個字，那就是『多讀書，讀書多，書多讀。』」當學生問他該讀些什麼書時，他說：「差不多，差不多……千古文章一大抄，什麼書都差不多。只要多讀，多多讀，讀多多，自然就讀通了。」

當他的學生畢業的時候，他也會在他們的畢業典禮上對他們再三叮嚀道：「恭喜大家畢業了。當你們進入社會做事的時候，要記得：好人難做，難做好人，好難做人。如果你們要立志做官，要記得：好官難做，難做好官，好難做官。如果你們要立志做大事，要記得：好事難做，難做好事，好難做事。不過，只要你們懂得我教你們的差不多祕訣，做個差不多好人，差不多好官，差不多好事，就萬事 OK。」差不多是桃李滿天下，受益的學生和他的學生的學生真是難以數計……

現在，差不多老了。有一天他得了一種怪病：躺著睡不著，站著昏迷迷；整天想要吃，吃到嘴裡又想吐；頻頻想拉屎，坐上馬桶卻是怎麼也拉不出；時時想唱歌，可是張口……

（說書人嘴巴張閉著，但是沒有聲音……）

（追蹤燈「淡出」，舞臺燈光「淡入」，說書人退往一邊。轉入下一場）

**第三場**

場景：臥室，差不多被僕人扶進來躺在床上。

差不多：我想我大概是生病了，你趕快去請汪大夫來替我看看。

僕　人：好的，主人。我馬上就去。

（僕人說完就下去了。差不多獨自躺在床上）

差不多：凡事只要差不多就好了……何必太黑白分明……黑臉白臉不都是臉……黑狗白狗不都是狗……黑貓白貓不都是貓……黑人白人不都是人……

（僕人帶牛醫王大夫上）

僕　人：主人，汪大夫不在，我替你請牛醫王大夫來了。

差不多：汪大夫？王大夫？都是大夫。汪……王……也差不多。人和牛都是哺乳動物，也是差不多……好了，王大夫，請你替我看看是什麼病。

王大夫：好，那我就開始了。

（王大夫拿出醫牛的用具來替差不多治病。這場戲演員的動作和道具可以誇大，會有更好的諷刺性喜劇效果）

（差不多的呻吟聲慢慢地由大變小、變無……）

王大夫：（向僕人）差不多了。

僕　人：差不多好了？王大夫真是神醫……

王大夫：差不多不行了。你們趕快送他去××××醫院吧。或者……

（兩人抬差不多下）

（燈暗）

### 尾聲

場景：同「序幕」。燈亮時說書人上看看觀眾，然後開始說話。

說書人：聽說差不多沒有到達××××醫院在半路上就斷了氣了。在斷氣前還斷斷續續地說完他的格言。他說（模仿差不多的口氣）：「活人同死人也差……差……差……不多，……凡事只要……差……差……不多……就……好了，……何必……太……太……太認真呢？」

差不多去世後精神不死，於是有人──大概是他的學生吧──編了一首歌來讚揚他。這首歌是這樣的：

差不多、德行高；

從來不跟人硬拗，

他傳世的名言說道：

千萬別半斤八兩、錙銖必較，

差不多就好。

樣樣事情要認真，多無聊；

樣樣事情要算帳，多煩惱！

死後大家懷念他，

給他一個大封號：

　　「圓通大師」——

　　「圓——通——大——王——」！

江湖後浪推前浪，

推不掉大師的美名千古流芳。

人人都要學他的樣，

從此後，

　　臺灣成了差不多的懶人邦……！

（燈暗、幕落）

<div align="center">——劇終——</div>

## 最後的檢驗

接下去應該做的工作依次有：

1. 檢查情節的進展：是否做到了主峰突出、群峰環抱？是否在緣起、變承、逆轉、匯合上已經做到合情合理，而又有柳暗花明又一村、引人入勝的趣味？如果已經做到了，則進行下一步。

2. 自己大聲朗讀一次，看看臺詞是不是都很自然、上口、易懂。這階段要盡可能在文字上下功夫了。全部滿意後進行第三步。

3. 請幾個朋友（最好是有戲劇經驗的）來聽你朗讀一次，然後請他們提出批評和建議，再修飾一次，進行下一步。

4.請一個導演和演員分配角色「坐讀」一次，再聽聽導演和各演員的意見，例如他們是否找到足夠重要人物的個性、性向、趣味等等來創造人物的特色。再根據他們的討論去補強劇本中的弱點。

5.如果可能，再來一次「走位讀劇」，來肯定劇本的可演性。（關於如何讀劇，參閱談導演一章。）

6.將全劇的文字及其他細節做最後的潤飾。

經過這些步驟完成的劇本即使並不高明，也應該不會壞到那裡去。

最後我想提出幾點編劇者易犯的「小事」：

1.不用長篇大論的對白。

2.避免兩個人在房間內的長談。

3.少用群眾戲。（不易處理）

4.人物戲分要盡可能平均。不要集中在主角身上，配角全沒有戲。

## 推薦書目

方寸，《戲劇編寫法》，臺北：東大圖書，1992。

李曼瑰，〈編劇綱要〉，收入《李曼瑰劇存》第四冊，臺北：正中書局，1979。本文雖然著作年代較早，但內容理論與實例並重，可能為現有講編劇的書中最實用的。

斯志耕，《如何編寫電視劇本》，臺北：巨星出版社，1983。

黃英雄，《編劇高手》，臺北：書林出版公司，2006 三刷。

賴聲川，《賴聲川的創意學》，臺北：天下雜誌，2006。

# 導演的任務

一次演出的第一個工作應該是劇本的選擇，這個工作可能由企劃演出者或導演負責，或兩人共同商議決定。但導演是把劇本搬上舞臺的執行者，所以不管劇本的選擇權在不在他手上，他在接受這個工作時必須考慮下述各點：

## 1.預定的主要觀眾是誰？

不同的觀眾群有不同的興趣與關心。雖然導演不要為投觀眾之所好而演出，但絕不能忽視觀眾們的意趣。否則，他們就不來看，戲也就無法「打動」他們了。

## 2.演出的目的是什麼？

例如為喜慶佳節演出的戲最好為喜劇型的作品，為某特定目的義演的戲在內容上應和此目的有關。

## 3.有些什麼演員？

對職業劇團來說這不應是問題，但靠臨時招兵買馬的小劇團或學校、社會劇社，應先考慮到可能會有些什麼演員？例如在校院劇社中，男演員普遍缺乏，而反串最好避免，因此應盡可能選女性人物多、男性人物少的戲，找演員便容易點。

## 4.演出場地的大小及設備如何？

## 5.經費多少？

這兩點有相互性的關係：如經費很少便無法租用設備優良的劇院，所以某些需要大佈景和多次換景的戲便不適宜。

其實，經費和約請演員及佈景、服裝等的設計人員和製作都有關係。所以經費多少必須盡早知道。

當劇本選定後，導演在展開排戲工作之前必須先對劇本做進一步的研究。原則上，導演也是一種翻譯。不過普通所謂的翻譯只指從一種文字或語言轉變成另一種文字或語言，而內容和精神不變。但導演的翻譯工作較麻煩：他是將抽象的文字（劇本）用具象的舞臺「語言」來「重現」──包括臺詞、動作、佈景、燈光、服裝、道具、音效等等技術上和藝術上的組合。換句話說，導演要通過多種非文字的媒體來「重現」劇作家的文字。而在這些非文字的媒體中，最重要的、也是最難把握的是「人」──演員──一種活的、有自己意志和感情的媒體。

稍有翻譯經驗的人都知道什麼是他必須具備的條件，那就是對原作的充分了解、以及能熟練使用「譯文用的語言」。導演也是一樣：他必須先把握原劇本的精神，並熟悉上述的舞臺語言。（電影和電視的導演牽涉的範圍又不完全相同，本文的目的雖僅介紹舞臺劇的導演工作，不包括電影和電視，但一些基本的考慮，在電影和電視的執導上應該是差不多的。）

但是，導演也應該是個創作藝術家。所以他除了研究戲的主題和精神，過去的演出情形、劇作家和評論家的有關資料以外，還應有他自己主觀的認定：原劇的精神是什麼？他將如何詮釋？他要通過演出傳達些什麼給觀眾？……等等。例如他要在臺北演出一齣莎士比亞的歷史劇，他不應該只是向觀眾「介紹」一個歷史人物──一個和我們沒有任何淵源的外國歷史

人物。他應該找出這位歷史人物和他的事蹟中跟我們此時、此地的觀眾有某種「他山之石可以攻錯」的地方，用他的戲劇手段加以「潤色」或「著色」，使我們此時、此地的觀眾得以感受到那種「攻錯」精神。

導演在完成各種「家庭作業」(homework) 後，他應該已胸有成竹，知道和那些設計人員合作，需要怎樣的演員。接下去的下一步工作就是聘定佈景、燈光、造型、舞臺監督（正式組織通常沒有副導演）等合作者及徵選演員。再來就是他的工作重點──排戲了。

不同的導演有不同的排練方法，但有些基本的準備是任何導演都必須在開排前完成：

## 1. 舞臺設計

平面圖及模型──他和演員們都必須在排練前知道道具的位置，才能決定走位的方向（**彩圖 14**）。

## 2. 導演用劇本

導演和舞臺監督的劇本需特別設計。例如每頁對白邊上要留很大的空間，甚至把相對的一頁全留。他可將印妥的劇本（單面印）分頁黏在另一大本上。記起來較方便、清楚。通常導演在研究劇本後要註記的約有下列幾項：

(1)演員的動作及方位：雖然很多劇作家已註記有所謂舞臺說明，但不夠詳細，只能做大概的參考，導演必須自己加添。例如演員在說某句臺詞時應同時做某個動作、或從臺左慢步走向臺中；或是某句話應該先開始說然後移動位置；做某個動作時應面向何方；甲演員說完某句臺詞後乙演員要停多久回答等等。

(2)音效和配樂：導演雖不用自己設計音效及配樂，但「什麼時刻用」、「用什麼性質的」等原則性問題，還是由他決定。音效和配樂不一

樣，前者指風聲、打雷、雞鳴、狗吠、車聲等，配樂則指專門編製的（如主題曲），不一定每個戲都用。

(3)燈光：燈光另有專人設計，但導演也必須自己有個腹稿，以及決定主要的色調及變化時刻。否則，如完全由設計者去決定，很難做到全戲氣氛及韻律的統一（**彩圖 15、16**）。

(4)進行節拍的快慢：有的戲需要快拍子進行，有的要慢調子；並且在同一齣戲中，有的場次要快、有的要緩，才有韻律。導演在設計全戲的節拍時，如果中間需要換景，換景時間也必須控制，才不會影響全劇的總節奏。

下面以《李爾王》一劇中老國王將國土分給三個女兒一段戲中的最後一節為例，說明通常一個導演在他的本子上要註記些什麼（演員的本子上也應有類似的個人「備忘錄」）。

這一段戲先是李爾王聽完大女兒、二女兒對他說她們是如何、如何地比愛自己更愛他老人家，心裡非常高興。現在他轉向他心中最愛的小女兒，希望聽到更甜的話，但小女兒卻說：如果她嫁給了法蘭西國王或白根地公爵，她便只能分一半的愛給他。於是老國王氣得立刻要和她脫離父女關係。所以，這段戲前後的變化越大，就越有戲可看。

此處，僅是我個人處理這段戲的方式。

當然，不同的導演有不同的詮釋和處理方式。

以上各點有的導演在他的「導演本」上全記下來，有的不全記。但無論如何，第一項是非做不可的。可能有時演員很好，他們自己都能找到最佳的位子，不用導演指點；或者導演自己有時在排練中也會發現新的、更好的動作及區位變化。但導演的事先設計仍是不可少的基本功課。

關於這些動作及方位，可用最簡單的符號或文字記下，並且必須用鉛筆記，以便修正時擦去舊的。在方位確定後演員也要將它用鉛筆記在他們個別的劇本上（演員排戲時一定要攜帶有橡皮擦的鉛筆），在背臺詞時好一

併記住，使動作方位能和臺詞相互配合。

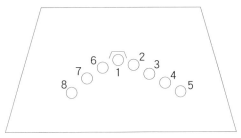

1.全段節奏由緩變急。
2.背景音樂由輕鬆而含諷刺的基調漸轉嚴肅，最好能襯托臺詞的語氣、語調，並加「評述」。

1.李爾王，2.大女兒，3.二女兒，4.大女婿，5.二女婿，6.三女兒，7.～8.大臣們

**李爾王：**現在，朕的寶貝，

法蘭西的葡萄和白根地的牛奶

都想爭取你的愛。

你最小，可不是最少，

這最後的、最豐富的三分之一國土

正留著等你。

1.看著三女兒慢慢站起來……
2.一邊說、一邊引三女兒到他的王座示意她坐上去，自己站立一旁……

來，看你有什麼說的。── 自信而得意地。

**三女兒：**沒有，父王。──────── 稍頓後再開口，以示內心掙扎。

**李爾王：**沒有？

**三女兒：**沒有。

**李爾王：**「沒有」就什麼也沒有啦！

來，說──說── ── 笑笑地，以為三女兒在逗他（？）

**三女兒：**我很難過我不能把心吐出來給你看，父王，

我會盡一個做女兒的本分愛你，

不多也不少……

**李爾王：**怎麼啦，珂迪麗亞？

把你的話稍稍修飾一下，　半誘、半威脅地……

免得影響你的財產。

三女兒：父王，你生我，養我，愛我，── 先自座位上起立，再開口說話……

我會同樣地回報：聽從你，愛你，敬你。

如果姐姐像她們說的只愛你一個人，

為什麼她們還要嫁人？

如果我結了婚，和我誓約終身的丈夫

會享有我一半的愛、關懷、和義務。

我不能像姐姐她們那樣，

結了婚仍只愛父王你一個人。

> 1. 場上演員全開始反應，尤其是大女兒和二女兒……
> 2. 李爾王愈聽愈氣，以動作顯示憤怒、急躁……直至三女兒說完時停了一下才說：「這就是……？」

李爾王：這就是你心裡的話？

三女兒：是的，父王。

李爾王：這麼年輕就這麼無情！── 大聲地

三女兒：父王，是這麼年輕只會這麼真誠。

李爾王：好吧，那就用你的「真誠」去做你的嫁妝吧！

我當著陽光發誓：

從此刻起我跟你斷絕一切父女關係！

> 1. 走過去一把拉著三女兒用力地推開她……
> 2. 三女兒跌坐於下舞臺，面向觀眾……無言……
> 3. 李坐回王位，沈默……
> 4. 全場死寂……

### 3.擬定排練時間表

導演要先確定他需要的排練總時數是多少（以小時計比天數計好），再依他所分的排練單元而分配時間。單元的分法通常有下列兩種，以第二種較為適用：

⑴原劇分場：如長短不平均，長的可再分段。

⑵動機單元 (motivation unit)：人物在談話或做一件事時一定會有他們的動機，動機改變時戲的進行方向也跟著改變。將全戲分成許多動

機單元後非但在排練時有利情緒、氣氛的控制；同時，導演因之對全戲的過程轉變必更為清楚，更易把握。動機單元有時如果太短，也可以用一個以上的單元做為排練單元。例如《玻璃動物園》中開始時湯姆述說往事、介紹家人一段，可做為一個動機單元，接下去母親出場在餐桌上的述說往事及希望有人來拜訪羅拉，可算為另一個單元（第一場至此結束）。導演如認為這場戲中的第一單元太短，可以將全場算做一個排練單元。

　　一齣兩小時的戲的排練總時數應在一百小時左右，視戲的性質、演員的能力、導演所用的方法而定。一般的程序是：在角色派定後先是導演對戲的解說（例如悲劇或喜劇、戲的主題等），然後依派定角色共同朗讀一、兩次，導演和場景設計者說明場景的情形，大家交換一下意見（通常為演員問導演一些有關詮釋上的問題）。

　　在開排前導演和舞臺監督最重要的工作是定出排練的進度和時間，並分發給全體演員及工作人員。現以《玻璃動物園》為例，製成下表。此劇共二幕（以 I、II 標示）、八場（以 i、ii、iii……表示）。

| 原劇場次 | 排練單元 | 出場之人物及演員 | 排練時間及內容 | | | | | | | |
| --- | --- | --- | --- | --- | --- | --- | --- | --- | --- | --- |
| | | | 基本方位 | | 方位及動作 | | 動作及細部（演員不再看劇本） | | 最後潤飾 | |
| I, i | 1 | 湯姆、亞曼達、羅拉 | 3/1 | 7:00 p.m. | 3/8 | 7:00 p.m. | 3/15 | 7:00 p.m. | 3/23 | 7:00 p.m. |
| ii | 2 | 亞曼達、羅拉 | | 8:00 p.m. | | 8:00 p.m. | | 8:00 p.m. | | 7:30 p.m. |
| iii | 3 | 湯姆、亞曼達、羅拉 | 3/2 | 7:00 p.m. | 3/9 | 7:00 p.m. | 3/16 | 7:00 p.m. | | 8:00 p.m. |
| iv | 4 | 湯姆、羅拉 | | 8:00 p.m. | | 8:00 p.m. | | 8:00 p.m. | | 8:20 p.m. |
| v | 5 | 湯姆、亞曼達、羅拉 | | 8:30 p.m. | | 8:30 p.m. | | 8:30 p.m. | | 8:40 p.m. |
| vi | 6 | 湯姆、亞曼達、羅拉 | 3/3 | 7:00 p.m. | 3/10 | 7:00 p.m. | 3/17 | 7:00 p.m. | | 9:10 p.m. |
| 第一幕總排 | | 湯姆、亞曼達、羅拉 | | 8:00 p.m. | | 8:00 p.m. | | | 3/24 | 7:00 p.m. |
| II, vii | 7 | 湯姆、亞曼達、羅拉、吉姆 | 3/4 | 7:00 p.m. | 3/11 | 7:00 p.m. | 3/18 | 7:00 p.m. | 3/25 | 7:00 p.m. |
| viii | 8a | 亞曼達、羅拉、吉姆、湯姆 | 3/5 | 7:00 p.m. | 3/12 | 7:00 p.m. | 3/19 | 7:00 p.m. | | 7:30 p.m. |
| | 8b | 亞曼達、羅拉、吉姆、湯姆 | | 8:00 p.m. | | 8:00 p.m. | | 8:00 p.m. | | 8:00 p.m. |
| 第二幕總排 | | 全體人員 | 3/6 | 7:00 p.m. | 3/13 | 7:00 p.m. | 3/20 | 7:00 p.m. | 3/26 | 7:00 p.m. |
| 全劇總排 | | 全體人員 | 3/7 | （保留時間） | 3/14 | 7:00 p.m. | 3/21 | 7:00 p.m. | 3/27 | 7:00 p.m. |
| 彩排 | | 全體人員 | 3/29 | 7:00 p.m. | 3/30 | 7:00 p.m. | | | | |

備註：1.演員須在上列時間前 5 分鐘到場，工作人員前 10 分鐘到場。
　　　2.首演時間：3/31 晚七時正。
　　　3. 3/7, 3/22, 3/28 保留，如無需要則休息。

附註：上表因排版上的困難，僅列出每單元的開始時間。實際上應同時列出每單元的
　　　起、迄時間：如 3/1 7:00～7:50 p.m.。並在下一單元開排前留十分鐘休息時間，
　　　較為理想。

　　　依我手邊的本子計算第一幕的各場最多的約四頁半，最短的約一頁；
第二幕的最後一場約十頁半。所以第二幕最好不用劇作家原有的分場為排
練單元。上表為同時說明時間的分配情形，暫以劇本原分場為單元，並假
定排練時間為一個月，演員每天晚上七至十時都能來排戲。

　　　補充說明：上表第一階段的「基本方位」主要在確定演員的走位和方
向。接下去的通排，讓導演和演員得到一個整體的感覺。然後再開始從頭
再排，進一步去注意動作的設計、表情的變化、速度的節奏等等。由於一
齣戲中各段的重要性和難易度都不一樣，所以最後要留一些時間用以加強
或潤飾某些段落的戲。

　　　有的導演喜歡先讓演員們自己去尋找舞臺上的動作區位和方向，也有
的一上來便指示演員如何走位——這情形以整個排練時間很短時用得較
多。但是做為一個導演來說，雖然他讓演員們自己先去「摸索」，但他自己
心中仍必須先有一個很明確的「腹稿」——詳細的紙上作業。尤其對資淺
的導演來說更應該這樣做。

　　　演員在排戲時必須自帶一枝有橡皮擦的鉛筆，以便在每次導演決定區
位、走向、手勢等各種動作後可以馬上記在臺詞的旁邊。如果後來導演發
現原先的設計不夠好，要加修改，演員才可把上次的紀錄擦掉再寫上新的。
國內演員很多沒有這種習慣，應加學習。

　　　在第一次排區位、走向時，演員可帶劇本。但第二次複排時應丟劇本，
兩手才方便動作。特別值得注意的是：演員在記臺詞時必須同時熟記相關
的一切區位、動作，以及和其他演員的關係位置和對白，上場時才能自然

流暢。

　　一般說來，悲劇較容易排和演，喜劇較難，因為演喜劇時臺上臺下有許多直接的「溝通」，最普通的是觀眾的笑聲和掌聲常會影響到臺上的節奏。所以在排練喜劇時最後幾次通排應有一些代表性觀眾在場，使演員們有機會事前習慣觀眾的可能反應，並學習如何應付，使正式演出時全戲的節奏不會受到影響。

　　也有人先將第一場排得很熟、很好後才進行第二場，第一幕完成後才開始排第二幕。這種排法的最大缺點約有下列數端：

　　⑴如排到後面發現前面某個地方要改時會加倍費力。

　　⑵導者和演者要很晚才能感知全戲的節奏，如發現不妥可能沒有時間去修正，會影響整個的演出。

　　⑶燈光和音效的工作者將沒有足夠時間去計算各場的長度，便無法及早確定設計及製作。

　　導演的真正表現還在後頭。他必須取得演員及工作人員的信任，才能工作愉快而產生好成績。現場執導的方法因人、因戲而異，不過我個人認為：如非萬不得已，導演最好不要「現身說法」去做示範動作，那將會影響演員的自信力和創造力。❶

　　最後，我想藉此對劇場新苗、新秀提出一點忠告：對於一個新的業餘劇團，第一次演出的成敗會對團員們產生相當大的影響，所以第一個戲要特別慎重。以我所見的臺北近年成立的許多年輕人的小劇團來看，大多缺乏有經驗、才力的編劇及導演。在這種情形下，最好選用已有定評的劇本、或已有定評作家的劇作，並且不要隨便改動原作。等到有相當劇場經驗後，再行自己嘗試編劇。因為一個好的劇本可為一個戲提供一個好的架構。同

---

❶關於戲劇的導演方法，剛開始探求者可參考 Francis Hodge, *Play Directing: Analysis, Communication, and Style*, 2nd edition (New Jersey: Prentice-Hall, 1982)；丁洪哲，《舞臺導演的藝術》（淡江大學出版中心，1986）。

時，導、演別人的劇本時會有更佳的挑戰性和磨練的機會，那是導或演自己的劇本時所無法得到的經驗，這種挑戰與經驗可擴展一個人對劇場的視野與深度。

自編、自導並不是件好事——尤其對資淺的戲劇愛好者來說。

自導、自演更必須絕對避免，因為當一個演員身「陷」戲中時便無法觀察戲的進行，而有效地負起「導」的工作。

# 演員該注意些什麼

一個優秀的藝術家不是一兩天或一兩個月就可以養成的。所謂三分天才、七分努力，才能產生一位成功的藝術家；演員是藝術家，自然不例外。

演員不是明星。記得詹姆斯·梅遜 (James Mason) 訪臺，我們在臺視和他座談時，一位朋友稱他為國際巨星 (star)，他馬上說：「我不是明星，我是演員。」 ("I am not a star; I am an actor.") 接著他說：明星是商品；演員是藝術家。他說時非常嚴肅。雖然已事隔多年，他當時說話的態度和他說的短短的幾句話卻一直清晰地印在我腦中。我特別複述這件事是想藉以說明演員的本質。

如何才能成為一個好演員呢？那當然不是幾百字或幾千字就可說明白的。否則，戲劇系也不必開表演課、許多訓練演員的學校也都可關門了。並且許多訓練的方法也不是紙上談兵可以做到的。下面我只擬提出有關臺詞處理的一兩點，以為入門者參考。

我曾聽過許多關於測字的小故事，其中兩則是這樣的：

⑴一位國王微服出巡，有一天他看到一個掛著「鐵口直斷」的測字攤，一時興起便走過去要測字問問他的「事業」。測字先生要他寫一個字，他便用手杖在地上寫了個「一」字。測字先生一見大驚，馬上跪地便拜，口稱「萬歲、萬歲、萬萬歲」。這位國王說他只是一個商人，為什麼稱他為萬歲？測字先生說：「您剛才在地上寫了個『一』字，『土』上加『一』正是『王』字。並且您氣宇非凡，

一定是微服出巡的國王。」

(2)據說明朝的最後一位皇帝有一次微服出巡來到一個測字攤前要測字，他說了個「有」字，測字先生問他測什麼？他說要測明朝的國運。測字先生說：「完了！」這位皇帝便問「有」字怎麼會「完了」？測字先生說：「『有』字是『大』字和『明』字各去掉一半，那不是大明江山去一半，明朝不是完了嗎？」這位皇帝馬上改口說：「我說的不是有沒有的『有』字；而是朋友的『友』。」測字先生說：「還是完了；因為『友』字是『反』字出了頭，造反的會出頭當然在位的就要倒霉啦。」這位皇帝又改口說：「其實我心中真正想的是代表時辰的『酉』字。」測字先生說：「那就死定了，因為皇帝是國中至尊之人，『酉』字是『尊』字去頭去腳──是『至尊頭上「寸」、「草」不留』。那不是死定了嗎?!」

這兩則故事可藉以說明觀眾和演員之間的交流。

一個好觀眾要有那兩位測字先生的敏感性和聯想力，才能體驗好演員的表演。一個好演員要有點像那兩位國王，例如像第一位那樣，能結合身體（他的氣宇）、道具（用手杖在地上寫字）、語言（他寫的「一」字）三者來表達他想傳遞的訊息。一個好演員要像第二位那樣透過不同的方法或方式（三個同音字）來暗示一個意念（這當然也可以是編劇的藝術）。

但是不同的是：這兩位國王的表現可能都是無意識的行為，而演員的表演則應該是有意識的、經過思考、研練、消化、吸收後的「自然呈現」。不過，藝術上的「自然呈現」不一定就是要「生活化」；「生活化」也不一定就是最真的、最美的寫實藝術。如果是，我們的彩色照片、新聞片、紀錄片都應該是最佳的藝術作品了。美國名詩人佛洛斯特 (Robert Frost) 以馬鈴薯來比譬文學作品，他說：有的作家像把馬鈴薯從土裡挖出來便連根帶泥拿出去賣的農夫；但是我把馬鈴薯挖出來後會先去掉沒有用的根、洗乾

淨了再去賣給別人。

　　我很贊同他的觀點：藝術家不能只把素材挖出來就算了；他應該小心地加以選擇、清理、組合，然後再送到欣賞者的面前。他應該對他產品的品質負責。

　　一個好演員在接到劇本後非但要細研劇本，還要去參考相關的資料。例如不要認為一句臺詞只有一種意思、一種唸法。他必須努力去發掘臺詞中可能含有的潛在意思（即「潛臺詞」——這時他要有測字先生的豐富聯想力），加以選擇，再和他的動作、語調等相關因素結合而呈現給觀眾。演員在研究臺詞時至少應考慮到下列幾點：

　　⑴誰向誰說？

　　⑵在什麼情況說？

　　⑶要表達什麼？（例如是正面意思還是反語？）

　　⑷要怎樣說？（用什麼語氣？音調？姿態？……）

例如「我愛你」三個簡單的字在不同的處理下，就會產生不同的意味，甚至可變成相反的意思——「我恨你」。試看：

　　⑴「我愛你」——父母對子女說；面帶微笑，語氣慈祥。

　　⑵「我愛你」——羅密歐向茱麗葉說；聲音親切而有感情。

　　⑶「我愛你」——甲咬牙切齒地向乙說；冷冷地。

　　⑷「我愛你」——男的背著身子淡淡地向女的說，並且一邊在點菸，看著窗外。

　　⑸「我愛你」——一對戀人用眼睛說。

　　⑹「我愛你」——一對戀人用嘴唇說。

　　⑺「我愛你」——一個守財奴看著一堆金子說。

　　⑻「我愛你」——一個小孩童對他／她的寵物說。

以上的例子應已足夠說明臺詞的變化與影響變化的因素，會改變一句話的意義。不過，影響一句臺詞的意義和趣味的除了演員的技藝外，觀眾心目

中對演員的有意識或無意識的期待，也很重要。記得在觀賞表演工作坊演出的《圓環物語》時，每當李國修說「蚵仔麵線」時，臺下必會發出讚賞的笑聲，但另一個演員說它時臺下卻毫無反應。為什麼？一方面是李國修舞臺經驗較豐富，知道如何去把握說話時間的節奏 (timing)，另一重要的原因是很多觀眾看過李的表演而早把他定位在一位成功的逗笑者，所以在他開口前心中已準備好要笑，自然就容易被引發笑聲了。

演員（人物）的動作、語調會改變臺詞的意味、或伸展臺詞意義的例子，不勝枚舉。但是我看過的最有趣的例子之一應數《等待果陀》中兩幕戲的結尾：

第一幕結尾：

　　　**艾斯塔貢**：怎麼，我們要走嗎？

　　　**弗拉弟米**：好的，我們走吧。

　　　　　　（他們不動。）（幕下）

　　Estragon: Well, shall we go?

　　Vladimir: Yes, let's go.

　　　　　　(They do not move.) (Curtain)

第二幕結尾：

　　　**弗拉弟米**：怎麼？我們要走嗎？

　　　**艾斯塔貢**：好的，我們走吧。

　　　　　　（他們不動。）（幕下）

　　Vladimir: Well? Shall we go?

　　Estragon: Yes, let's go.

　　　　　　(They do not move.)❷(Curtain)

---

❷Samuel Beckett, *Waiting for Godot* (New York: Grove Press, 1954), pp. 35, 60.

細心的讀者和觀眾可能還注意到第二幕結尾的文字和第一幕的完全相同，但在 Well 後的標點變成了問號（語調變了），說話的人物對換了。同時，臺詞說「走」而動作卻「不動」的矛盾（或對立）所引發的趣味和意義，雖然會因人而異，然而無疑的是深遠而多樣的。

方言、俚語也是戲劇對白中一個有趣的問題。

熟悉臺灣近年來舞臺劇的觀眾（尤其是小劇場的常客），一定都已注意到方言——主要是臺語——的增加。這也屬演員語言的問題，所以順便一提。

在文學、戲劇作品中夾用方言並不是新的做法，它有時候的確有很傳神的效果，能增加一個人物的真實感。臺灣自「鄉土文學」運動發生後，方言的使用越來越多，現已有好幾個戲全用臺語演出，也有在一部影片中有三種以上的語言。可以嗎？當然可以。但重要的是它有沒有藝術上的必要呢？

對懂得的人來說，方言和俚語一樣確能增加親切感；但對大多數不懂的人來說，會產生被排斥的感覺。所以，在採用方言時，應仔細權衡一下整體的得失，仔細考慮一下是不是用方言是唯一的、最有效的、必要的藝術手段。以《兒子的大玩偶》一片為例：首段用臺語是可以的（雖不一定必要）；第三段用臺語、國語、英語也符合自然主義觀點的需要；但第二段（〈小琪的帽子〉）中的推銷員用國語去鄉下推銷快鍋，就破壞了全片語言的統一性。

我不知道是否有些導演在打字幕的如意算盤：反正聽不懂的觀眾可看字幕！要是真有人這樣想，我認為他是錯了！我一向不贊同「演戲一定要用純正國語」的主張，但我更不贊同用太多方言。如果沒有第三種可能，我寧可用國語。我的理由是：(1)懂國語的中國人（以及外國人）一定比懂任一種中國方言的人多。(2)一般觀眾已聽慣國語，並且知道在看戲，所以語言的「外在寫實性」並不很重要。(3)因缺乏語言外在寫實（不用方言）

所產生的損失，不會大於傳達不良所引起的損失。❸

　　關於演員的介紹到此為止，下面將導演、演員相關的幾個小問題略加說明。

---

❸關於演員訓練的書，大陸曾出版多種，臺灣出版的可參閱丁洪哲主編《劇場小叢書之四：
　史坦尼表演體系精華》（臺北：淡江大學出版中心，1986）；Don Gilleland、李競華合著，
　《表演的藝術》（臺北：書林出版公司，1983）；Reihard Bolcslavsky 著，程德松、周易民
　合譯，《演技基礎》（臺北：五洲出版社，1969）；Uta Hagen 著，胡茵夢譯，《尊重表演藝
　術》（臺北：漢光文化，1987）。

# 即興表演與集體創作

　　就我所知，即興表演 (improvisation) 為演員訓練中常用的有效方法之一。顧名思義，即興表演是表演者臨時隨興而作的演出，沒有任何有意識的、有計劃的事先準備。它是很好的培養演員和演員間、演員和觀眾間立即反應的訓練方法，能使演員放鬆自己、激發他們突發性的動作和原始性的創作活力。訓練時可讓練習者自由表演任何動作，也可由老師或指導者臨時指定一個題目、一段戲，逼使學習者在沒有事先準備的狀態下去自由發揮，以尋求突破──包括表演形式與內容的詮釋。

　　受過良好即興表演訓練的演員，演出時才能藉某些即興的發揮和觀眾的反應共鳴。但如果是演有固定臺詞的劇本時，演員絕不能隨興亂改臺詞或亂加臺詞。也有某些劇種允許部分或全部演員都可以即興，例如我國傳統戲劇中的丑角，在慣例上可以視現場的情形臨時加詞，但生、旦等腳色便不可以了。在西方劇場中，遠在十六世紀時即盛行一種叫做「藝術喜劇」(Commedia dell'arte) 的戲，是即興式的演出。演出者都是職業演員，他們不用寫定的劇本，只有劇情大綱 (skeletal scenarios)，表演的多為「新喜劇」型的愛情喜劇，人物類型很固定。演出時演員依劇情大綱及演出地區觀眾的趣味方向而臨時自編臺詞及即興動作（這種戲劇對後世的喜劇有很深的影響，甚至莎士比亞也受到影響）。我國抗日時期盛行的「文明戲」和此有一點類似：也常常沒有完全寫定的劇本，只有稱為「幕表」的劇情大綱，由演員依這個大綱臨時即興編詞。

　　在現代劇場中，有些導演和演員不喜歡照劇本排戲，而由他們自己來

共同創作。美國的「生活劇場」(The Living Theatre)（但早已不 living——活著了！）就是用集體即興創作的劇團，可能是臺灣小劇場中愛玩集體遊戲的朋友最「聞名」的（但似多不了解他們如何生活、如何創作）。如果我沒有記錯，在臺灣小劇場中，集體即興創作在「後現代劇場」之風吹來之前就相當流行了。不過，後現代劇場之風的確也助長了那種集體遊戲的氣焰。在那段時間內有許多小劇場以集體即興為創作的唯一法門，實際上其中大部分只能說是「個人即興遊戲的無機拼合」，並沒有真的集體創作，演出也沒有任何整體感。現在這個風暴好像已變成偶而吹吹的微風，一知不解或半知不解的盲目追隨者似也越來越少了。我不知道這是因為它不流行、不時髦了？還是因為大家的劇場知識進步了？但希望是後者。

在技術上說，用集體即興來創作一齣戲並不比用已寫好的劇本來排演容易——實際上更難。首先，參加者要有相當好的共同默契，每個人不能盲目地固執一己的意見。第二，領導者（或編導）必須有敏銳的觀察力、分析力、組織力和領導力，才能將個別演員發展出來的片段，加以剪裁、導引，編織成一個完整的作品。所以不是誰都可以「即興」的。

就我所知，臺灣小劇場中第一個用集體即興發展出來的較成熟的作品應數耕莘實驗劇團的《包袱》（由吳靜吉指導，在創作過程我也曾多次提供意見）。後來用這個方法編導的戲中，最為大家喜愛的應是賴聲川的作品，如《我們都是這樣長大的》、《那一夜，我們說相聲》。據賴聲川告訴我，他先要用兩到三個月的時間做整體的構思，用差不多相同的時間跟演員工作：以集體即興的方式來發展細部——如對白、動作。然後定稿（完成劇本）、排練、演出。也即是說即興是發展一個戲中的方法之一，但在演出時演員就不能憑個別的興趣或靈感隨意變化了。

集體即興永遠可成為創作的好方法之一，但必須有一位好領導，以及參與者的共同默契。

# 舞臺整體安排與效果

在任何一次演出中，構成舞臺呈現的整體效果的因素有很多，如劇本的選擇、導演的技巧、演員的功力、設計的配合、觀眾的反應等等。但是，決定成敗的主因應是導演與演員。在這一節中，我想提出幾點和導演與演員彼此關係密切的地方，做進一步的說明。

## 演員的位置和面向

以個別演員和觀眾的相對方向而言，一個演員如在舞臺上的位置不變，則正面向觀眾時的表現力最強，正半側面時次之，全側面時又次之，全背面時的表現力又不如全側面，背半側面時最弱，約如下圖所示：

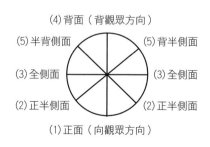

((1)、(2)、(3)、(4)、(5)表示表達力之強弱次序)

還有，演員在舞臺上所站的位置也會影響他的強度。一般說來，跟觀眾距離愈近則對觀眾的感覺愈強，靠近舞臺中央的比邊上的強。如我們用

九區位的舞臺平面圖來標示，大致如下圖表（仍以(1)、(2)、(3)、(4)……表示強度次序）。

| 右上(6) | 中上(6) | 左上(6) |
|---|---|---|
| 右中(4) | 中(3) | 左中(4) |
| 右下(2) | 中下(1) | 左下(2) |

　　但是，舞臺上不只一個演員，臺下更不會只有一個觀眾，所以，上面兩圖所示只是一個基本原則，實際上的變化是相當複雜的。例如一個演員站在「中下」(1)正面向觀眾，他和坐在中間的觀眾正好面對面，但對兩側的觀眾而言，則只能看到他的正半側面。此外，演員在臺上的高低位置也會影響他的強度：如位於舞臺中央(3)的演員站在沙發上或椅子上，他可能會比站在「中下」(1)的演員更易受到觀眾的注意（假定兩人的面向度一樣）。

　　在一齣成功的戲中，應該充滿許多變化：如情節應有鬆緊、起伏，人物應有主客從屬和成敗盛衰的變化。代表人物的演員在舞臺上的位置、面向的安排，非但要顧到賓、主的關係（即重要的是主、陪襯的為賓），還應該透過各演員們相關位置及面向呈現其他的意義。但演員身在戲中，很難覺察自己的位置、面向、高低是否是在最恰當的狀態，這就得靠身在戲外、旁觀者清的導演來幫助選擇和決定了。

　　所以，我在上面說：自導、自演必須絕對避免。

　　說到這裡，有人可能會問：既然演員在舞臺上的一舉一動應取決於情節的變化而做合理的安排，為什麼在有些戲中演員說話時一定會正面對著觀眾——而他說話的對象卻在他的側面、甚或後方？為什麼在我國傳統戲曲中，公堂審案時主審官高坐在上方面向觀眾，受審者跪在下方也面向觀

眾訴說情由（即背對主審官）？從寫實的觀點來看，這兩種安排顯然都是不合理的。但是，那是依照某些習用已久的舞臺慣例 (Conventions) 的做法，最初形成這種慣例的原因，可能是因為這樣可讓觀眾看到演員臉部的表情，更容易聽清演員的臺詞或唱詞。對已習慣這些舞臺慣例的觀眾而言，早已見怪不怪；如果依寫實的觀點加以合理化，他們可能反而會不願接受呢！（但應該是可以改變的。）

所以，舞臺慣例也是導演和演員必須了解的。觀眾能了解一些基本的慣例，一定也會有助欣賞。

# 演員的走位與強調

記得我在多年前有一次演講後一位年輕人問我說：假使你在導演一場戲時發現舞臺的畫面結構和人物的位置安排無法兼顧，應犧牲那一邊：放棄畫面美還是放棄人物位置的合理性？我說：都不應放棄。接下去我問他是怎樣的一場戲，並給他做了一些建議。

在一般情形下，演員在舞臺上的走位 (blocking) 要均衡。例如現在場上有三個以上演員，首先不要叫他們擠在一團——尤其不能擠在舞臺的一邊或一角，讓臺上的畫面看起來有一邊太輕、一邊太重和單調而不平衡的感覺。

當然，有時候為了劇情上的需要導演刻意安排這樣的畫面，那得另作別論。

要保持舞臺上畫面的活潑，除了不要讓演員擠在一堆外，一個最基本的構圖是不等邊三角形，如下頁兩圖中 A、B、C 三個演員的站法：

舞臺畫面的設計最好由演員們自己去尋求，然後由導演去做必要的調整。在尋求最佳位置時，演員和導演一方面要注意到人物賓主的關係，一方面也要顧到重要大道具的位置。我見過最常犯的錯誤之一，是演員「躲」在大沙發或大桌子後面說話。

不等邊三角形的基本構圖並不限於三個演員的區位設計，它也可以用於一個演員、兩個演員、或一大群演員的大場面。就普通的區位原則說，當臺上只有一個演員時，只要他不躲在高大的道具（如桌子、沙發）後說話、只要他不會釘在一處不動，他可以依據劇情的需要和主要大道具呼應，也可構成不等邊三角形。假定現在臺上的佈景中有一張桌子與一個衣架，演員 A 的位置在它們之間移動，就可以產生這樣兩個情形：

演員在說重要的臺詞時，應在較有力的位置（如**圖 2** 中的位置較**圖 1** 中的有力）。自然，演員 A 從**圖 1** 的位置走到**圖 2** 位置的中間應該還有其他的動作與變化，這兩個圖示只擬表明他這一段戲中比較重要時刻的安排。決定重要時刻的位置、面向的因素很多，如**圖 1** 位置可能表示人物 A 突然心血來潮想到一個問題，於是他在那裡停了一下，然後開始沈思，並不知不覺地開始走動，突然他想到了答案或解決的辦法（也可能越想越感困惑），便在**圖 2** 的位置停了下來，向著觀眾道出他的心聲（表示高興或痛苦）。由於他的新位置比原來的接近觀眾，說話的力量自然便增大了。

一大群演員在臺上時最忌亂成一團，如能以不等邊三角形的組合，再加以賓主的區分，戲就好看了。賓主區分和個別人物的強調是密不可分的，影響的因素除區位和面向外，組合的情形和位置的高低也有很大的關係，頁 166（**圖 3、4、5、6**）所示是幾種基本的類型。

圖1A 透視圖

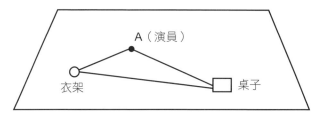

圖1B 平面圖

圖2A 透視圖

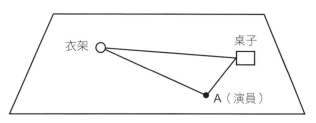

圖2B 平面圖

◍代表被強調之人物，突
出點表示演員面向。　　◐代表不被強調之人物，
突出點表示演員面向。

圖3　孤立和群體相對時，
　　　孤立者較易受到觀眾
　　　注意。

圖4　此孤立者雖背向觀
　　　眾，但由於他位於下
　　　舞臺，仍佔較重要位
　　　置，如果他的動作又
　　　比其他的人多，則一
　　　定也可構成強調點。

圖5　此孤立者在上舞臺，
　　　如果他此時的位置比
　　　下舞臺的群眾高出很
　　　多，正向觀眾，亦可
　　　成為強調點。

圖6　此時雖有兩人都在中
　　　央的強調位置，但右
　　　邊面向觀眾的較易受
　　　到注意。

# 動作和動機

演員在臺上不能隨便走來走去，也不能老是站（或坐）在一處不變。換句話說，演員和導演必須從相關的臺詞和潛臺詞中去尋找動作的動機 (motivation)──不一定從自己的臺詞和潛臺詞中去找，有時候別人的對白也可提供很好的動機。

道具的巧妙設計也可增加動作的變化。

在舞臺上最不容易產生動作變化的情況之一是兩個人在客廳中聊天的戲。例如這樣的一段：

（門鈴響，主人去開門，和客人一起進行，二人走到沙發邊）

主人：請坐，請坐。

客人：好，好。

　　　（二人坐下）

主人：好久不見，今天是什麼風把你吹來了？

客人：是啊，好久不見了。（想了一下）老實說我是無事不登三寶殿，有點事想跟你商量商量。

主人：老朋友了還那麼客氣。

　　　（一邊從口袋裡拿出一包香菸）

　　　先來支菸吧。

客人：謝謝。

　　　（客人接菸，主人為他點菸，再替自己點上）

　　　（於是兩人開始邊抽邊談……）

如果是拍電影或電視，導演可利用不同角度、遠近的鏡頭變化來處理，就不會單調。但是在劇場中，演員和觀眾的位置不變，兩個人像平時生活中那樣坐著談，時間稍久便會使觀眾感到厭倦。可是也不能為了畫面多些變化，便叫他們有時候隨便地站起來說說再坐下、或者是隨便走動走動。沒有動機的動作常不會使觀眾「相信」(make believe)，戲就不會感人了。

如果是一段兩人吵架的戲，動作就容易多了。例如發脾氣時可以大叫、可以起立、可以走動。但是現在是兩個人在靜靜地商量事情，不應該有激動得要叫、要跳、要走動一類的動作的動機。那麼怎麼辦呢？

補救的辦法之一是設計一些不影響人物個性、情節發展的「小東西」來「製造」一些動作的動機。假定上面這一段戲的長度約為兩分鐘，可以不要一開始就抽菸，等客人感到緊張、遲疑、或不知如何啟口時，主人為鬆懈一下他的情緒請他抽支菸，卻發現菸不在身上的口袋中，這時他便可以很自然地起身去掛在衣架上衣服的口袋中去找，或者到櫃子的抽屜中去找（事先掛一件外套在衣架上或放一包菸在抽屜中應不會很難，也不會對整段戲有任何影響）。或者，他可以起身去倒杯酒或飲料（也可以由傭人或家人送上兩杯茶水）。

諸如此類製造動機和動作的小東西，就靠演員和導演去動腦筋發明了。即使就最嚴格的「忠實原作」的方式而言，這類的添加或變動也是允許的。

## 超前動作

演員有時候因為已經知道後面的發展，會不自覺地做出「超前動作」(anticipation) 而洩漏劇情，這時候導演就必須提醒他。

所謂超前動作就是事情還沒有發生，演員就表現出來了，因此常常會破壞了懸疑性 (suspense)，而削弱了趣味和劇力。例如一個演員在表演面臨危機時因為知道一定會有人救他而毫不緊張，戲就鬆了，不好看了。

我曾看到一些老演員有時還有這種不自覺的「流露」，所以順便提一下，以為參考。

# 舞臺設計的基本考量

設計的工作包括佈景、燈光、音效／音樂、造型（服裝及化妝）、道具、文宣（包括海報、演出特刊、新聞稿等等），都是相當專門的工作，細談起來每樣都可以寫一本書，現在我只擬提出幾點原則性的考慮。

## 佈　　景

佈景設計者必須在戲開始排練前就和導演確定整個場景的平面圖（**彩圖 14A**）、透視圖（**彩圖 14B**）（最好為彩色的）、模型（包含如沙發、桌、椅、架、櫃、床等等）。平面圖和模型要照將來正式演出時用的舞臺和大道具的大小依正確的比例縮小製作（通常用一比五十）。沒有平面圖導演和演員不知道場景的位置如何？有多少空間可供他們活動？上下場的方向如何？模型可給他們更具體的感覺，製作精密的模型甚至可顯示燈光的變化及換景的情形。

## 燈　　光

在小劇團中佈景和燈光常由一個人兼辦。燈光功能大致上有照明、營造氣氛、暗示時間，它的目的在幫助一齣戲的整體呈現，而不是獨立的耍弄技巧（**彩圖 15、16**）。

除非是在某些有特殊慣例的劇場中（如在京劇等許多傳統的戲劇中，

舞臺上只要求照明），燈光的設計與變化必須找到「動機光源」(motivation light)。例如有一個戲的場景為電梯內，它的光源便只能從上方來。在品特的《生日宴會》(Pinter, *The Birthday Party*) 中有一段戲描寫兩個打手型的男子如何像貓抓老鼠似地戲弄一個他們奉命緝拿的青年，時間是在夜晚，舞臺指示說當時屋內停電、小窗外的月亮也被烏雲遮住了，室外沒有任何亮光、手電筒也熄了找不到了。那麼，舞臺上不是要一片漆黑了？如果觀眾只能聞其聲不見其人，無法看到三個人的動作，舞臺效果就要大打折扣了。當然，我們也可以給一點點微光——有不少燈光設計者這樣處理黑暗的場面——但有欠理想。有一位設計者在舞臺一側安了個壁爐，於是爐火便可成為光源。爐火通常為暗紅色，位置在牆的下方。因此，非但解決了光源的合理性問題，暗紅色的光比室內平常的白色燈光更能營造需要的氣氛，加上低角度的光源配合演員適當的位置，還可在牆上投射出那兩隻「貓」的巨影，增加劇力和趣味。

　　品特在舞臺指示中並未提到壁爐的爐火，只說當時燈光、月光、手電筒的光全沒有了。他是位有豐富舞臺經驗的劇作家，我相信他這麼寫是有意留一個難題和創作空間給願意用心的設計者去發揮。田納西在《玻璃動物園》中對燈光也非常注意：他故意安排湯姆未去繳電費而在吉姆造訪時停電，因此使吉姆和羅拉進入一個燭光的世界，去回憶、談情。這種「不著痕跡」的安排，是最值得欣賞的藝術手法。

# 造型、道具

　　人物造型包括服裝、化妝、髮型、飾物等。我們常可以從一個人的造型判斷他的身分、地位、貧富，所以造型藝術是舞臺、電視、電影的呈現中相當重要的一環。西方自注重客觀事實的自然主義和寫實主義劇場興起後，對服裝的寫實要求也隨之而來。

不是所有的劇種的服裝設計都要求所謂「歷史性的正確」(historical accuracy)，如我們的傳統戲曲中的「穿破不穿錯」的原則，便只注重人物的類型而不問是否合於真實歷史。西方的「貧窮劇場」(The Poor Theatre) 更揚棄服裝、化妝，以演員的肢體為表達的全部媒介，但大部分現代劇場還是相當注意造型的寫實精神。

我們在談寫實主義時曾說過：寫實有兩個層次——照相式的寫實和心理寫實。心理寫實的佈景、道具、服裝、化妝可以誇大、變形，不易有一致性的準則，此處不談。一般要呈現客觀的寫實的戲，造型的設計必須做到時代性和地區性的真實感，於是設計者要去找許多參考的資料。最可靠的資料是新聞照片和生活照；最不可靠的是流行時裝雜誌。

雖然為特定時代背景的戲設計造型時要依照考據的資料製作，但設計者仍有創作的空間。他可以在材料的質地和織地 (texture)、顏色等方面去表達他個人的創意和特色。

## 文　宣

海報、小郵寄宣傳品 (DM) 的設計、新聞稿的撰寫、節目單的設計等工作會影響一齣戲的票房。雖然票房的成敗不等於戲劇本身的藝術成敗，但想使一個劇團長期生存來逐步實現合作者的理想，票房絕不能不顧。並且，觀眾的多寡也會影響演員的情緒。

上面說過：導演是一次演出的總指揮，雖然上述的各種設計要分工合作，各有各的獨立性，但所有工作必須讓導演知道，新聞稿的發佈也要先讓導演過目。

# 結　語

　　以上關於中西戲劇發展的概況、劇本文學的欣賞、舞臺藝術的介紹，只是提供一些我個人讀戲、看戲、寫戲、導戲中較重要的部分經驗，例如談舞臺技、藝的部分可以說幾乎全是以鏡框式舞臺為對象，說明時的例子也以西方戲劇為主。這種「偏見」的形成，一方面是我對西方戲劇較為熟悉，另方面是避免對國內戲劇家的批評。

　　我在開始時說：當我們去讀一個劇本或去看一場演出時，盡可能不要先用任何戲劇理論去「武裝」自己，盡可能不要先替這個戲做任何「定位」。文學、藝術、戲劇的生命均產生於欣賞者的個人經驗與感情和作者在作品中呈現的經驗與感情的結合。我特別提出「盡可能」是因為我們很難以完全開放的心去接受一次新的經驗。從牙牙學語開始，我們早就有意識或不自覺地在心中積集了許許多多的行為和思想的規範，這些規範會隨時隨地跳出來——有時「明目張膽」地、有時偷偷地——影響我們的思維、判斷、抉擇。如果我們能刻意地去避免它們的左右，應可讓新的經驗與感受有較大的活動空間，使我們有較充分的接收與消化。

　　那麼，這本小書為什麼又給大家介紹這些戲劇常識或知識呢？

　　根據專家的研究，文學、藝術的欣賞力是可以培養的。所以我希望本書介紹的點點滴滴，有些能為讀者接受、吸收，開拓欣賞的角度與視野，而不會變成戲劇欣賞的「防彈衣」。也希望讀者能將前三部分的片段性的介紹，和後面第四部分較有組織的、較完整的幾篇分析與評論對照來看。

　　臺灣近年來有更多的年輕人對戲劇發生興趣。現在除臺北外，臺中、

臺南、高雄、臺東、新竹、宜蘭等地，新劇團相繼成立，是一個可喜的現象。但使我有點擔心的是：這些小劇團多缺乏有經驗的編劇與導演，因之有許多作品只是幾段生活紀錄的拼合而沒有有機的整體性組合；很有寫實性，不過常太個人化。如能同時顧到心理寫實的層次、傳達的技巧，以及如何將個人的小我經驗賦予一種大我的生命力，我們的戲劇文化才能真正生根、成長。

曾有人以教堂來比譬劇場在社會上的地位與任務；我認為戲劇工作者要有出世的胸懷去做入世的使徒的工作。

最後，我想借當代戲劇大師彼得‧布魯克 (Peter Brook) 在他著名的《空境》(*The Empty Space*) 一書內對劇場看法，以為本文的結語。他說劇場可分為四種：⑴「泥古劇場」(the deadly theatre)——只知死守成規、缺乏生命、令人厭煩的劇場。⑵「無間劇場」(the immediate theatre)——富有生命力而迷人，能和觀眾雙向交流、打成一片的劇場。⑶「粗糙劇場」 (the rough theatre)——是一種最理想的結合生命之紋理和本質的劇場；所謂粗糙不是指馬馬虎虎、粗製濫造的不成熟的戲劇，而是具有原始性生命力的作品。⑷「神聖劇場」(the holy theatre)——進一步去觸及超越日常生活表面的那種生命之神聖本質的劇場。

他說：我們應極力避免一切「泥古」的做法；一個真正成功的戲應兼具「無間」、「粗糙」、「神聖」的因素。❹

這些話有點像老生常談，但也是至理名言。

---

❹Peter Brook, *The Empty Space* (New York: Atheneum, 1982). 此書大陸學者譯為 《空的空間》。書不厚，但為西方現代劇場中非常受到重視的一本書。

第
四
部

中、西戲劇的流變
—— 中國戲劇

# 中國最古的戲劇作品

　　有學者認為我國在唐代就已經有正式的劇作家，不過由於缺乏有力的佐證，大部分戲劇史家並不贊同。大多數戲劇史都會提到〈優孟衣冠〉、〈參軍戲〉、〈東海黃公〉、《詩經》中的戀歌已有敘事的因素，古詩中的〈上山采蘼蕪〉、〈十五從軍征〉等，故事性過於簡單、也沒有對話，所以還不是戲劇。稍後的變文故事性豐富，對後世的戲劇——尤其是小說——提供了很好的營養。但都不是戲劇。

　　但是，我沒有看見任何戲劇史家提到漢代樂府中的〈孔雀東南飛〉，令人百思不解。我覺得這首敘述府吏焦仲卿與妻劉蘭芝的愛情長詩，具備相當完整的戲劇內容和形式。在這首詩中，非但有濃厚的戲劇性情節，並且百分之七十左右的句子全是對話，其餘的文字描寫故事中人物的心理、動作、情境。試看它開頭的一段便可明白。下面是我原文照抄，增加一些標點符號，改成現代劇本的寫法：用（括弧）標示原文中描寫人物行動或動作的部分，加了一點點原文沒有的「舞臺指示」，用【方括號】標出，以為參考。請試看第一段：

【引語】

　　孔雀東南飛，五里一徘徊。

【劉氏對丈夫說】

【我】十三能織素，十四學裁衣，十五彈箜篌，十六誦詩書，十七
　　為君婦，心中常悲苦。君既為府吏，守節情不移。賤妾留空房，相
　　見常日稀。雞鳴入機織，夜夜不得息。三日斷五匹，大人故嫌遲，
　　非為織作遲，君家婦難為。妾不堪驅使，徒留無所施。便可白公姥，
　　及時相遣歸。

府吏（得聞之，堂上啟阿母）：

　　兒已薄祿相，幸復得此婦。結髮同枕席，黃泉共為友。共事二三年，
　　始爾未為久。女行無偏斜，何意致不厚？

阿母（謂府吏）：

　　何乃太區區。此婦無禮節，舉動自專由。吾意久懷忿，汝豈得自由！
　　東家有賢女，自名秦羅敷。可憐體無比，阿母為汝求。便可速遣之，
　　遣之慎莫留。

府吏（長跪告）：

　　伏惟啟阿母。今若遣此婦，終老不復取。

阿母（得聞之，槌床便大怒）：

　　小子無所畏，何敢助婦語！吾已失恩義，會不相從許。

府吏（默無聲，再拜還入戶，舉言謂新婦，哽咽不能語）：

　　我自不驅卿，逼迫有阿母。卿但暫還家，吾今且報府。不久當歸還，
　　還必相迎取。以此下心意，慎勿忘吾語。
　　……

全詩最後寫蘭芝不願再嫁投水而亡，作者對仲卿的描述則是

（府吏聞此事，心知長別離。徘徊庭樹下，自掛東南枝。）

【結語】【應相當於現代戲劇中的「尾聲」】

兩家求合葬，合葬華山旁。東西植松柏，左右種梧桐。枝枝相覆蓋，葉葉相交通。中有雙飛鳥，自名為鴛鴦。仰頭相向鳴，夜夜達五更。行人駐足聽，寡婦起彷徨。多謝後世人，戒之慎勿忘。（劇終）

　　這是一齣相當完整的愛情悲劇。以上我稱為「引語」與「結語」的部分，在戲劇功能上頗似後來元雜劇中的「題目」和「正名」，或者京劇中人物開場時唸的「引」和「定場詩」。依據齊如山的研究，在演員唸「引」和「定場詩」時他還是「演員」，不是「劇中人物」。所以這些「引語」與「結語」可以由演員來說，或者用幕後旁白、歌隊演唱、報幕者直接向觀眾道出……。這種戲劇建構，在中西作品中都不難見到，例如莎士比亞的《羅密歐與茱麗葉》就是如此。試看《羅》劇的「序詩」(Prologue)：

故事發生在美麗的維洛那城，
那裡有兩個同樣顯赫的家族，
他們的舊恨引發了新的爭端，
使市民的鮮血染紅了他們的雙手。
這兩個惡運當頭的仇家的後代
出了一對生不逢辰的苦命戀人，
這整個令人人垂淚的愛情悲劇
以死亡淹滅了上一代的仇恨火焰……

《羅》劇以親王 (Prince) 的話總結。他說：

今天的早晨帶來陰晦的和平，
太陽也傷心地不願意露面。
回去吧，再去細細咀嚼這些悲情；

有些人我會寬恕，有些我會處罰：
因為從來沒有過一個故事
比茱麗葉與羅密歐的更為悲哀。

〈孔雀東南飛〉的具有戲劇性，也可由幾位現代劇作家改編這個故事的事實證明，如熊佛西的《蘭芝與仲卿》、袁昌英的《孔雀東南飛》、楊蔭深的《磐石與蒲葦》。使我懷疑的是：在當時既然會產生這樣的長詩，為什麼沒有產生戲劇文學？還是，這就是當時的戲劇文學，只是書寫的形式不同呢？應該值得專攻中國古代戲劇發展史的學者再加研究。

# 宋元南戲和雜劇

　　現在治中國古代戲劇發展的學者認為可能創作於宋末的三個「南戲」（溫州雜劇）──《小孫屠》、《張協狀元》和《宦門子弟初立身》──是中國最早的戲劇文學。如果上述的〈孔雀東南飛〉的假設可以成立的話，則中國在紀元前就有戲劇了。希望博學的歷史學者能找到更多像〈孔雀東南飛〉這樣的長詩，來重寫中國古代的戲劇發展史。

　　下面約略地介紹一下一般戲劇史的看法。❶

## 1. 傳統戲曲的基型

　　就現存的劇本來說，最早的是三個「南戲」（源於浙江溫州的劇種），可能都是宋末的作品。流傳最多的是元代的「雜劇」及明、清時期的「雜劇」（較短）和「傳奇」（較長）了。元雜劇有一個非常特別的形式，那就是每「本」戲都可依音樂上宮調的結構分成四「折」（近似現在的「幕」），有時加上一段「楔子」，以幫助說明情節的進展；並且每本戲除楔子中的唱詞較自由外，四折中的詞一定由「正旦」（演女性人物）或「正末」（演男性人物）這個「腳色」主唱到底。在南戲和明清戲劇中並沒有每本四折（或

---

❶談中國傳統戲劇的中英文著作不少，下列幾種為較易取得的：周貽白，《中國戲劇史》（上海：中華書局，1953），此書在臺灣由僶勉書局出版，改名為《中國戲劇發展史》；張庚、郭漢城，《中國戲曲通史》（臺北：丹青圖書公司，1985）。英文的以許道經的著作最新、內容最廣：Tao-Ching Hsü, *The Chinese Conception of the Theatre* (Seattle and London: Univ. of Washington Press, 1985).

齣、幕、場）和一個腳色主唱的限制，自由多了。「傳奇」的特色是劇本常會太長，每本多至三、四十齣，《還魂記》更長至五十五齣。因之很多劇本不宜演出，只能供閱讀欣賞。

在上述現在尚留傳的戲劇出現以前，曾出現過一種非常近似戲劇的文體——「諸宮調」，因它唱、白相間，俗稱「講唱文學」。在現存的作品中，最完整的（也是最容易看到的）叫做《董解元西廂》，演述張生和鶯鶯的戀愛故事。以後元代的《北西廂》、明清的《南西廂》及平劇中的《西廂記》和《紅娘》，都是同一故事的戲，並且有些地方在辭句上都差不多，例如張生、鶯鶯長亭送別一段就是，茲錄其中一曲為證：

> 金《董西廂》：莫道男兒心似鐵，君不見滿川紅葉，盡是離人眼
> 　　　　　　　中血。
> 元《北西廂》：碧雲天、黃花地、西風緊、北雁南飛，曉來誰染霜林
> 　　　　　　　醉？總是離人淚……（王實甫）
> 明《南西廂》：碧雲天、黃花地、西風緊、北雁南飛，曉來時誰染霜
> 　　　　　　　林？多管是別離人淚……（崔時佩、李景雲）
> 清《南西廂》：碧雲天、黃花地、西風緊、北雁南飛，曉來時誰染霜
> 　　　　　　　林？都管是別離人淚……（見《綴白裘》）
> 國（平）劇：碧雲天、黃花地、西風緊、北燕南翔，問曉來誰染霜
> 　　　　　　　林絳？總是離人淚千行……（「荀慧生」本）

從劇本的表達形式來說，我國的傳統戲劇一直未能完全脫離「講唱文學」的影響，最明顯莫過於人物的自述姓名、身世、心情、意念等，例如：

> (1)小生姓張名珙，字君瑞，本貫西洛人也。先人拜禮部尚書……小
> 　　生書劍飄零，功名未遂，遊於四方……（《北西廂》）

(2)……老夫複姓諸葛，名亮，字孔明，道號臥龍……（《空城計》）

(3)……叫聲屈動地驚天，我將天地合埋怨。（《竇娥冤》）

(4)……未曾開言心好慘。（《玉堂春》）

(5)（王寶川唱）前面走的王寶川，（薛平貴唱）後面跟的薛平男；
　　（王寶川唱）進得窰來把門掩，（薛平貴唱）將丈夫關在窰外邊。
　　《武家坡》

　　類似這樣的戲詞在我國各時期的戲中都很常見。例(1)、(2)我想不用解釋了。例(3)、(4)是人物在對觀眾直接「說明」心中的感受（在西方戲劇中，這種情形通常都是用動作來「呈現」或用其他人物的話來「間接」表達），這一「自我說明」的現象從例(5)來看更清楚：在這一段戲中，王寶川和薛平貴在舞臺上一前一後在走的動作已非常明白地告訴觀眾他們在做什麼，因此唱詞全是多餘的「說明」——全是在「講故事」時才有必要做「自我說明」的話。有人認為中國戲劇的特點就是唱做俱全。不錯，但是我覺得這類的詞句是「講唱文學」，而不是戲劇。當然，只有動作沒有唱「可能」會較單調，但他們可唱些「有關」的而不必直接自述外在的動作啊！王寶川在逃向寒窰時心中一定很急，恨不得一步到家，同時又在擔心丈夫是否真的已經死亡；薛平貴也一定在後悔剛才「試妻」有點過分，並且在跟到窰前時也應會有「景物依舊」之感。所以他們可以邊走邊向觀眾「透露」這些，不是更有戲可聽可看嗎？例：

王：寒窰咫尺心慌遽，
薛：驚了寶川心不安。
王：但願此人言非實，天佑吾夫早還鄉；
薛：寒窰依稀當年情，世事榮衰轉夢間。
　　（稍頓，接白）啊，三姐，我是平貴，你的丈夫呀！

這並不是說我們的傳統戲劇中沒有好劇本。在元、明雜劇和明、清傳奇中都有可演、可讀的佳作。但整體來說,我們似沒有西方戲劇那麼注重人物個性的塑造和情節的經營。我們較喜歡表現社會中人的「型」,而較少刻劃「個人」的戲。

## 2.戲曲的演出

我國宋、元劇場的演出形式因資料欠缺,還沒有辦法知道它的全貌,現在我只想就仍然「活」的崑曲、國劇、地方戲等來看看它的幾點特性。

各劇種間的最大不同處似為音樂的曲調和唱詞的句型;最大相同處為舞臺上只有很簡單的「切末」(如現代戲劇中的道具),而沒有「寫實形式」的佈景、燈光。〔清宮中的舞臺(**彩圖8**)和上海等幾個大都市的所謂機關佈景的劇場及近年的發展仍為少數的「例外」。〕最初形成這種「簡」的原因應該很單純——人力、物力、經驗的不足。全世界的初期的劇場差不多都如此。但是值得我們去思考的是:為什麼西方劇場會從草創期的「簡」發展到後來「擬真」的自然主義和寫實主義的做法,而後來又由於藝術上的要求而追求另一層次的簡呢?(這點我們在談自然、寫實主義曾提到。)而我們的傳統戲劇為什麼一直不變呢?過去有不少人認為加以燈光、佈景就不是中國的傳統劇場了。看過《曹操與楊修》、《盤絲洞》等新編戲的人恐怕再不會這樣想——不會認為燈光、佈景等現代劇場的技術與藝術,是和我們的傳統戲劇水火不容的東西了吧?❷

在談國劇時很多人都用「有聲必歌、無動不舞」一類的話來讚美。是

---

❷ 參閱拙作〈從「春申梨園史話」展望國劇〉,原刊《新象藝訊》第32~33期,收入《論戲說劇》(臺北:經世書局,1981);〈國(平)劇該求變了〉,原刊《幼獅月刊》第48卷5期,收入《幕前幕後・臺上臺下》(臺中:學人公司,1980);〈也談「曹操與楊修」〉(《中華日報》,1991年4月3日);"Peking Opera: Simplicity out of Necessity," *Tamkang Review* XIII, 3 (Spring 1983).

的，國劇中的說白抑揚頓挫，有別於日常的口語，和唱的部分有很和諧的結合，確比西方音樂劇 (Musical) 中唱、白的接替情形自然。但丑角的說白和動作卻不一定都是歌、舞（這並沒有什麼不好——其實我認為丑的安排穿插是國劇藝術中最值得研究、發揚的）。我提出丑角的例子是希望大家在欣賞國劇時不要被一些過於籠統或誇大的「讚美辭」所左右而產生誤解。

任何一個中、西劇種都有它的長處和缺點，和一些漸漸形成的慣例或約定 (conventions)，當這些慣例成為牢不可破的型時，便會妨礙它的成長。換句話說，藝術的表達或傳達方式應隨時代與社會的轉變而修正，才能為大家接受而發生功能。劇場尤其如此。我們的社會形態在變，文化、教育（廣義的）也在變。許多以前的娛樂方式已不受大家歡迎，例如以前演戲為喜慶、酬神等活動中的主要項目之一，現在已有許多地方用電影取代。以前我們能聽到或讀到的小說、故事，非但數量上沒有今天多，在表達技巧和內容上也多不如現代的引人入勝。所以，如果我們的傳統戲劇仍墨守成規，不接受新血，遲早會被大家所抗拒和遺忘，而進入歷史博物館中去的。

就另一方面說，傳統戲劇中有許多美好的花、果可做為發展我們現代戲劇的營養和參考。所以，對我國未來劇場有興趣的人應該去欣賞它、研究它、取用它。我們不要去抗拒傳統戲劇，也不必去盲目接受。劇場是活的，所以要不斷地補充養分，才會茁壯起來。

# 現代劇場的點滴

　　我國現代劇場的發展：有人以 1907 年春柳社的首次演出為源頭，也有人認為應追溯到十九世紀末期上海教會學校演出的西方戲劇。但不管是那一種說法比較合理，它們都說明了一點：我們的現代劇場是從西方移植過來的。或者說：我們的現代劇場源起於西方戲劇的翻譯、改編和仿作，而後來才慢慢地走上創作之途。但時至今天，很少劇作家能完全脫離西方大師們的影響，而創出我們自己的現代劇場。這種影響最易見的是形式上的模仿。以影響最大的「寫實主義」的戲為例，很多缺乏像易卜生 (Ibsen)、蕭伯納 (G. B. Shaw)、契訶夫 (Chekhov) 等大師們的真正社會寫實精神。也有學者稱這些缺乏真正寫實精神的作品為「擬寫實」。❸

　　大概由於我們的現代戲劇以對話為主，不似傳統戲曲的有說有唱，通稱「話劇」，大陸及香港地區仍沿用此名稱，但臺灣近年來已流行「舞臺劇」一詞。我不知道是何人、何時、何地先用，不用話劇而改稱舞臺劇的原因一方面是特意把它和電影和電視劇分開吧。另方面也可能是近年來的演出有的已不像以前那樣重視「對話」，而特別強調肢體語言和多媒體的傳達功能——有的雖然還有「臺詞」，但已經不是「對話」，而是「各說各話」；有的甚至只有一些「聲音」而沒有任何「話」了，可是也不是「默

---

❸ 參閱馬森，〈國內舞臺劇的回顧與前瞻〉，《文訊》第 10 期（1984 年 10 月），頁 41。作者在 〈中國現代小說與戲劇中的 「擬寫實主義」〉 一文內對此有更詳細的申述，並列舉田漢、郭沫若、曹禺等人的劇作加以說明。見《馬森戲劇論集》（臺北：爾雅出版社，1985），頁 347–372。

劇」。所以，「舞臺劇」一詞便被大家接受了。

　　臺灣在 1945 年以前雖然屬於日本，劇場的大致情形似乎也和我國整個劇運的發展差不多。根據呂訴上《臺灣電影戲劇史》的記載，臺灣的「新劇」萌芽於 1910 年，在 1923 年後開始興盛，當時的戲劇演出可以說是全臺灣重要地方都有，如淡水、臺北、新竹、彰化、臺南等。❹到 1937 年時，許多國民學校和鄉鎮公所中心也加入了戲劇活動。1945 年臺灣光復後，由於大陸職業劇團和軍中劇隊的來臺演出，更助長了戲劇的發展。到 1949 年時中央政府遷臺，許多劇場工作者隨之而來，自然拓展了臺灣的劇運。本文因篇幅有限，只擬偏就劇本方面簡略地稍加說明。

　　光復前臺灣各地演出的戲劇以翻譯和改編的為主，創作的國語、臺語和日語劇成功的不多，其中以富有民族意識的較受歡迎，如《閹雞》、《地熱》、《從山看街市的燈火》，和《怒吼吧！中國》。從光復後到 1950 年代由於大陸劇團和戲劇工作者的來臺，國語劇成為主流。但成功的創作劇本僅《青年進行曲》、《人獸之間》、《尾巴的悲哀》等寥寥幾個。翻譯劇像高爾基的《夜店》、戈果里的《巡按》（又名《欽差大臣》）、莫里哀的《守財奴》等仍常被採用演出。改編劇也仍很流行，如《疑雲》（改自莎劇《奧賽洛》）、《群魔現形錄》（改自《巡按》）、《百醜圖》（改自陳白塵的《群魔亂舞》）、《臺北一晝夜》（改自沈浮的《重慶二十四小時》）、《鄭成功》（改自魏如海的《海國英雄》）、《文天祥》（改自吳祖光的《正氣歌》）等等。除此以外，如曹禺、田漢等大陸名家的劇作也常被搬上臺灣的舞臺。❺

　　雖然光復後臺灣戲劇活動的參考資料較多，焦桐的〈光復後臺灣戲劇

---

❹就我於 1949 年所見，臺北的「第一劇場」和臺南的「延平戲院」都有轉臺的設備，後臺的空間極寬大，前者的觀眾容納量可達二千人左右。由此可見光復前的臺灣劇院已有相當好的現代設備。

❺以上資料均來自呂訴上，《臺灣電影戲劇史》（臺北：銀華出版部，1961）第 10 章〈臺灣新劇發展史〉，所錄翻譯劇名雖然有的現已不用，但仍照呂著原文。

書目〉（自 1945～1986）頗具價值。此書目收錄這四十多年間出版的話劇、國劇、廣播劇、戲劇史、傳統戲劇及舞臺劇論著。❻從他所收錄的劇目可以看出 1950 年後劇作家的人數和出版的劇本數都越來越多，到 1959 年的高峰後開始下降，但在 1973 年前仍起伏不定。然後開始有另一變化，即是單獨印行的劇本漸少，戲劇論著和結集出版的劇本集卻較前增加。這些選集的特性之一是它們都是較早的作品，例如 1971 年的十冊《中華戲劇集》所收的四十一位作家的六十七個劇本，極少是 1967 年後的新作❼，這現象說明從事舞臺劇創作的人少了。但是為什麼呢？

一般認為舞臺劇的沒落主要是因為電影、電視的興起，尤其是後者，它把節目送到家裡的客廳，因此拉走了劇場的觀眾。有人說那並不是主要的原因，最大的原因是我們缺乏固定的、有現代化設備的劇場。也有人認為當時國語在臺灣尚不流行，一般民眾欣賞水準也不高。❽這些看法都有相當的事實依據，但似乎都只能算是部分的劇場上外在和物質的因素。這一點只要稍作比較，便可明白：例如紐約的 「外外百老匯」 (Off Off-Broadway) 的許多演出，場地和設備不見得都比臺北的好；美國的電視節目也比我們的多，比我們的有趣，然而他們的劇場仍很活躍。同時，演戲也不是非用國語不可，並且光復初期的國語普及度應該更低。

那麼，是上引的書目有疏漏呢？還是另有更重要的原因？

書目的確未列許多只在期刊上發表的劇作，僅上演而未出版的更是無

---

❻焦桐，〈光復後臺灣戲劇書目〉，《文訊》第 32 期（1987 年 10 月）、第 33 期（1987 年 12 月）、第 34 期（1988 年 2 月），收入：焦桐，《臺灣戰後初期的戲劇》（臺北：臺原出版社，1990）。

❼關於這時期之戲劇出版情形，請參閱拙作〈民國五〇～六〇之臺灣舞臺劇初探〉，《文訊》第 13 期（1984 年 8 月），頁 119–136。

❽參閱呂訴上，《臺灣電影戲劇史》，頁 406–407；吳若，〈中國話劇六十年〉，《藝術學報》第 10 期（1971 年 2 月），國立藝專出版，頁 305–306；鍾雷，〈五十年代劇運的拓展〉，《文訊》第 9 期（1984 年 2 月），頁 120–121。

從查起；但舞臺劇的作家的確是越來越少了，而這一現象也的確和電影、電視的興起有關，不過主要的似不單是這兩種新興的媒體拉走了觀眾，而是它們拉走了劇本的創作者和其他的舞臺藝術家。尤其是電視，它的需要量極大，對編劇技術上和藝術上的要求也較低，因為影、視媒體由於剪輯技術上的方便，使編劇者不必像寫舞臺劇那樣去「限制」時、空的轉換，可以「隨興」而寫。結果是許多寫慣了影、視劇本的作者都無意或無力再為舞臺苦苦耕耘了。演員、導演也多以電影、電視為職業或事業上的目標。再加上影、視有很好的酬勞，有一定的金錢可拿，還可能有機會在報紙的「影劇版」上大出風頭，名利雙收。但是除了極少數的例外，為舞臺工作非但無名、無利，有時還得自己賠錢去設法演出。

但是電視臺的吸引力似乎仍不足以完全解釋 70 年代後舞臺劇出版突然銳減的現象，其間一定還有許多社會的、經濟的、甚至政治的因素。我無力在此做這些方面的探索，僅想就臺灣近幾十年來的劇場對劇本的需求情形做一簡單的分析，來看看劇本創作的趨向。

我曾經試就演出的目的和性質將舞臺劇分為應景劇場、商業劇場、院校或校園劇場、社區或社會劇場、和兒童劇場等五大類。❾應景劇場指為了慶祝節慶的演出，它應該是中西劇場上有史可查的最早存在的戲劇，許多現在仍可讀到的希臘古典劇作即屬此類。但臺灣在這段時間內產生的應景劇，就戲劇或文學的水準來看似乎沒有什麼真正偉大的作品。商業劇場自然指以營利為目的的演出。就此一觀點來說，由新象中心製作的《遊園驚夢》和《蝴蝶夢》，中華漢聲劇團推出的《釵頭鳳》等，都有座無虛席的票房紀錄，可惜都沒有得到劇評家的肯定。同時，商業劇場一直沒有多少人在做，所以為此而寫的劇本在質和量上也都缺乏很好的成績。

---

❾ 詳見拙作〈我對當代劇場的省思與建言〉，《聯合文學》第 47 期（1988 年 9 月），頁 113–120。

# 校園戲劇的興起與沒落

對臺灣近幾十年來舞臺劇劇運影響最廣的可能是院校劇場，很多大專院校都有話劇社的組織，演出分校內、校外兩種，現將對外演出的幾個年度性劇展，略加介紹：

## 1.世界劇展

由李曼瑰發起，成立於 1967 年，參展者為大專院校之外文系，用原文演出英、法、德、西、日等國之名劇，最後幾屆有新編或改編之中文劇本參展。到 1984 年停辦。

## 2.青年劇展

亦由李氏創設，成立於 1968 年，參展者為各院校之話劇社，演出本國成名作家之劇作，最後幾屆中漸有指導老師和學生之新作參加。也在 1984 年停辦。

## 3.實驗劇展

由屬於教育部之「中國話劇欣賞演出委員會」於 1980 年開辦，一共辦了五屆，至第六屆時改為「鑼聲定目劇場」，成為「鳴金收兵」的絕響。實驗劇展在原設計上應屬社會劇場，但實際上參加者以大專院校的學生為主體，加上部分離校不久的社會青年，並且還有許多戲劇系的老師和學生的實際參與編、導的工作，新劇本很多，並帶動了一些小劇團和小劇場的成

立，確有它功不可沒的一面。

　　就我自己直接參與的經驗來看，我認為世界劇展為臺灣青年觀眾介紹了許多世界名著，在欣賞力與視野的培養上有很好的貢獻；青年劇展的藝術成就不及世界劇展，影響力也較小；實驗劇展雖然壽命最短，但對年輕的戲劇愛好者的影響較大、較直接──包括正面和負面的影響。就好的方面說它引發了許多年輕人的創造力，因之為參展或非參展而成立的小劇團越來越多。有的雖然生存了一年就散了，但可能又會在別處發芽。就負的方面來說，有些小劇團中缺乏對戲劇有足夠基本認識的領導者，只是幾個對劇場「半知不解」的「熱心人」在一起「玩玩」而已，因此他們的「演出」，常會引起內行的隱憂和一般觀眾的反感。

　　另就劇本的創作來說，世界劇展和青年劇展僅在最後幾屆中出現了幾個改編和創作的劇本，實驗劇展開始後才大大地鼓舞了年輕一代的戲劇愛好者開始編寫劇本。可惜很多新作都是為了參展而趕出來的，時間和經驗的不足使得作品多不成熟。加上有些人的興趣在演出的本身而不在劇本的完成，事後也不想整理、修改，所以僅有很少幾個劇本在較重要的文藝刊物上發表過。直到 1992 年才由文建會支援整理、出版了二十五齣戲，主要的為許多年來在臺灣小劇場中演出過的作品，水準並不高。❿其他零星在報紙副刊及期刊上發表的，為數很少。刊印機會的貧乏自然也減低了作家編寫的志趣。

　　院校劇場並未因上述幾個劇展的停辦而中止。除了校內的演出繼續存在外，自 1984 年開始的「大專院校話劇比賽」可以說是接替了青年劇展。這個劇展原由教育部主辦，1988 年起和文建會合辦。參展院校有越來越多的趨勢，演出成績亦有進步。兩主辦單位雖鼓勵參展者多採用由他們徵選的得獎劇本，但各校也可以用其他自編、改編或翻譯的劇本。不過到目前為止在自編和改編方面尚乏善可陳。

---

❿整個劇集稱為《戲劇交流道》（周凱劇場基金會，1993）。

　　為鼓勵社會劇場的建立，教育部於 1986 年又增加社會劇團的觀摩演出，亦自 1988 年起和文建會共同負擔經費的補助，改為比賽；採用劇本的情形和大專話劇比賽相似（但從 1995 年後又分開舉行）。除此一年一度的社會劇團的演出外，臺灣在過去二十年來的許多社會或社區劇團的演出中，雖然有許多職業或專業的劇場工作者參加，在組織上多屬業餘性質，每次演出都是臨時組合。他們和商業劇場最大的不同處是演出的目的不在謀利，而是為了對戲劇的愛好和興趣。雖然參與者有專業的劇作家，但在這個劇場中誕生的新劇本，在質與量上都未產生令人滿意的成績。

　　臺灣光復後早就有人注意到兒童戲劇的推展，教育部和中國戲劇藝術中心也曾在 1972 年徵選過兒童劇劇本，並加以演出，但似未受到普遍的注意，直到 1977 年「臺北市第一屆兒童劇展」開始，才引起較多人的關心和投入。接著高雄市也在 1979 年開始舉辦兒童劇比賽，另外一些較小的縣市也起而響應。自創辦以來，這南北兩個大市一年一度的兒童劇展均限定國中和國小學生參加，曾辦得很「熱鬧」，可惜現在都已叫停了。他們演出的劇本除主辦單位徵選提供的以外，也有由參展學校自編的。可是因缺乏足夠對兒童劇場和兒童心理與兒童教育有研究與實務經驗的人才參加，劇作與演出多有問題。近幾年來雖有像九歌、魔奇、鞋子、紙風車等十來個社會兒童劇團的成立，也曾應邀出國表演，他們的演出也還離職業或專業的水準有相當的差距。最缺的為編劇及導演這兩方面的人才，希望有更多人的加入。我曾多次說：兒童劇非兒戲；它是培養國家未來良好公民和劇場觀眾的苗床，比成人劇場更須講究演出的品質。❶

　　以上依劇場的性質來看劇本創作的情形，只是為了說明的方便。當然

---

❶關於臺北市歷屆兒童劇展之概況及演出劇目，參閱王友輝，〈臺北市兒童劇展十一年〉，《文訊》第 31 期（1987 年 8 月），頁 115-124；賈亦棣編，《臺北市兒童劇展歷屆評論集》（臺北：中國戲劇藝術中心，1981）。此評論集除批評文章外並收有幾次座談紀錄及一些歷史性資料。

這種區分方式只是我個人的選擇。別人也可將屬於國中、國小的兒童劇場和院校劇場合併成學校劇場，把九歌等團體歸入社會劇場。

最後我想提一下近年來對舞臺劇劇本創作鼓勵最力的兩個機構。

# 幾個重要的贊助機構

## 1.行政院文化建設委員會

分「約編」和「公開徵選」兩種辦法。出版後分送全國學校等文化機構，並公開發售。歷年來之應徵者有資深作家和青年新秀。從近年來應徵劇本的大量增加來看，顯然已產生很好的鼓舞作用。

## 2.教育部

教育部的年度徵文比賽中也包括舞臺劇，應徵作品必須為未曾發表者（刊印或演出），旨在獎勵新作。多年來的得獎劇本印成專輯，分送院校及社會劇團，不公開發售。

另外臺北市政府教育局、中國戲劇藝術中心刊印的兒童戲劇集以分送中、小學為主，也不公開發售。中山文藝獎、國家文藝獎、吳三連先生文藝獎等等也都包括創作劇本獎，但不出版。除吳三連先生文藝獎依申請者的整體成就為評審條件外，其餘都是依申請者提出的單一劇本來評選。

總括地說：雖然由於許多社會、政治、經濟的因素和劇場本身的條件，我們過去二十多年來的舞臺劇作品在質與量上均難令人滿意，但是我認為不少新舊作家已在力求突破，不再在「寫實」與「擬寫實」的範疇內留連，是一種可喜的覺醒。雖然有人擔心我們源自西方的舞臺劇將來也脫不了西方劇場的影響，例如現在西方反對「劇本為戲劇的靈魂」的觀念也已在國內引起迴響，所以劇本在我們的劇場中，恐怕早晚也會喪失它的地位，不

再需要編劇家的存在。但是，我覺得不管我們的劇場形式如何變化，真正感人的偉大劇作非但在劇場中仍會有它的重要性，並且能獨立以文學的形態存在；它會比舞臺上的演出更容易流傳廣、遠。相信努力奮鬥的劇作家和他們的作品，會在人類的眼前和記憶中繼續活著的。❷

---

❷ 以上現代戲劇在臺灣的發展概況係依拙作《中華現代文學大系》（臺灣一九七〇～一九八九）〈戲劇卷序〉增刪而成（如部分統計數字均已刪去）（臺北：九歌出版社，1989）；關於現代戲劇發展的進一步資料，可參考：中國話劇運動五十年史料集編委會，《中國話劇運動五十年史料集 (1907～1957)》（香港：文化資料供應社，1978）；吳若、賈亦棣著，《中國話劇史》（文建會，1985）；馬森，《當代戲劇》（臺北：時報文化出版社，1991）及《中國現代戲劇的兩度西潮》（臺北：文化生活新知出版社，1991）；拙作《幕前幕後・臺上臺下》及《論戲說劇》等。

第五部

中、西戲劇的流變
——西洋戲劇

# 希臘古典悲劇與喜劇

　　現存最古老的劇本為紀元前四、五世紀的希臘悲劇，最著名的劇作家共有三人，第一位叫艾斯克拉斯 (Aeschylus, c.525～c.456 B.C.)（**圖 1**），據說他最大的貢獻是增加了第二個演員 (actor)，因為在他以前的戲都是一個演員的「獨腳戲」，全部戲中的人物 (character) 都由一個人扮飾，所以限制很大，趣味也不夠。現在有了兩個演員在臺上，戲就熱鬧多了，例如吵架、辯論、談情說愛的場面，都應有兩個人物，如果由一個人來演，那等於是帶一點動作的「講故事」，自然沒有兩個人演來得精彩。

　　第二位古希臘的大戲劇家叫莎佛克里斯 (Sophocles, 497/6～406 B.C.)（**圖 2**），他的貢獻是增加了第三個演員。兩個演員的戲還是有很大的限制：假定有一場戲是兩個人在吵架，開始爭吵很容易，但一直吵個不停也沒有什麼意思，太單調了。如果有第三個演員來扮演勸架的人，情節就有變化了。(關於「故事」與「情節」的區別，詳第二部〈構成劇本的基本元素〉一章。) 或者是兩個好朋友在一起談天、一對戀人或夫妻在一起甜言蜜語，久了也會使觀眾厭倦。如果在恰當時刻來個第三者加以挑撥、破壞，才會有熱鬧有趣的發展。

　　談到這裡我想做一點名詞上的補充，那就是「演員」與「人物」是不同的。例如莎佛克里斯的名作《伊底帕斯王》(*Oedipus the King*) 一劇中的人物並不只三個（有國王、皇后、國舅、先知、使者、牧羊人等等。關於此劇的情節簡介請參閱本書第二部「情節 VS 故事」一節。但據專家的分析，同時在觀眾面前出現的則不會超過三個。也即是說：除了歌舞隊以外，

圖 1　艾斯克拉斯

圖 2　莎佛克里斯

圖 3　優里庇底斯

其他人物都是由三個演員利用面具的變化來扮演的。

第三位古希臘戲劇家叫優里庇底斯 (Euripides, c.484～c.406 B.C.)（圖3），他的重要貢獻在戲劇內容的拓展。艾斯克拉斯的劇作主要在寫人和神及宇宙的關係；莎佛克里斯則探討人和宗教的關係及哲學問題；而優里庇底斯則轉向人與人的關係及內心的衝突，所以他的戲最受現代戲劇家及觀眾的喜愛。

以上三人的戲現稱為「古典悲劇」(Classical Tragedy)，寫的都是國王、皇后、王子、公主、將軍等貴族的不幸命運和遭遇（**彩圖2**）。在古希臘除悲劇外還有喜劇，早期的叫「舊喜劇」(Old Comedy)，較後的叫「新喜劇」(New Comedy)（**彩圖3A、3B**）。二者除了產生的時期不同外，內容上也有區別。舊喜劇常批評和諷刺當時的政治、戰爭等國家、社會的大事，新喜劇多寫家庭及愛情事件，最典型的故事為一個年輕男士愛上了一位少女，但遭到父親的反對，而僕人卻永遠站在青年的一邊。故事發展到最後老父同意兒子的婚姻，於是皆大歡喜，以大團圓結束（**彩圖4**）。新喜劇中的笑料多來自僕人和一個愛吹牛的戰士。這個基型到現在還有人在用。有人認為故事的基型是很有限的，一個作品的成敗主要在表達方式的好壞、有無創意。這話有相當的道理。

# 羅馬與中世紀戲劇

　　羅馬時期並沒有產生非常偉大的劇作家，這時期的最大成就在劇場建築（**圖4、5**）。羅馬亡後，整個西方劇場進入所謂戲劇的「黑暗時期」（Dark Ages，約自第六世紀至第十世紀初）。戲劇之受到禁止、沒落的原

**圖4**　古代希臘劇場：舞臺與觀眾席間的圓場為歌舞隊表演空間，中間的小平臺為祭壇，左右兩側為觀眾出入口。

圖 5　羅馬劇場：圖為紀元前 55 年之羅馬劇場
之一。和希臘劇場最大不同處為舞臺上
方已有房頂，觀眾席也在整個建築物之
內。

因之一是由於教會的反對，因為有許多戲諷刺宗教或教會，因之被認為有傷
道德、風化。可是有趣的是：第十世紀時戲劇的復興也來自教堂中為鼓勵信
徒、教導信徒而設計的宗教劇。

西方中世紀的戲劇主要的有三類：(1)「奧蹟劇」 或 「神祕劇」
(Mystery Play)——內容取材於《聖經》中的《舊約》部分。但所謂神祕不

單指故事的性質，也指演出中的特殊效果的製作祕技而言（如地獄的火焰）（彩圖 5）。⑵「奇蹟劇」(Miracle Play)──以演出《新約》中的〈使徒行傳〉的故事為主，也即是耶穌和使徒們的奇蹟。⑶「道德劇」(Morality Play)──它不算正式的宗教劇，但仍不離宗教的道德意識。這類戲劇的特徵是將抽象的意念人格化。現留下來最著名和完整的戲叫 《塵世人》（*Everyman*，有人譯為 《凡人》 或 《每人》），如戲中的主角就叫 Everyman，代表善行的人物就叫 Good Deeds，代表智識的就叫 Knowledge，代表美的就叫 Beauty（彩圖 6）。

早期的西方劇場有一個共同的特點：支持演出的不是政府、教會、公會，就是地方上的貴族富紳，因此在題材上自然而然地以歌功、頌德、勸善為主（我國的許多地方劇種和此類似）。但後來到了中產階級興起時，情形便不同了。許多貴族、富紳由於自身的沒落，已無力支持藝術。代之而起的是商業性的競爭成為推動藝術的主力（這可能是形成中國戲曲與西方劇場不同發展的主因之一）。

# 新古典與浪漫主義

　　到了十七、十八世紀時，「新古典主義」(Neo-classicism) 的出現提出了藝術創作的原則和規範 (norms)。他們主張戲劇必須「擬真」(verisimilitude)，所以劇情的發展要合於「三一律」(three unities)：

## 1. 時間的統一 (unity of time)

　　一個戲從開始到結束全部事件發生的時間要限在一天之內 (24 小時之內)；

## 2. 地點的統一 (unity of place)

　　事件發生的地方要限在單一地方；

## 3. 情節的統一 (unity of action)

　　整個事件的發展要循單一主線進行。

其中時間和情節發展的統一性或單一性，亞里斯多德早在他的《詩學》(Aristotle, *Poetics*) 中提出；地點的一項為當時義大利與法國的批評家所加。常聽人說「亞里斯多德的三一律」，那是錯誤的。

　　除了上述的原則外，他們要求一個戲的主旨必須能傳達理想的道德觀念、合於理性的規範，否則就不是好作品。

　　到了十九世紀初葉，人們對社會階級的不平感到很不合理，於是提出「平等」、「自由」的口號。他們認為：宇宙間的萬物既然都是上帝創造的，

則地球上的一切東西均源於上帝，所以每個人應可從一草、一木、一粒沙去直窺宇宙的奧祕和上帝，藝術家和劇作家就不必去理會任何人為的規範。這個新的運動就是「浪漫主義」(Romanticism)。浪漫主義在文學方面的重要成就在詩而不在戲劇，但他們主張的信條可以說是現代戲劇的「苗床」；我認為他們對以後藝術（包括文學與戲劇）的創作影響最大的是：藝術是獨立的，它不是政治和宗教的附屬品；表達的形式可以自由變化，但形式必須和內容密切配合或結合。

# 自然主義與寫實主義

　　浪漫主義追求的人類應有自由、平等的理想很快地被當時社會上到處可見的貧窮、犯罪的事實破滅了，藝術家再也無法閉著眼睛談理想。加上當時達爾文的《物種原始論》(Darwin, *The Origin of Species*, 1859) 的問世，提出了「物競天擇」、「適者生存」的「科學的」進化論，認為人類是從猿猴進化來的，使很多人不再相信上帝為造物者。換句話說：上帝不再存在了；影響人類生存的是科學的遺傳因素和環境的力量，而不是神。科學在當時的聲勢巨大（可悲現在還是），戲劇家、文學家也得向科學看齊，於是「寫實主義」 (Realism) 和 「自然主義」 (Naturalism) 便應運而生。 左拉 (Emile Zola) 於 1873 年在他的一個劇本的序言中提出了自然主義的信條。

　　他在這篇序言中說：實驗和科學的精神是戲劇的唯一可能的救星。舞臺上的佈景要跟戲中人物的真實生活環境完全一樣，使演員做到「活在觀眾前面」而不是在「演戲」。寫實主義的信條差不多，也要求劇作家注重客觀的、科學的觀察。所以在內容上自然主義和寫實主義都偏向對社會和人性的黑暗面的攻擊或探討。 如易卜生的 《人民公敵》 (Ibsen, *An Enemy of the People*) 描述一個有良心的醫生因發現當地的水源受到污染有害健康，在報紙上發表化驗結果，並力主關閉所有觀光浴場，但市長（是他哥哥）和記者等卻為了賺錢而聯合攻擊醫生，並把他視為人民公敵，要把他驅逐出境。

　　就演出的形式來說，二者都要求在舞臺上製造出一個「亂真的假象」(illusion of reality)，所以故事發生的地點多為室內（如客廳），因為室內場

景較易佈置得「亂真」。他們這樣做希望觀眾「錯覺」自己正巧在一個房間的一面牆外看到一個真實事件的發生，便會產生高度的「信以為真」(make-believe) 的感受。這就是所謂的「第四面牆」(the fourth wall——即第四面牆去掉了)。只是自然主義對亂真程度的要求更高 (如上面說的要演員「活」在觀眾前面——演員不是去演一個人物，而是要變成那個人物)。

但是，戲劇和真實生活不可能是一樣的。不管佈景、服裝、化妝如何逼真，觀眾還是清楚地意識著自己在看戲，而不是一個房間的第四面牆不存在，他們剛巧看到房內發生的事。漸漸地，戲劇家們認為亂真既不可能，也無此必要。有了這種認識，寫實主義和自然主義的戲劇也開始產生了變化。如俄國的名導演史坦尼斯拉夫斯基 (Stanislavski) 就認為：演員和導演應遵奉能表現人物內在精神的寫實主義，而不要去相信只表現生活表層的自然主義。❶這些話很有道理。

寫實主義從興起到現在已經過大大小小、不同層次的改變，它已從追求亂真的「攝影式的寫實」(photographic realism) 轉變到「心理的寫實」(psychological realism)，尋求內在精神、思想、感情的表現。這個轉變來自不同的因素，有些戲劇史的研究者認為佛洛伊德 (Freud) 的心理分析和對夢的解釋的出現，是一個主因。不錯，在人們相信科學至上的時代，佛洛伊德的學說的確為藝術的創作和評析帶來很大的影響，但我認為真正的動力應源自藝術家本身的「喜新厭舊」的追求。寫實主義和自然主義的戲劇工作者漸漸發現對亂真假象的追求常常只會費時、費力、費錢，卻不一定討好；他們發現豪華、精細的佈景有時候反會分散觀眾對演員的注意。無疑地，演員應該是一次演出中最最重要的因素，我們應盡量去突顯演員，而不要讓佈景、服裝等次要因素喧賓奪主地去減弱演員的力量。例如田納西‧

---

❶史氏的著作很多，主要的有 *My Life in Art* (1924), *An Actor Prepares* (1926), *Building a Character* (1950)，均有中譯本 (大陸戲劇書局出版)。轉述史氏方法的書也很多，可參考：丁洪哲主編之劇場小叢書《史坦尼表演體系精華》(淡江大學出版中心，1986)。

威廉士 (Tennessee Williams) 說：境況的逼真不一定就是寫實。慢慢地，簡化的和選擇式的寫實（如用一張床表示臥室）開始取代亂真式的寫實了。在今天，即使美國百老匯的戲也是如此。

　　寫實的概念變了——由注重外在的形似轉變到對內在真實的追求，因此寫實的領域就擴大了。但這不是說以前的寫實劇場都沒有內在的東西、或是改變後就不注重外在的形式了。事實上，任何好的戲都有內在的生命；而簡化佈景逼使設計者更小心地去選擇素材——什麼要、什麼不要。藝術的挑戰性更大了。例如要在舞臺上佈置一間亂真的豪華客廳，只要有錢就可做到。但以簡化的方式去「重現」時，設計者非但要更細心地去選取場景中需要的東西（如家具、擺設等），還得注意它們的大小比例、形狀、色調等等，使他的設計能幫助演員去呈現戲的精神，同時還必須讓觀眾「相信」(believe or make believe) 這是一間豪華的客廳。

# 象徵、表現與超寫實主義

　　由於「心理寫實」的出現，藝術家不再追求外表上的形似，開啟了另一扇創作的大門，通向更高的真與美的境界。但是，什麼是心理或內在精神的真實呢？如何去呈現和傳達這種真實？在理論上他們既已揚棄攝影式的寫實，自然不願再用「依樣畫葫蘆」的方法。但是畫人總得像個人，否則觀賞者無法了解；尤其在戲劇中演員是人，人（演員）演人（人物）時不能不像人。

　　於是藝術家向象徵、誇張、扭曲、變形、怪異化等方向去探求。在戲劇方面便產生了「象徵主義」(Symbolism)、「表現主義」(Expressionism)、「超寫實主義」(Surrealism) 等。

　　但是，象徵、誇張等形式的表現怎麼會比攝影似的寫實更感人呢？事實上成功的誇張、扭曲的表現的確可以比照相更為傳神。例如一張人像照片常不如一張名畫家所作的肖像畫，一張肖像畫有時不如一張漫畫更能表達一個人的特徵與特性。我想大家應該都有看照片、畫像和漫畫人物的經驗，不需再多做解釋了。

　　象徵主義、表現主義、超寫實主義在現代戲劇的發展中有它們相當大的重要性，但在理論上說並不複雜，所以不擬專節介紹，只擬簡單地說明如下：

## 1.象徵主義

　　在象徵主義的劇場中，場景、服裝等都比較簡單，它們是用來引起觀

眾對時、空、氣氛的感覺。所以，象徵主義的佈景不注重細部而較重整體感。從象徵的本質說，每樣東西只是另一樣東西的代表，如以鮮花象徵美女、蠟燭象徵夜晚、枯樹象徵老人。但像中國傳統戲劇中的開門、關門、上下樓梯等動作就是表示開門、關門、上下樓梯，只是模擬動作，近似西方劇場中的「默劇」(mime)，而不是象徵。

我們在使用象徵時，基本上是依我們對事物之「類似性」(analogy) 的感覺去聯想，如在上述例子中的枯樹和老人均有「老」的類似性，所以沒有人會用枯樹來比喻年輕人。其實象徵的手法在古代作品早有了，並且可以說任何優秀的文學作品中多少都有象徵性的描寫；甚至寫實主義的大師如易卜生 (Ibsen) 和契訶夫 (Chekhov) 的作品中，都有很豐富的象徵因素〔如 《野鴨》 (The Wild Duck) 中的野鴨子，《櫻桃園》 (The Cherry Orchard) 中的櫻桃園〕。所以真正稱為「象徵主義戲劇」的戲並不多，通常以梅特靈克 (Maeterlinck) 的作品為代表。❷

## 2.表現主義

表現主義約於 1910 年間源於德國，他們愛用誇大的形狀、不正常的色彩、扭曲的線條、機械式的動作、電報式的語法等等，來表達他們的感情、思想，內容多為對當代社會的不滿，但在態度上卻常顯消極。史特林堡 (Strindberg) 被認為是戲劇方面使用表現主義的重要先驅者，他所寫的《夢劇》(A Dream Play) 中最後會成長的菊花城堡是一個很好的例子。

## 3.超寫實主義

超寫實主義的創始者布雷登 (André Breton) 原為「達達主義」(Dadaism) 的中堅分子，後來不滿達達主義的做法，於 1924 年至巴黎發表超寫實主義的宣言。他們相信把兩件似乎毫無關係、在表面上似沒有任何

❷他的《闖入者》(The Intruder) 是最常被選讀的象徵主義的劇本，有中譯本。

相似之處、或一般人不會加以聯想在一起的事、物 「並列呈現」 (juxtaposition)，會產生強烈的震驚力，就像電的兩極，在性質上是一正一負，但在正負極相觸時會產生火花與光熱。這和象徵主義訴諸我們「類似的聯想」的方式相當不同，是在藝術、戲劇的表現方法上的一大貢獻。

表現主義和超寫實主義有一重要的共同處：他們的誇張、扭曲、變形，以及他們對素材的組合方式，都近似 「夢的自由聯想」 方式 (dream automation)，小說中的「意識流」(stream of consciousness) 也屬夢的聯想組合。我想很多人都有過非常有趣的做夢的經驗。在夢中，我們的時、空變化常和我們日常生活中的所見、所為完全不同，例如我們可以在幾分鐘內夢到幾天、幾月、甚至幾十年的事；在夢中，我們會從甲地突然轉為乙地，人與物的形狀、大小的比例等亦可以「隨意」變化。

但是「意識流」絕不是「意識亂流」；藝術、戲劇中的夢的自由聯想式的呈現亦不是（不應該是）毫無組織、邏輯的亂想、亂組。否則，誰都可以做文學家、藝術家、和戲劇家了。

在上述這些主義盛行的同時與以後，還有很多別的主義。下面我想提出大家常聽到的、影響較大的三個，做為簡介西方戲劇演變的結束。

# 史詩劇場

　　「史詩劇場」(The Epic Theatre) 是德國劇作家兼導演布雷希特 (Brecht) 所極力鼓吹的劇場形式。關於它的發展，應從歌德 (Goethe) 與席勒 (Schiller) 兩位於 1797 年聯合發表的 〈論史詩與戲劇文學〉 ("On Epic and Dramatic Poetry") 開始。他們認為史詩所述的都是「過去的」，而戲劇的呈現是「現在的」；史詩的聽眾可一邊聽一邊思考，而劇場的觀眾則常熱烈地跟著舞臺上的動作與情節走，不必要有太深的思考。這也就是傳統亞里斯多德概念的劇場，觀眾不邊看邊想，才會對舞臺上的演出產生似真的幻覺、忘我地全神投入，才會和劇中人「認同」(identification) 而產生同情與恐懼。

　　布雷希特認為：劇場的目的除娛樂外還必須有教育的功能，所以必須設法迫使觀眾去思考。因此，劇場非但不應創造似真的幻覺，更必須盡力使觀眾不要進入忘我（忘記自己在看戲）的狀態。這就是他提出的「疏離效果」（Verfremdungseffekt，英譯為 Alienation effect，有人認為並未傳達原文的意趣） 的目的。 但終其一生，他的戲並未能真正做到他自己的期望。❸

　　他說：在現代社會中，個人 (individual) 無法孤立於經濟、政治、歷史等力量之外，所以劇場不應該只求表現個人，應該去探求人與人及社會的關係。只有史詩劇場能完成這種複雜的關係。也有人稱他這類劇本為「說

---

❸ 《淡江西洋現代戲劇譯叢》 （驚聲書局） 曾中譯 《四川好人》 (*The Good Woman of Setzuan*) 和 《高加索灰欄記》(*The Caucasian Chalk Circle*)，並附有簡單的介紹。

教劇」(didactic plays)。在編劇技法上他不用所謂「佳構劇」(well-made plays) 的情節❹安排，沒有懸疑、高潮的經營，而將片段性的事件用「蒙太奇」式的並列、對比等方法加以呈現。布雷希特自己和許多評論家認為他的戲可以片段做獨立演出，因為它沒有前後事件發展的邏輯性關係。也即是說去欣賞、了解他的戲，不一定要看整個戲（我個人對此頗感疑問）。

為了不要製造舞臺上的擬真的幻覺，他主張燈光只用以照明而不要去營造舞臺氣氛。他想建立一套「格勢度式」(Gestus)——一套明白易懂的、格式化（程式化）的手勢和其他肢體動作，來取代文字語言，並未成功。但他的對白和歌詞，可以說已達相當程度的「格勢」了。

現在我們來簡單地介紹一下他如何完成疏離效果的想法與做法：

⑴他非但不用燈光製造舞臺效果，還特意將燈光裝置於觀眾很明顯可看到的地方，提醒他們這是劇場，他們在看戲。

⑵特意用幻燈和文字標示 (legends) 說明場景地點，目的也在「破壞」劇場幻覺。

⑶用歌唱、音樂來打斷對白和動作的進展、說明或評論劇情和劇中人物，迫使觀眾去思考、批評、反省。

⑷他非但不要觀眾去跟劇中人認同，更要求演員不要「忘我」地扮演劇中人，而要同時設法客觀地去「說明」他們所扮演的劇中人物。他說：一個好演員應像一個意外事件的目擊者，當他為別人說明那意外事件如何發生時，他要明白他只是做說明，而不是事件中的當事人；他有時還可以加入自己的評語。簡單地說：演員有點像史詩的演唱者，而不是史詩中的人物。

我覺得疏離效果其實就是「美感距離」。對任何藝術、文學、戲劇的欣賞，欣賞者應和作品保持某一距離，才能達到最好的效果。這個距離的「恰好」程度，因人、因時、因地而異，並且和習慣性有關，例如觀眾第一次看到

❹關於情節的簡單說明見本書〈構成劇本的基本元素〉。

顯露的燈光裝置，會產生相當的疏離感，但見過的次數多了就會「見慣不怪」，甚至「視而不見」了。看慣了我國傳統戲曲的人，對臺上隨時上下的「撿場」（搬移桌、椅等道具的人）根本就視而不見；但對一個看慣了要下幕或暗燈換景的寫實劇場的人，初次看到撿場一定會無法「安心看戲」。

# 後現代劇場

　　記得在多年前的一次學術性座談中，許多學者認為臺灣早已進入「後現代」(Postmodern) 的多樣性消費社會，所以我們的文學、美術、戲劇、音樂等藝文創作也早該有後現代的產品了。也有不少學者認為臺灣社會的後現代條件尚未成熟。但無疑地，臺灣已有很多的劇場工作者公開號稱自己的作品為後現代劇場了。

　　在西方，「後現代主義」(Postmodernism) 之風早在 1960 年代吹起。現在有人認為這陣狂風已經過去或快過去了，也有人說它仍吹得很起勁。就戲劇而言，國內、國外都仍有人為「後現代劇場」(Postmodern theatre) 在努力。〔也有論者認為應該稱為「劇場中的後現代主義」(Postmodernism in theatre) 較妥切。我想二者的差別是：前者是完全依照後現代主義的信條或特徵而創作的演出，後者是含有後現代成分的「雞尾酒」吧。〕

　　到底什麼是後現代主義？顧名思義它應該是繼「現代主義」(Modernism) 而興起的思潮。因為有人認為現代主義已不足以解釋 60 年代的社會現象。就我所知，後現代主義劇場的特徵約有下列各點：

　　⑴時間與語言的片片斷斷，呈現支離破碎的現象，往往找不到主導的統一結構或主題──這是和現代主義及過去的其他作品的最大不同之處，即使是荒謬劇場的作品也有某個中心思想與主旨。

　　　有人稱這種支離破碎的片段式或斷片化的呈現為「反敘事」或「剪貼雜拼」(collage)。

　　⑵多規道的「劇場整體呈現」(Mise-en-scène──此字指包括導演形

式、演員表現、佈景、音樂、燈光等劇場因素的總體藝術呈現）：這些規道時而彼此抵觸、時而彼此相交卻又分散，整個呈現拒斥單一的中心或整體性的意義。有人說後現代的作品很像某些流行歌曲，給人的感覺只是無意義的吶喊；有人說看後現代的藝術就像是吃麥當勞速食。

⑶因此，後現代作品的結局常是開放的；或是根本就沒有結局。

那麼，後現代劇場是否就是要丟開既有的一切體制、規範呢？或是後現代的藝術工作者根本不在意去創作什麼有意義的作品了呢？或是他們自覺在技術上、形式上、內涵上無力超越前人的成就了呢？或是他們排斥藝術的（廣義的）教育功能和任何創作目的了呢？

應該不是才對。第一，沒有人能完全丟開整個文化的傳統；第二，如果一個創作者不希望（有意識地或是無意識地）透過他的作品去傳達他的所見、所聞、所思、所感，與他人分享他的喜、怒、哀、樂等感情，他又何必去創作、去公開發表他的作品呢？

我贊同某些學者的看法。他們認為後現代的斷片、剪貼等形同支離破碎的「結構」，目的在創造一個作品的「多義性」。換句話說：後現代劇場的導演不希望去通過作品來解釋什麼，而是刻意地使觀眾不要陷入既有的思想模式、認知、習慣等去對他的「作品」尋求任何單一的詮釋。❺

---

❺關於以上所談的後現代主義的各點及進一步資料的參考，請參閱下列著作：蔡源煌，《從浪漫主義到後現代主義》（臺北：雅典出版社，1988）；Jean-François Lyotard, *The Postmodern Condition: A Report on Knowledge*, English trans. by Geoff Bennington and Brian Massumi (Minneapolis: Univ. of Minnesota Press, 1984) 中 "What Is Postmodernism?" 一章；Patrice Pavis, "The Classical Heritage of Modern Drama: The Case of Postmodern Theatre," English trans. by Loren Kruger, *Modern Drama*, xxix, 1 (March 1986).

# 古典、現代、後現代的比較

下面我想引述一位論者對古典、現代、後現代劇場所做的比較，並略加說明，以助進一步的了解。

他以契訶夫 (Chekhov) 的劇作為例來說明這三類演出的特徵。但在介紹他的解說之前，我想先非常簡單地談一下契訶夫作品的特質。一般讀者認為契訶夫的戲情節平淡、沒有高潮起伏、結局多暗淡而有點哀傷，所以曾被一些名導演做為悲劇處理，也受到觀眾的喜愛；但契訶夫自己對當時的這許多演出均感不滿，他自己說他的戲不屬嚴肅的悲劇類型，而是喜劇，有些部分甚至是鬧劇。❻現在來看看這三個類型的比較：

## 1.「古典的」契訶夫 ("Classical" Chekhov)

所謂「古典的」指情節的發展合於嚴密的因果邏輯，有鮮明的人物和嚴格的表演風格。但由於契訶夫對當時的演出均不滿意，我們無法知道作者心中的構想，而他的作品又和當時的戲劇不一樣，所以，古典的契訶夫是不可能的。

## 2.「現代的」契訶夫 ("Modern" Chekhov)

這是依據導演對原作的中心思想、意象、情節等重要因素做整體性的

❻ 契訶夫戲劇的中譯本有：《契訶夫戲劇集》（臺北：萬年青書店，1976 再版）（本書無譯者姓名，從俄文直接中譯，內容包括他的五個長劇）；鄒淑蘋譯，《凡尼亞舅舅》（臺北：驚聲書局，1973）（《淡江西洋現代戲劇譯叢》之一）。

研究、詮釋而完成的演出，如史坦尼斯拉夫斯基導演的契訶夫的戲。雖然這樣的演出不一定合於劇作家的原意，但通常被認為是「作者的劇場整體呈現」(author's mise-en-scène)。

## 3. 「後現代的」契訶夫 ("Postmodern" Chekhov)

劇本原作僅是導演創作的出發點；他不再依「戲劇中心」的方式去思考 (decentered)，不再理會情節發展中事件的起、承、轉、合的因素，而只是一場聲音與肢體的呈現。即使觀眾仍聽到契訶夫原來的臺詞，但已不是原來的組合與結構，而是許多支離的斷片；觀眾體驗不到任何整體性或中心的吸引點，將無法把這些斷片貫穿、連串起來。❼

後現代劇場可以說是導演的作品，不是劇作家的東西。現代劇場的導演企圖去找出一個劇作的中心意義而將之傳達給觀眾；而後現代的導演則極力避免賦予作品任何（單一的）詮釋。例如一位名導演說：他「特意盡可能地去使他的演出模糊不清，以避免加諸演出任何詮釋。」("...as deliberately vague as possible, so as to avoid imposing interpretation.")❽

一位後現代的大師說：後現代的藝術家和作家們要把「無法呈現的成為呈現的本身」，他們「不用規範工作，目的在形成他們要完成的作品的規範。」(...put forward the unpresentable in presentation itself...working without rules in order to formulate the rules of what will have been done.)❾

因此，我覺得做為一位成功的後現代導演是非常難的。為了避免給予觀眾任何詮釋，他必須先去了解這個作品過去的各種演出形式、以及觀眾對那些演出的看法。以上述的「後現代的契訶夫」為例：導演應該不是「只要我高興」地隨便刪改原劇、「張冠李戴」地把原來甲人物的話放在乙人物

---

❼Pavis, ibid., pp. 17–18. 本書所有中譯文字除特別註明者外均為本人自譯。

❽Peter Brook, *Travail Théatral*, 18 (Winter 1975), p. 87.

❾Lyotard, ibid., p. 81.

的嘴裡、或隨意重複某些臺詞。沒有任何目的和計劃、意圖的「亂點鴛鴦譜」式的做法誰都會。賦予一個作品「多義性」的最終目的應該不是要觀眾看得昏頭昏腦如墜五里霧中，既得不到思考上的啟迪，也沒有娛樂效果。多義性的本意應指呈現一個作品多層次、多方面的豐富意義。可惜就我的看戲經驗來說，大部分自稱為後現代的演出只是在玩大風吹。

我曾向好多位國外的戲劇學者、專家、導演請教他們的後現代劇場的演出情形及觀眾反應，除了一位曾經是這個運動的參與者外，其餘的不是說不知道、搖頭，就是說只有一些學生及年輕人在做，沒有什麼成績。以我自己多年來在歐美看戲的印象來說，我覺得百分之九十以上的人仍喜歡看有引人入勝的情節和中心意趣的戲。後現代劇場導、演不易，欣賞也難，恐怕永遠不會普及而成為大眾的戲劇。

# 自娛藝術

　　自娛藝術 Performance Arts / Performances 常被人看做 Performing Arts（表演藝術），這是很大的錯誤。它展現生活中「現成的東西」(alread existing objects, the "ready-mades")，也就是說藝術家不加改變現成的東西而呈現它的真實 (real)。後來繼續吸收了未來主義、達達主義、超現實主義的某些特質，在二十世紀 70～80 年代於美國、西歐和日本開始發展、流行，在不同的階段中也曾有不同的名稱。如身體藝術 (body art)、混合媒體劇場 (the theatre of mixed means)、錯誤劇場 (the theatre of mistakes)、意象劇場 (the theatre of images)、垃圾劇場 (theatre of trash) 等。國內似乎近年才有人去積極嘗試，還沒有統一的譯名。在不同階段似可用不同的中譯。下面是依它們較為特別的形式而做的中譯：

## 1.行動劇場

　　就展現或呈現的形式來說，早期特別注重身體和動作 (body and movement)，抗拒思辨性的語言。他們主張「意義就在行動本身」(the meaning is the act itself)，表演者以自己的身體為演出文本，例如《槍擊》(*Shoot*, 1971) 演出者請他的朋友用來福槍射擊他的手臂。後來又有人玩弄 (toyed) 電擊、火燒、用尖銳的東西刺自己的肌肉等，企圖用種種強烈方法迫使自己的身體達到某種極限，使之產生某種能量。在他們的演出中沒有任何劇場中的假裝（pretend 或 make believe）成分。換句話說，展現藝術家的身體就是他要呈現的主題和目的 (The artist's body becomes the subject

and the object of the work)。他們不在乎有沒有觀眾的參與，主要的樂趣在他們自身行動 (doing) 的歷程。

### 2.裝置藝術

漸漸地，我想他們發現身體的表達能力很有限，就像裸體劇場一樣，不久就玩不出什麼新花樣，所以便不用自己的身體，而用真實生活中現成的東西，如烟、火、玩具、匣子、紙箱、汽車零件、日用器皿和用具等真實的東西，並宣稱：他們的展現的本身沒有任何意義，希望創造晦蒙、曖昧的 (ambiguous) 的意象，讓觀賞者自己去「掛上」不同的意義。威爾遜在解釋他的《海灘上的愛因斯坦》(*Einstein on the Beach*, 1976) 時說的一段話很能說明他們的企圖。他說：

> 你不要去想故事，因為這裡沒有故事。你不要去聽文字，因為文字沒有任何意義。你只要去欣賞場景、時間與空間的建築配置，音樂和由它們引發的感覺，去傾聽舞臺上的景色 (Listen to the picture)。
> （轉引自 Cartson, *Performance*, p. 110）

好個「傾聽舞臺上的景色」！有點像「色即是空、空即是色」一樣奧妙。不過，這正好說明在欣賞「自娛藝術」時我們要有不同於欣賞表演藝術 (performing arts) 的態度。

到了 90 年代，許多「自娛藝術」家不再以自己的身體和個人的生命為展現的主體，而轉向對政治和社會的批判，於是語言成為表達的主體。這個時期的作品可以叫做「打屁藝術」。

### 3.「打屁藝術」

因為批評或諷刺的複雜性似乎只有複雜的語言才能勝任，例如曾有表

演者手中拿著一本筆記本，坐在一張桌子邊，桌上放著一杯水，像木頭人(dead pan) 似的，對著觀眾演說或夢囈一兩個小時。這時期的「自娛藝術」像詩人、說書人、傳教士一樣注重文本了。（我們曾經說過，肢體語言的表述能力是非常有限的，文字、語言是最有效的表達思想的工具，所以他們不能不回到文字、語言，來表達他們對社會、政治的心聲。）

　　以上面簡略的介紹，我們知道「自娛藝術」和「表演藝術」都有某些演出的共同性，實際上有性質上的不同。現在將它們最大的差異表列於下，以為複習性的參考。

| | 表演藝術（戲劇）<br>Performing Arts | 自娛藝術<br>Performance Arts |
|---|---|---|
| 內容組織 | 有起、承、轉、合的邏輯性情節建構 | 只有不連貫的斷片 |
| 演員、人物 | 演員只是表演在情節中的「人物」 | 沒有「人物」表演者以自己身體為演出的文本。也就是表演者就是戲中的人物 |
| 呈現目的 | 為觀眾演出 | 表演者在體驗自己的行為所產生的各種刺激 |
| 呈現方法 | 注重有機的創造，使作品產生意義 | 展現身體與現成的「真實」，不企圖產生任何意義 |
| 演出場地 | 通常在所謂的「劇場」中 | 畫廊、戶外，或任何他們認為可以展演的地方 |

　　「自娛藝術」的發展雖然已經有相當長的時間，很多人認為已經「玩完了」。但是也有人認為它拓展了展現的形式與空間，還會繼續成長。

# 結 語

未來是很難預測的

讓我們拭目以待新藝術的誕生與發展吧

對戲劇有興趣老小朋友

不論你是在臺上或臺下

只要人們的心中還在燃燒著

希望的火焰

戲劇就會存在

就會帶給我們生命

（全文完）

附 錄

# 中英名詞對照表

complications　變承
conventions　慣例，俗成約定
Coward, Noël　考華德
creative dramatics　創造性戲劇活動

### D

Dadaism　達達主義
Dark Ages　黑暗時期
Darkor Black Comedy　黑色喜劇
Darwin　達爾文
Death of a Salesman　推銷員之死
denonement　匯合
Desire Under the Elms　榆下之戀
diction　文辭
didactic plays　說教劇
Doctor Faustus　浮士德與魔鬼
Domestic Comedy　家庭喜劇
drama　戲劇文學（文學性之戲劇）
Drama in Education　教學戲劇
Drawing-room Comedy　客廳喜劇
dream automation　夢的自由聯想

### E

educational theatre　教育劇場
ekkyklema　臺架（希臘悲劇中用）
ending　結局
episodes　片段性故事
Esslin, Martin　馬丁・亞斯林
Euripides　優里庇底斯
events　事件
Everyman　塵世人
Existentialism　存在主義
Exposition　緣啟

Expressionism　表現主義

### F

farce　鬧劇
Faust　浮士德
flying　懸掛式
flat character　扁平人物
Forum-Theatre　論壇劇場
free will　自由意志
french scene　法國式分場
Freud　佛洛伊德
Frost, Robert　佛洛斯特

### G

Gestus　格勢度式
Golden mean　中庸之道
Goethe　歌德

### H

Happy Day　歡樂的日子
high comedy　精緻喜劇，上乘喜劇
Hippolytus　海波里特斯
homework　家庭作業
Hot-Seating　坐針氈
historical accuracy　歷史性的正確
hubris　智力或理性上的過度驕傲
humour　幽默

### I

Ibsen　易卜生
identification　認同
illusion of reality　亂真的假象
intellect　思想

inversion 顛倒

images 意象

imagination 想像力

imitation 摹仿，創新

improvisation 即興表演，即興創作

intimacy 親密感

Ionesco 尤涅斯柯

irony 諷刺

## J

Jonson, Ben 班強生

juxtaposition 並列呈現

## K

King Lear 李爾王

## L

language 語言

legends 文字標示，字幕

Long Day's Journey into Night 日暮途遠

low comedy 粗俗喜劇

## M

Maeterlinck 梅特靈克

make-believe 信以為真

Man and Superman 人與超人

Marlowe, Christopher 馬洛

Mason, James 詹姆斯·梅遜

Maurice Valency 維倫賽

mechanization 機械程式化，機械化

melodrama 音樂俗劇

Miller, Arthur 亞瑟·米勒

Muller, Herbert J. 莫勒

mime 默劇

miracle play 奇蹟劇

mise-en-scène 劇場整體呈現

Miss Julie 茱莉小姐

Miss Saigon 西貢小姐

Modern Chekhov 現代的契訶夫

Modernism 現代主義

Molière 莫里哀

monologue 獨白

morality play 道德劇

motivation 動機

motivation light 動機光源

motivation unit 動機單元

musical 音樂劇

mystery play 奧蹟劇，神祕劇

## N

Naturalism 自然主義

Neo-classicism 新古典主義

new comedy 新喜劇

Newman, Paul 保羅·紐曼

norms 規範

## O

Oedipus the King 伊底帕斯王

Off Off-Broadway 外外百老匯

old comedy 舊喜劇

On Epic and Dramatic Poetry 論史詩與戲劇文學

On Experimental Theatre 論實驗劇場

O'Neill, Eugene 奧尼爾

open stage 開放式舞臺

## T

Tableau　人體雕塑

Teacher-in-Role　教師角色扮演

theatre　劇場

Theatre in Education　教育劇坊

The Bald Soprano　禿頭女高音

The Birthday Party　生日宴會

The Caucasian Chalk Circle　高加索灰欄記

The Cherry Orchard　櫻桃園

the deadly theatre　泥古劇場

The Death of a Salesman　推銷員之死

the empty space　空境

The Emperor Jones　鍾斯皇帝

the epic theatre　史詩劇場

the holy theatre　神聖劇場

the fourth wall　第四面牆

The Frog Prince　青蛙王子

The Glass Menagerie　玻璃動物園，玻璃獸苑

the immediate theatre　無間劇場

The Importance of Being Earnest　真誠的重要，不可兒戲

the living theatre　生活劇場

The Origin of Species　物種原始論

the poor theatre　貧窮劇場

the rough theatre　粗糙劇場

The Second Shepherds' Play　第二牧羊人劇

the theatre of images　意象劇場

the theatre of mistakes　錯誤劇場

the theatre of the absurd　荒謬劇場

the theatre of trash　垃圾劇場

The Wild Duck　野鴨

thought　思想

three unities　三一律

thrust stage　半島式舞臺

timing　時間的節奏

tragedy　悲劇

tragic-comedy　悲喜劇

tragic plays　悲劇性的戲

trilogy　三部曲

turning points　轉捩點

## U

unity of action　情節的統一

unity of place　地點的統一

unity of time　時間的統一

## V

verisimilitude　擬真

## W

wagon　臺車式

Waiting for Godot　等待果陀

well-made plays　佳構劇

Wilde, Oscar　王爾德

Williams, Tennessee　田納西‧威廉士

witty language　機智語言

Wizard of OZ　綠野仙蹤

## Z

Zola　左拉

# 索　引

## 戲劇編寫法

方寸 著

電視、電影、廣播已成為現代人生活中不可或缺的一環，其中，戲劇是最主要、最受歡迎的節目，隨之而來的，是社會大眾對戲劇質量要求；便自然形成了長期鬧劇本荒而亟待解決了。為造就編劇人才，本書從基本到深一層各類戲劇的編寫方法，作深淺有序的系統介紹，實例與理論並重；藉由本書，讀者可跨入編劇大門，窺其奧妙。

## 西方戲劇史（上／下）

胡耀恆 著

本書共十七章，呈現西方戲劇的演變，從公元前八世紀開始，至二十世紀末葉結束。主要內容概由以下三方面循序鋪陳：一、戲劇史。呈現每個時代戲劇的全貌，探討其中傑出作家及其代表作，對於許多次要作品也盡量勾勒出輪廓。二、劇場史。介紹各個時代與戲劇表演有關的場地、設備與人員，並配合適當圖片輔助理解。三、戲劇理論。擇要介紹西方從遠古至當代的主要戲劇理論，並且針對它們的文化特徵與歷史淵源作全面的探討與深入分析。